U0031581

天橋上的魔術師

THE
MAGICIAN
ON
THE
SKYWALK

魔術師

影集創作全紀錄

目 錄

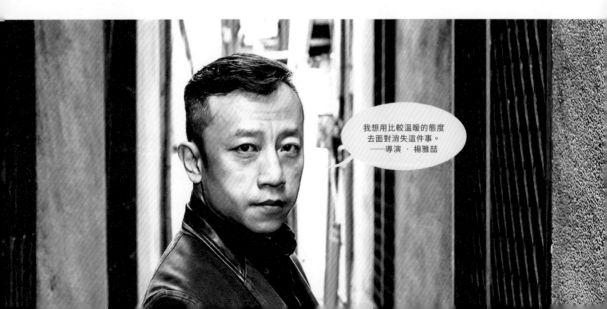

我想用比較溫暖的態度
去面對消失這件事。
──導演・楊雅喆

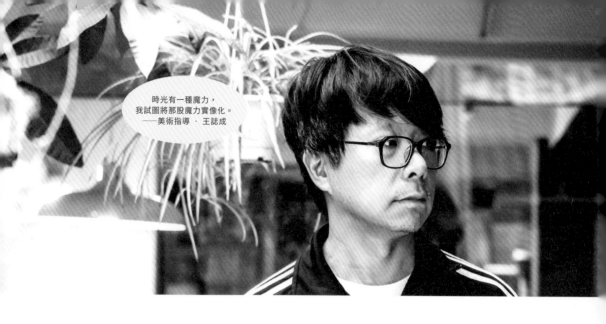

時光有一種魔力，
我試圖將那股魔力實像化。
——美術指導 · 王誌成

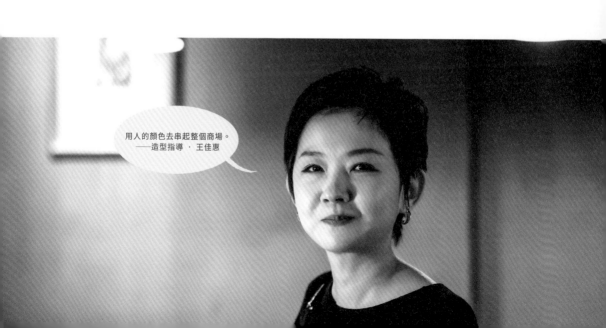

用人的顏色去串起整個商場。
——造型指導 · 王佳惠

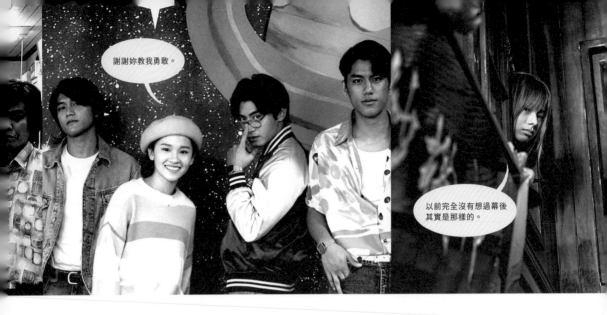

PART 四

形 神 俱 足

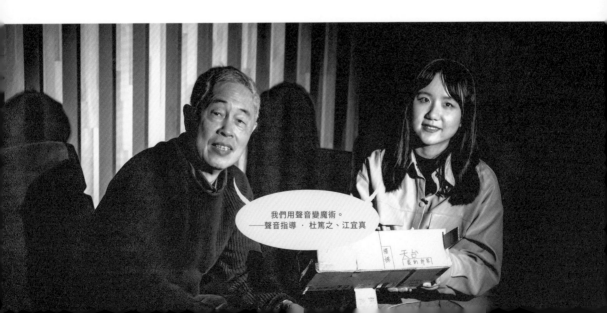

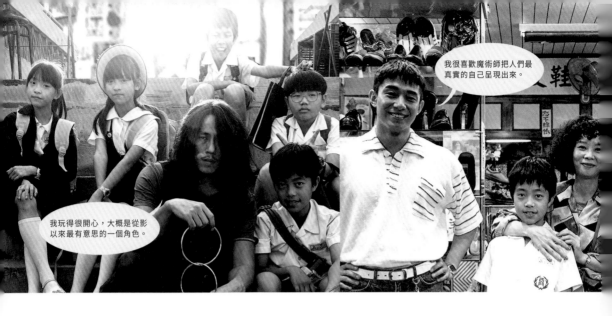

我很喜歡魔術師把人們最真實的自己呈現出來。

我玩得很開心，大概是從影以來最有意思的一個角色。

亦 幻 亦 真

PART
㈤

E P I L O G U E

❝ 和你們一樣，在觀看時，我手中慢慢地出現了一把新的鑰匙…… **❞**
正因如此，在未來，我們才會帶著它去打開任何值得嘗試的門。

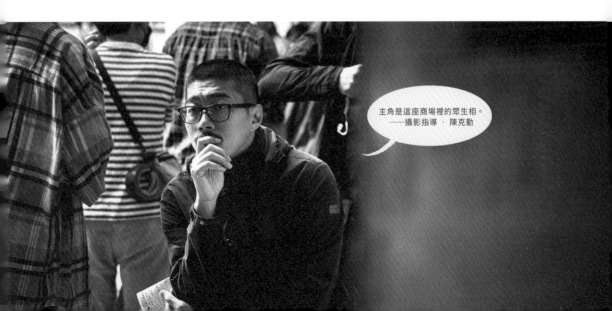

主角是這座商場裡的眾生相。
── 攝影指導 · 陳克勤

導演的話

風華已消失，
燦爛一直在

楊雅喆

當我們接近完工、一遍又一遍確認畫面顏色、聲音對白時，看著劇中主角說出最後一集的台詞：「因為它消失了、不見了，你才會記得它曾經是你的。原來，消失才是真正的存在。」我忽然感到迷惘：究竟這個句子是來自於原作者？還是編劇組？

三年前農曆正月初二的西門町，製作人劉蔚然和我來回走在中華商場消失的舊址——現在的中華路公車專用道，我們開始醞釀這個劇集。無數次翻讀小說，想要參透原著的核心意義：消失。童年玩伴消失了、初戀消失了，最後連這些故事的「家」也在一九九二年消失了。那麼它們現在在哪裡？它們是否還存在？

一千多日以來，我們一直著手故事的撰寫、調整、推翻，最後同事們把原著放在會議桌正中間供起來：在思緒困頓的時候，總會有人翻起那本書然後疑惑地問其他人：「原著裡面不是有個橋段寫魔術師如何如何的，怎麼找不到了？」

No，原著裡面沒有那些橋段，也沒有那些對白。

組員們以為存在的細節，其實是反覆咀嚼原著多次產生出來的幻覺：一如小說裡面長大的童年伙伴聊著往事，卻總是無法拼湊成同一個故事。原來記憶會隨著時間過去，產生不同版本的「真實」。

不同世代、專長的劇組人員，讓書中那些與自己熟悉又陌生的經驗結合了私密的生命經驗，發酵出了另外一個版本的「八〇年代台灣眾生相」。那時我忽然明白：每個工作人員心中都有了屬於自己的獨一無二的魔術師，而且因為感動，所以執著地相信自己的故事才是真實的。

我們終於將整部作品的核心「消失」找到一個安放的地方了：那個當年商場孩子們幻想出來的「九十九樓」，消失的、想要的、慾望的東西都在那裡。而在那個無法定義的「九十九樓」，消失的人和事都隨時可以存取，即便來自不同時空的人們也可以因此交換了生命經驗而發生共感。

「上個世紀的八〇年代，一個神祕的魔術師和少年們在天橋相遇，他們因此找到自己的心，相信那個生命奇蹟的魔幻瞬間。」這句話一直牢牢寫在會議室的白板上不曾擦掉，成為工作人員找不到答案時的指南針。

在劇集上映前的此時，我想對原著作者吳明益先生表達深深的感謝，因為在這劇集上映時我們可以說：「新世紀初，一本神祕的台灣小說和一群影像工作者相遇，它讓這群人因此看見了心裡的光，創造出讓來自不同地方的觀眾也會感動的奇蹟。」

且讓我自私地代表千名工作人員與演員，這個劇集是我們集體獻給作者吳明益先生的「讀後感想」，它是我們與世界各地觀眾之間的天橋：這齣戲通往的不只是風華絕代的中華商場，也通往每個大小孩心中那個被遺忘的夢想；即便每個人的過去偶有悲傷失意，但是不要忘了當時懷著夢想的初衷，一直都燦爛。✿

PART ⊖

靈魂定調

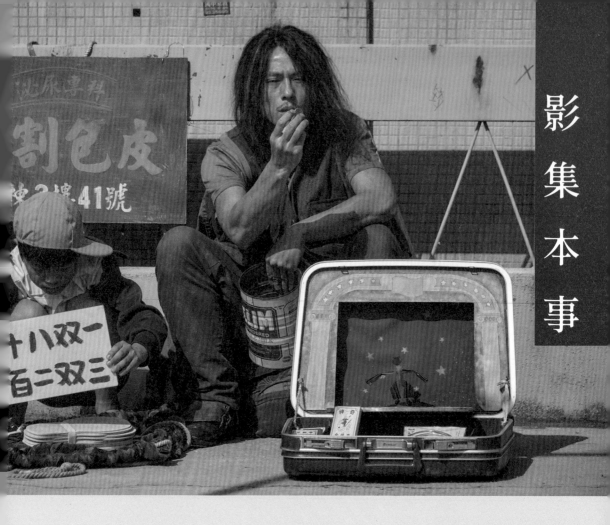

影集本事

EP01

九十九樓

THE 99TH FLOOR

「你不知道九十九樓的傳說喔？」

「很久很久以前，
商場有一個小朋友，
從商場一樓的第一間廁所，
開始畫上電梯的按鈕，
畫到商場二樓的最後一間廁所，
就是九十九樓的按鈕。」

EP02
小黑人
THE BLACK BOY

「小黑人沒有死，
他去九十九樓又回來了，對不對？」

「你知道九十九樓是什麼地方嗎？」

「那就是魔術師把東西藏起來，
然後又變回來的地方。」

「世界上最厲害的魔術，
就是把人的煩惱藏起來，
把已經消失的東西變回來。」

● 圖1：劇照師／攝　● 圖2：公視提供

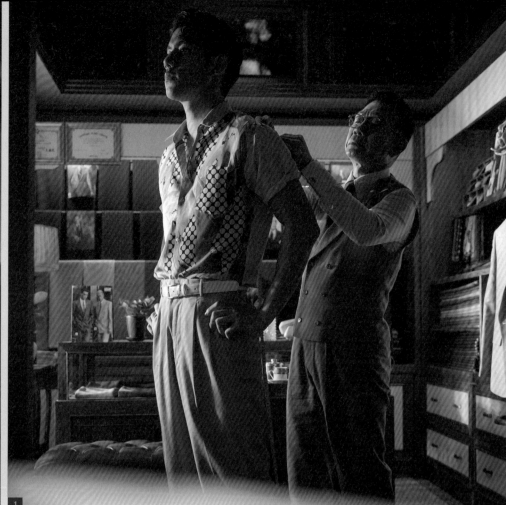

EP03

水晶球
THE CHRYSTAL BALL

「水晶球有讓你看到自己嗎？」

「這水晶球要認真看，
當你轉到某一個角度的時候，
它就可以看到
每個人心裡面的至尊元。」

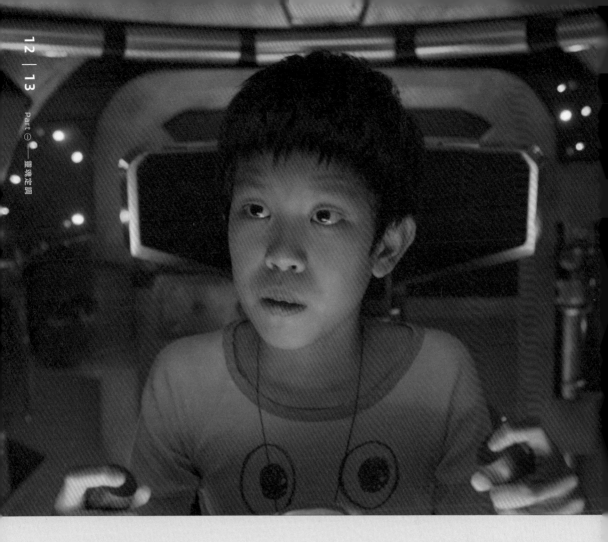

EP04

石獅子
THE STONE LION

「鑰匙跟鎖頭是有感情的。
磨不能磨過頭，
磨過了頭，它們就不記得，
以前在一起是什麼樣子。」

「這個世界上，
並不是每一把鑰匙都只能開鎖，
有的時候，
開的是人的心。」

● 圖1：劇照師／攝　● 圖2：公視提供

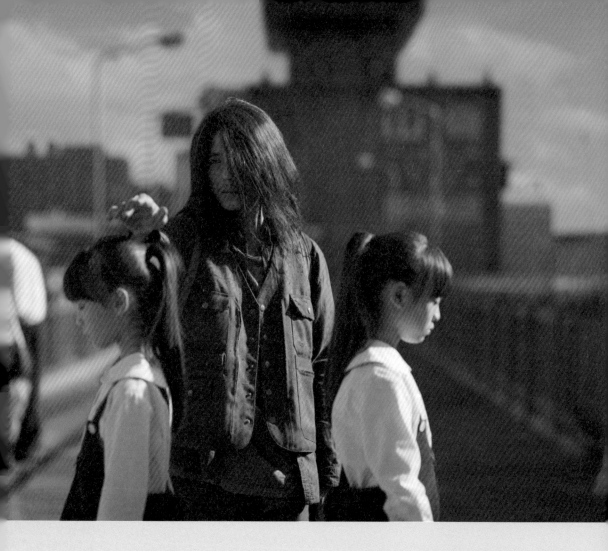

EPO5

文鳥
THE JAVA SPARROW

「想像你看著她的眼睛，
時間的咒語，就藏在眼睛裡。」

「人們就算被分開，
也只是暫時在兩個不同的時空裡而已。
兩個靈魂，在未來的某一天，
也一定會在某一個地方相遇。
就像春天的樹，站在原地一直等，
總有一天，
你會等到那一朵離開了很久很久的雲，
回到自己的頭頂上來。」

EP06

影子

THE SHADOW

「這麼美，
你捨得把她忘掉喔？
如果你後悔的話，
我可以幫你變回來。」

「那是你的夢，
還是別人的夢？」

「如果心裡真的想要，
夢就會變成真的。」

● 圖1、2：公視提供

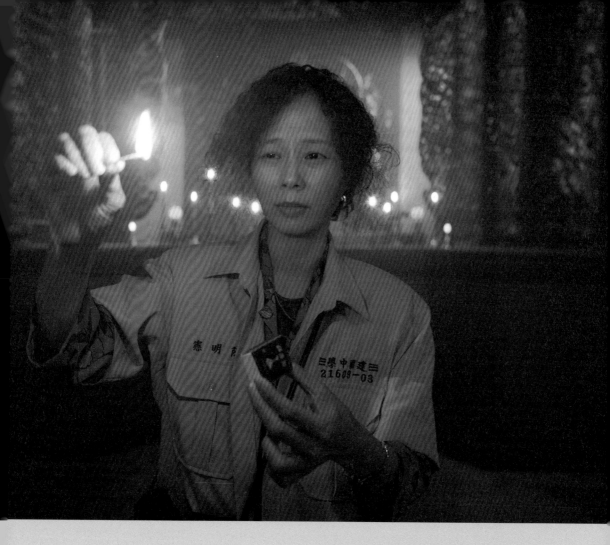

EP07

火柴
THE MATCH

「我哪有說過什麼九十九樓？
都是小孩自己在說的。」

「他們說的那個地方，
是每一個小孩的願望，
你小的時候也曾去過，
你忘記了啊？」

「你知道他的夢是什麼嗎？」

「不知道⋯⋯」

「那他哪有可能來入你的夢？」

EP08
錄音帶
THE TAPE

「小蘭，你聽到了嗎？

這是海浪的聲音。

我每次聽到海浪的聲音就會想到你，

就像商場那個最後一班火車，

轉彎的時候很慢，節拍就像心跳，

讓我很安心。」

「火車來了，

來台北的人會先遇到這個彎，

後來，

火車也會慢慢地再一次過這個彎，

讓離開的人能夠好好地再看這裡一眼，

之後，就是不同的風景了。」

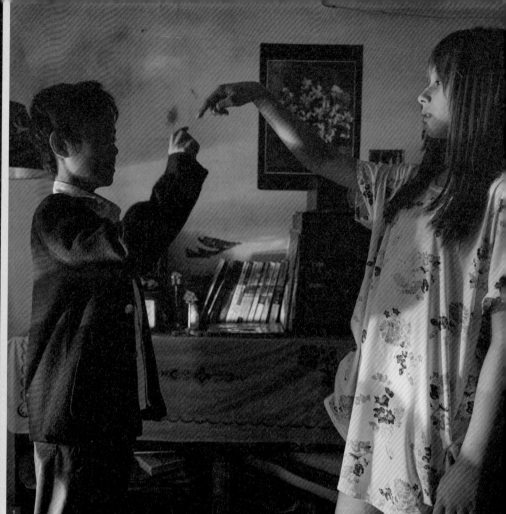

EP09

金魚
THE GOLDFISH

「牠是我的守護神。
只要金魚在我身邊，
我就會像在泡泡裡面一樣，
什麼都聽不見，
連鬼也找不到我。」

「不要聽，
也不要回頭看，
金魚的泡泡就不會破掉。」

「我不會聽，
我也不會回頭看，
金魚的泡泡一定不會破掉。」

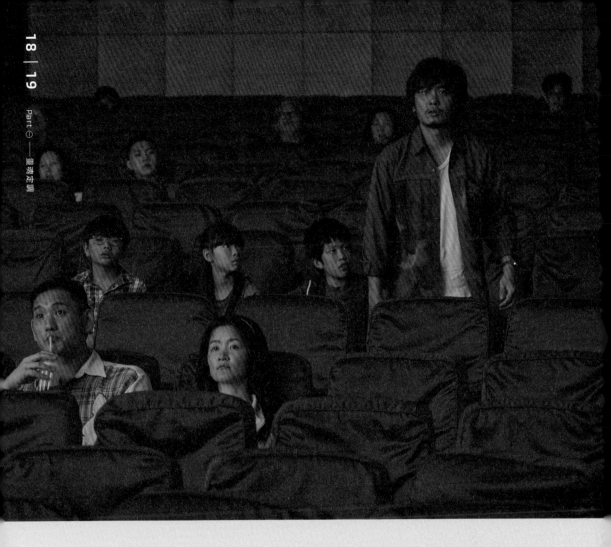

EP10

超時空手錶
THE TIME WATCH

「戴著哥哥送我的超時空手錶，
我要離開九十九樓了。」

「我想要把不見的寶物通通都帶回家，
但是魔術師跟我說：
『因為他不見了，
你才會記得，他曾經是你的。』
原來消失，才是真正的存在。」

● 圖1、2：劇照師／攝

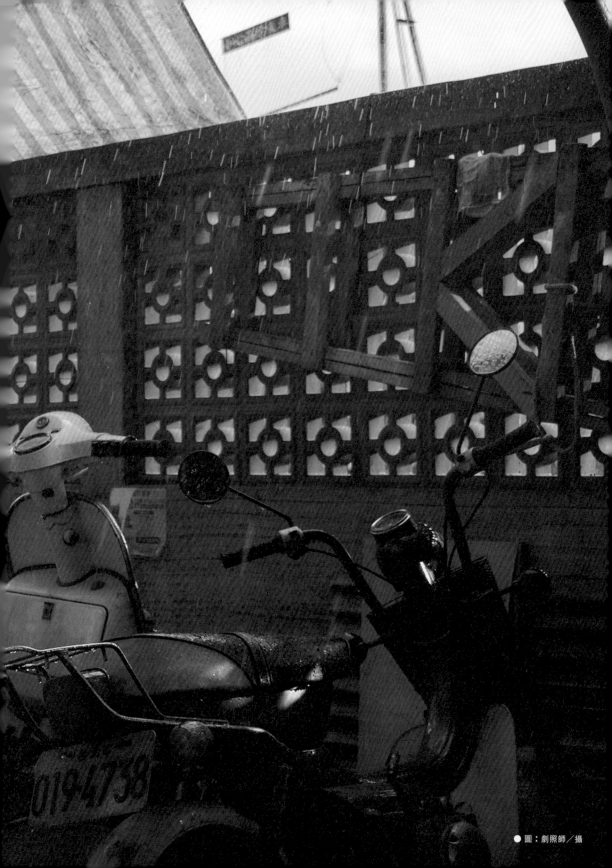

專訪

（原著作者）

吳明益

→ 《天橋上的魔術師》是小說家吳明益於二〇一一年出版的短篇小說集，收錄了以中華商場為背景的十篇小說。說是短篇小說合集，每個故事卻因時間與空間的相通，人與人的連結，而隱約有一條線繫住這些故事，讓整部書其實也有著長篇之感。如果把中華商場及其橫跨的歲月看作是一個大房子，裡頭的每一篇章就像一個房間，兩者互相催生、對倒著彼此成就。

●圖：小說書封

小　說家說，這部小說的出現是個意外，起因是他在小說創作課堂上給同學說故事，「創作怎麼教呢？我總之先說故事給他們聽。」吳明益說。他從童年回憶信手拈來，小小線索帶來的靈光會慢慢長大，這筆與那筆往事悄悄連成同一個生命，同學認真聽故事的眼神，讓小說家忍不住越說越多。這是《天橋上的魔術師》最早的模樣。

「但故事和小說仍是不同的，故事是情節。」吳明益說，「如同電影有電影感，小說也有小說感；小說感有很多形式，情節只是其中一種。」從小說家的角度來看自己的作品被改編，心裡很清楚，能被擷取轉化的，其實是故事的部分，而並非小說。他樂見用不同的形式和更多讀者觀眾分享那個世界，但小說《天橋上的魔術師》，追究而言，其實還是只能成立在書頁裡。

● 從小說走到影視的歷程

吳明益的小說充滿了影像感，讀每個章節段落，總有圖景相應浮現，而對影像敏銳、大學又念傳播的他，最早也曾有過電影夢、想當導演，「但我很快就認清自己無法當導演。」吳明益說，作家有很霸道的一面，也有很脆弱的一面，而他自認為心理狀態過於脆弱，會一直被牽絆在合作者的情緒上，難以斷然前行，這可不是電影創作的理想狀態。

小說《天橋上的魔術師》其實歷經了數次改編為影視作品的提案，吳明益談到這個過程以及其間心境的變化。吳明益說最

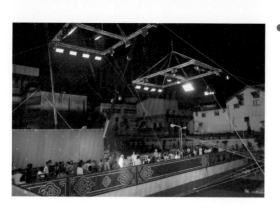

● 圖：第二集中天橋大排舞拍攝實景（劇照師／攝）

早和改編團隊洽談時，一度感到非常興奮，但心情起伏之餘也有各種擔憂，畢竟文字和影像作為不同本質的兩種事物，終究難以期待那能夠是一樣的東西。

文學改編電影隨企畫方向有各種作法，吳明益最早遇到的提案，例如接近既往常見的商業模式，即只先談購買版權，但對方不見得有開始全盤的後續改編進行計畫；又或者遇上了談得來的團隊，卻遇到資金問題，而未能順利合作。

公視的提案則歷經一整段時間的跨距，這是將小說改編為電視影集的企畫，吳明益首先是受邀和丁曉菁、李淑屏、鄭有傑等人討論改編之可行性，公視一邊待資金，也一邊將最初想法擴增和完整化，並收束到幾個重點，包含進行場景重建、加入視效的製作且在技術上升級，以及，將尋求電影製作團隊、採用電影規格進行拍攝。

● 縮小個人，讓眾人參與

那麼在談定之後，作為原著作者是怎樣和拍攝團隊合作呢？答案是沒有。吳明益說，無論是劇本、選角、甚至是拍攝完畢已有初剪版本，他都有意識地去迴避，暫時保持距離。吳明益談到，這次的自己，和早期面對改編提案已抱持全然不同的態度。

這與《天橋上的魔術師》圖像版的經驗不無關聯，圖像版的改編創作進行了五年，到正式出版已是第六年，在這段期間他也接觸了數次影視改編的接洽，面對不同專業者對自己的小說作品所提出的各種想像和觀點，原本那麼熟悉的東西原來還可以有那麼多新的討論方式，吳明益由此感覺到自己在這過程中的改變，其中最重要一點是，「作家變小了」。小說家坦承，畢竟對自己作品還是會有特定想像，但已不願意因此影響到其他專業者的付出與投入。

但一起激盪不也很好嗎，這份對於不涉

入、參與改編的堅持，底下的考量是什麼呢？吳明益談到，事實上，如同不同語言間的翻譯，本來就不可能有所謂完美的翻譯，他舉馬奎斯早年或者盡可能要掌握更多語種的翻譯狀況，但如今因為訊息快速流通，人與人的關係難以如以前那般綿密合作，從消極意義上來說，作家必然要接受翻譯也會長出他所陌生的面貌。

而在積極意義上呢，藝術的效用是要更寬廣地發生在不同層面的，那從不只發生給創作者自己一個人。一個作品問世，之後的影響不只是不屬於作者，甚至可望展現連創作者自己都意外的發展，「創作者不是一個恆星，眾人並非只能以其為中心而轉動。」吳明益說。

吳明益說，文學是單人藝術，雖然也會參閱資料，但最後的取捨都是很自我的，文學家的本質就是孤獨創作，摒除雜音；可是影像創作不一樣，它是很多人一同參與的藝術，是共同創作，所以吳明益是自

覺地不去干預《天橋上的魔術師》的改編過程、不要成為劇本的共同作者，「我要是看劇本，一定又會忍不住要改。」吳明益笑說。

● 重現生活感，比重建商場更難

怕在劇本上忍不住要給意見，但蔚為話題的「重現中華商場風光」搭景倒是不能錯過。吳明益參觀了片場，在每個故事的發生地走進走出，看到曾成立在紙頁的風景畫立面前，那和原本心裡勾勒的，一樣嗎？「當然不一樣。」吳明益大笑。

吳明益展現了小說家驚人的觀察力，娓娓描述童年記憶裡的各種細節。吳明益小時候家裡是鞋店，正是小說和影集中「小不點」家庭的原型，吳明益說片場的鞋店「比較整齊漂亮」。家裡賣鞋，鞋子擺在店頭，經過的人、逛街的人隨意走進、升起購買之意的同時，這些簇新的鞋其實也

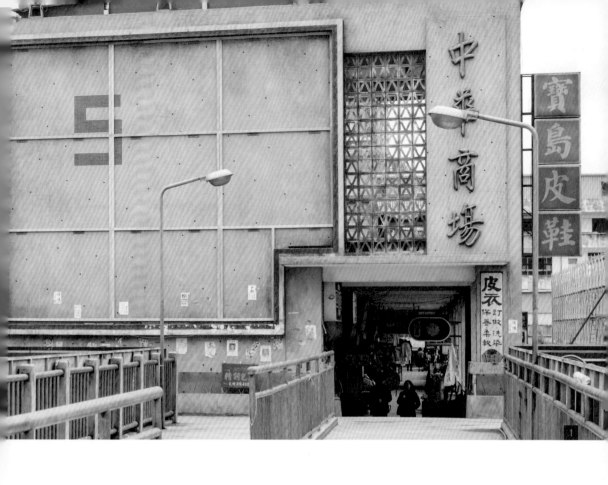

被曝曬在外頭的灰塵之中，所以現實中，自家鞋店的鞋，如果是布鞋或台語叫「反毛皮」的鞋子，都會裝進塑膠袋（或用保鮮膜包起來），一袋袋擺在店面，或許不好看，卻是這樣才能確保鞋子保持在最佳狀態。不過，看起來當然就顯得髒，美術組注意到了這一點，但在視覺感受上有所取捨。另一方面，再怎麼認真蒐集，也不太可能把當時流行的鞋款擺進店裡，因為鞋子光是擺著就會脫膠損壞，而當時一些鑲金邊的馬靴，如果還找得到，現在看起來一定很前衛吧。

吳明益再舉一例，他一進片場時，立刻感覺到地板和記憶中合不起來。片場地板是一片一片磨石子拼成，但當年的商場地板是一整塊完整的磨石子，中間會以銅線來畫分。「我對地板最熟悉了，因為是我家店面的地，都是我在拖的呀。」吳明益補充，比起大人，小孩子對地板一定更為印象深刻，因為地板就是孩子們的遊戲場，

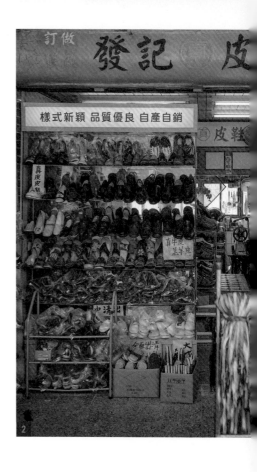

● 圖1、3、4：汪正翔／攝
● 圖2：劇照師／攝

會在上面玩丟銅板、跳格子。但因為成本、製作的種種因素，當然不可能全地磨石子。

還有，片場中公廁出來的上、下樓的樓梯扶手是水泥材質，看上去幾可亂真，可當年的中華商場樓梯扶手是磨石子的，到現在，吳明益仍記得那個被居民遊客每天每天走過，摸到光滑的扶手觸感。小說家結論說，這些細微的現實細節，就是生活感，真正在一個空間，就有生活的點滴注入其中。

● 拾回記憶中光影之美

但吳明益仍在片場找到了他記憶裡始終閃亮的時刻，也是他曾如實描繪在小說中的場景，那是大樓樓梯間的菱格水泥磚牆，一格又一格的小空間，對於小孩們來說，那個意義曾是，每一格都是一個小孩的小藏寶空間，比如撲克牌、彈珠。吳明

益感覺到和這面牆日積月累起親密的關係，在心上烙印下那些每個午後，隨日光遞移而來的光影變化。

在影集的籌備拍攝裡，劇組在片場重現了當年商場的方位，由此捕捉到相似的光影，喚醒小說家記憶中的畫面。吳明益說，他一直都覺得這個光本身是非常有電影感的，小時候他也曾注意這幅光影變化，只是小孩的念頭中沒想過、不知道那是美的，他說，或許人們面對每日接觸的物件，總很難會將其和「美」的概念連結起來，

可在回首時，卻會獨特地擄獲心思。

吳明益自承歷經學術訓練，就很難擺脫直覺要去拆解「美為何物」的習慣，就像一進片場，會反射性要設想滑軌要怎麼布置、鏡頭會設在哪裡，難以入戲，覺得片場終究與記憶是有一段距離的。可是被吳明益帶去參觀片場的母親、舅舅等長輩，卻是一走進，就立刻被尺度和氣氛說服，彷彿走進時光隧道，他們融入地指著這裡、那裡，話起當年點滴，「是馬上可以拉椅子坐下來聊天那樣，這意味著場景的氣氛是相當成功的。」吳明益說。

●寫實與真實的辯證

小說《天橋上的魔術師》並非往事紀實，它作為一部虛構作品，說有自傳性質，卻仍是將生命中許多故事打散重組，融合地長出枝節與長流。

吳明益提及了「唐先生的西裝店」，在

他記憶中其實就像商場裡其他商家，迫於空間有限，是非常窄小的，不到兩坪、光線昏暗。主持的老闆是外省難民，那個遷徙與暫居，以及對眼前一切都無決定權的處境，是孤獨而無奈的，小說家自言，小時候不會懂那份心情，要長大後回想起這一切，才起了溫柔的共感。另外，故事中西裝店裡的貓，來自現實中吳明益的哥哥店裡，當小說家最初把貓放進情節裡時，並未仔細去想背後的寓意，卻是親見兩個不同故事在一處時空重新融合，這才意識

到故事所擁有的兀自去挖掘與揭曉事物的能力。

不過，片場搭起的「唐先生的西裝店」，是走華麗而魔幻的氛圍。雖然和原先中華商場裡的現實景象迥異，可迴盪其中的某種難以穿透的愁緒，卻反而意外相通了。對此，或許可以說，「真實」不一定非要透過「寫實」來傳達，有時表面上看來不寫實的卻反而碰觸到真實的核心；就如同故事長出來了創作者才發現在寫作之時的掛念，這亦是一種與真實的重新接上與認識。

● 超然又不失童心的魔術師

關於帶出《天橋上的魔術師》最重要意象的核心人物——魔術師，在影集改編時，當整個故事因影集屬性而做了相當程度的挪移和改寫，魔術師依然扮演著發動最深刻內涵的角色。而小說家最初是怎麼

● 圖：吳明益提供

思考、創造這個角色呢？

小說家點出，文學評論家 E‧M‧佛斯特的《小說面面觀》中提出了「預敘／預述」（flashforward）這樣的概念，指的是把隨後將會發生的情節或人物際遇，預先提示給讀者，透過此一若有似無的中介者，可以讓接下來的故事有個方向，例如《愛麗絲夢遊仙境》中的兔子就肩負此一功能。在吳明益眼中，小說中的魔術師也被賦予這個任務。吳明益說，小說應該要嚴守「不說教」，以為某種美學自持，《天橋上的魔術師》既是想用迷人故事為本體來構作而成的作品，當然也盡可能不要說教，但在某些情境、某些奇遇，如果可以有個從另外視角、甚至是某類似制高點，說出一些抽離話語的人物，就讓「魔術師」來完成吧。

吳明益自己正是一個從小就對魔術、魔術師著迷的孩子，除了活生生的現場對他充滿魔力，吳明益且追看著網路上

各種破解魔術的影片，但即便知道竅門，當場看著魔術從無到有的表演仍覺得被迷惑且夢幻。

吳明益說，《天橋上的魔術師》的魔術師，不是舞台上騙大人的高明表演者，他是騙小孩的，像童話中的吹笛手。這個魔術師得要有童心，變著變著，自己也入戲投入，就像故事裡他變出專屬的魔術橋段，只為了安慰失去手足的雙胞胎。這個魔術師還要有魅力，演戲給孩子看，但也和他們一起演戲。擁有了這些特質，就算故事裡的魔術師那麼窮困潦倒，商場的孩子們仍為之著迷，覺得魔術師和自己是同一國的。

小說家是否也是魔術師呢？吳明益卻是轉了一個彎，描述了另一個看來全然無關卻內在相通的情境。他總把自己生動鮮活的說故事天分描述為作為一個「生意人之子」的結果。小時候家裡開鞋店，他跟做生意的大人學會了天花亂墜、哄得顧客掏出錢包。

可重要的不只是做了一筆交易了，而是把一個陌生人帶進自己構作出的情節和概念，讓他們遺忘了原先的關注與堅持……。

原來，小說家就在《天橋上的魔術師》再度重現的鞋店裡，一天一天長成了神奇的吹笛手，變出了天橋上的魔術師。 ✿

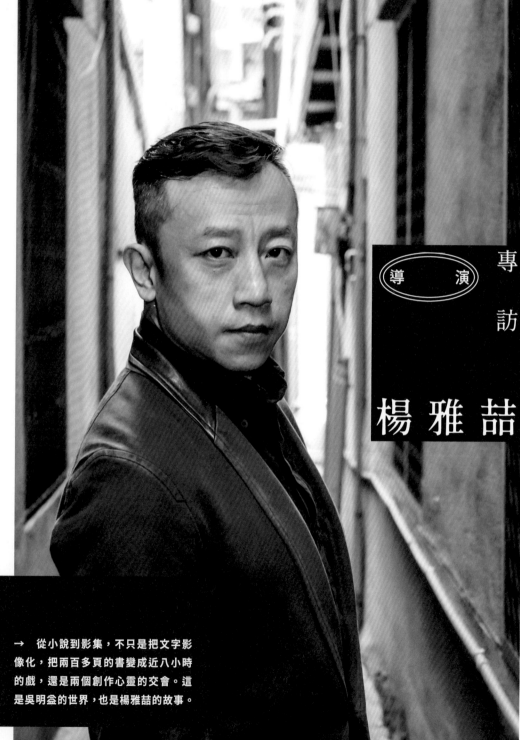

專訪

導演

楊雅喆

採訪、撰文：張硯拓
圖：汪正翔／攝

→　從小說到影集，不只是把文字影
像化，把兩百多頁的書變成近八小時
的戲，還是兩個創作心靈的交會。這
是吳明益的世界，也是楊雅喆的故事。

楊

雅喆十分自豪於：他先是一個誠心
而且用功的讀者，才是《天橋上的
魔術師》影集的導演。言必稱吳明益「老
師」的楊雅喆，帶領團隊逼近、摘取出原
作的核心，再予以延伸，和編劇們、美術、
造型與攝影，配樂師和音效師，乃至演員
一起溝通思考，構築屬於他們的二十一世
紀版本中華商場。

商場裡，有對萬物終將消逝的感嘆，有
對那個特殊的時空中、多元共生的人們的
「心」之探索。還有送給觀眾的一句：「一
切終會好好的。」

● 消失而存在的眾生相

「雖然情節不同，但精神是非常一致的，
因為我們把書讀了一遍又一遍，一遍又一
遍。」說起這趟旅程，楊雅喆形容自己比
十五年前改編《偵探物語》的時候成熟
了，不怕更動原著的情節和設定，但加倍

在意有沒有抓住原作者的精神：「吳老師
的書讀到最後，是嘆了一大口氣，會有很
多惆悵，因為所有的東西都會消失：商場
會消失，玩伴會走散，人甚至會死掉或是
失蹤。」

「人、事、物的消失」，這是熟讀原作
的楊雅喆抓到的核心。「但人為什麼要消
失？因為如果他不消失，你就不會記得他
的存在。因為事物消失了，但是事物消
失才是真正的存在。那些事物消失了，
因為被你記得所以存在。我想用比較溫暖
的態度去面對消失這件事。」——從這個節點，「創作者」楊
雅喆接棒下去：「我想跟吳老師說：消失
才是真正的存在。那些事物消失了，但是
因為被你記得所以存在。我想用比較溫暖
的態度去面對消失這件事。」

時光倒流回三年前。楊雅喆與原子映象
一同拿下公視改編《天橋上的魔術師》的
案子，原作小說共有十個短篇，十個互不
相識的中年人的倒敘，交織成商場孩子們
的眾生相。團隊花了近兩年，一版又一版
推敲形式，最終落定兩個看似互斥的大方
向：一、只保留童年時空作為敘事的「現

● 圖：劇照師／攝

在」：二、全劇的核心和原作一樣，是關於「消失與逝去」。

「那過程非常痛苦。努力了一年多又通通打掉重來，因為我們後來發現，原著裡最好看的是他們的『過去』。」楊雅喆說，他想找到書中那些閃閃發亮、像金沙一樣的東西，「我們既像原著又完全偏離原著，你可以說我改編幅度很大，但我也可以說：沒有哦！我跟原著一模一樣，每個人都仍然是獨立的眾生相。」

● 魔術師的眼光

這些「終將消逝的眾生」，被幾個元素錨定下來，成為敘事的基礎。包括中華商場、魔術師、「九十九樓」。

先說中華商場。公視大手筆在兩公頃的土地上重現商場，沒有商場這部影集就不成立，但楊雅喆坦言：「我們要面對的是，太多人根本對那個地方沒有任何感情。你

問一個南部人，他可能光華商場跟中華商場都搞不清楚，更不用說已經拆掉快三十年了，絕不會有『集體鄉愁』這種事出現。」

為此，他刻意找了年輕人參與編劇——最小的一位不到三十歲——「唯有連他們也認同裡面的情感，我才能確定這不是台北觀點，沒有被懷舊和鄉愁影響。」

他知道戲要成功，必須跟原著一樣，不是因為場景而是因為人，人情跟成長的描繪成功了，才能延伸到不同地方、不同世代的觀眾心裡。「甚至是日文、韓文、法文版的觀眾，他們哪裡管中華商場？他們管的是裡面人的情感。所以我只告訴你：那個時代的社會狀況，和人遇到的問題是什麼。」

負責提點這些問題的，自然是魔術師了。作為全劇的旁觀者，或某種說書人，甚至像「時間」的象徵，莊凱勛飾演的魔術師每一集造型都略有變化，好像越變越年輕，又好像跟當集的主角呼應。但楊雅

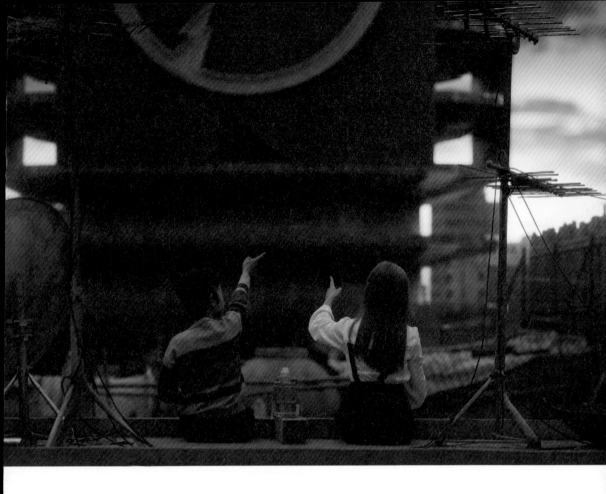

甚至連戲分都有點「退後」，對魔術師的解釋越少越好，喆非常堅持，

「我從一開始就堅決拒絕了我們製作人跟工作人員，不能把魔術師的來歷說破。

說破了，寫明了，就沒意思了。」他笑說難不成要說魔術師是中華商場的地基主嗎？其實書裡的魔術師也非常神祕，原著裡頭的每個中年敘述者都隱約記得天橋上有個魔術師，但不清楚他的來歷，甚至不確定是不是同一個人。

● 寫實的魔幻

就在這個「不可說」，以及記憶「不可靠」的縫隙裡，更多魔幻得以長出來──天橋會分開，小黑人去追風雨，貓咪變身成少年隊。美術組還原的商場雖然逼真又懷舊，但沒有「髒」和「亂」；國際牌的霓虹燈不該出現在劇中年代，但「記憶總是經過美化的」；連全劇色調都動了手腳⋯

● 圖1、2：公視提供

「頭哥（美術指導王誌成）很直接跟我說：台灣人就是什麼顏色都擺，雜亂無章又喧嘩，要到近十年才開始講究顏色。」

於是劇中場景不是「真歷史」，大紅、豔紅通通收起來，後製調光也降對比，觀眾眼睛才不會累。「記憶這件事就是要停留在最閃亮的一刻，又不讓人懷疑它的真實性。」楊雅喆定調他的歷史工程：「可能有人會說這戲是魔幻寫實，但我們做的是『寫實的魔幻』，因為它的魔幻其來有自。是先建立在寫實，讓這些人都懂，劇組人員都接受了，才從裡面長出魔幻。」

這個魔幻，正是為了收攏那些已經消逝、但換了一個方式被記住的：《天橋上的魔術師》在「現在」的故事裡，一再追憶那些消失的人與物，為了留住那些很輕很淡、追不回來的惆悵，團隊創造了一個安放它的地方，叫「九十九樓」。

「九十九樓是你想逃去的地方，你想要奔去的，你想要把悲傷變不見、把快樂留在

那裡的。」整部《天橋上的魔術師》影集，就是圍繞著九十九樓概念而生的故事。

● 天堂與地獄的九十九樓

在原著裡，九十九樓是商場小孩間的傳說：有個男孩為了躲避父親家暴，按下塗鴉在廁所門上的九十九樓電梯按鈕，結果

消失了三個月才又出現。十二年前在《囧男孩》裡，楊雅喆也創造過「異次元」，那是孩子們對長大、對自由、對不再有煩惱的彼方的幻想。兩者的共同點是逃避，是沒有歸屬者的歸屬。「但這次我把過去的異次元概念更精緻化、成熟化了。」

影集裡，九十九樓比異次元要「成人」一點，也比小說中的概念要溫暖些。它不是孩子們的快樂天堂、長大注定要破滅的，也不只是逃避痛苦，還是成長的預習，是超脫與放下，是點媽媽害怕孩子受苦的地獄，甚至是告別：「它的形狀更大了，又好像中年的我們讀《林肯在中陰》的『中陰』──拍第十集的時候，我跟劇組每個人說這是小不點的告別式，他們就懂了。但並非痛苦的概念，而是我們把快樂的、不快樂的通通放在那裡，後來存取的時候，也許還有一點點哀傷，可是是燦爛的。」

九十九樓不再是「他方」，也可能是某個過去，或平行宇宙，或是掙脫。Nori

● 圖：劇照師／攝

在九十九樓才能以真面目示人，才能真正愛自己；小不點在九十九樓才能重回一家和樂，不再需要哭喊「我無人愛啦」；小珮、小八、特莉莎都消失了，說不定去了九十九樓，所以一直被記得；而阿猴和小蘭的九十九樓，會是同一個地方嗎？

「我總是希望觀眾在回想自己的童年，或真的面臨像小不點那樣的『告別式』──

四十歲、五十歲、七十歲，總有一天要面對──在存取記憶的時候，可以是美好的。可以讓人家回顧，雖然流淚，但是是溫馨的。」

● 和劇組一起重訪

說起團隊，不難察覺楊雅喆的九十九樓是「識真心」與「做自己」。譬如攝影師陳克勤，雖然比導演小很多，但是他讀劇本和編劇同一個 level（層次），還很用功：「一般攝影師大概不會像他花那麼多時間在討論劇，然後每一集、每一場的分鏡都跟我們過。而且他心很軟，不會只顧著拍『美』，會去看這個角色好可憐，或是對經歷感同身受。」

楊雅喆笑說，原本滿討厭攝影師在片場哭，「我都覺得──hold 住你的攝影機好不好？哭屁！（笑）」但陳克勤的「少女心」是很好的測試劑：「有的攝影師不見

得感應得到編劇在寫什麼，但如果克勤沒有感覺到，就是我寫得不夠強，他已經那麼敏銳了還沒讀到，那是我的問題。」

心軟的鏡頭望出去，是八〇年代的台北。楊雅喆和美術指導頭哥、造型指導王佳惠三人，是劇組裡的「耆老」，當大家要確認八〇年代的細節，只要問他們三個都說沒問題，就不會出錯。這畫定了全劇在美學上的血肉，進而從視覺氛圍，延伸到心理氛圍。

《天橋上的魔術師》的年代設定非常精確：一九八五到八八年。「為什麼是八五到八八？因為社會氣氛的改變。八五年還沒解嚴，八八年則是解嚴了，從不能跳舞、辦舞會要偷偷摸摸，到可以盡情跳舞。」

全劇的族群和語言也在暗示年代：「語言選擇是非常政治和社會的。你看蓋爸蓋媽都是客家人，這就是非常政治的選擇，因為那一代客家人幾乎只跟客家人通婚，飾演蓋爸的溫吉興是客家人，但自認客語講得不好，「因為當時爸媽都叫孩子不要講客家話，只有跟你講心裡話、很親近的時候，像是蓋爸父子一起磨鑰匙，或夫妻之間對話才講客語，其他時候多是標準話。客家人很怕人家知道他們是客家人。」

楊雅喆從小就對這個很敏感，甚至是謹慎：「什麼人用什麼語言，暗示什麼社會階級，這在劇中是很嚴謹的。」因為這在過去是禁忌，都要標準腔，「以前因為被限制，族群是被畫分的，現在沒有人會從口音去判定你的身分，所以你們不會敏感。」他舉例說飾演阿猴的羅士齊，非常努力要表現原住民的口音，但已經被稀釋掉，沒辦法了。

這在戲劇上的小遺憾，卻意味著現實的鬆綁。反過來說，彼時雖然敏感、不自由，但劇中幾個家庭——本省的小不點家、客家的阿蓋、爸爸是外省人的大小珮，甚至香港人唐先生，都一起生活在同一個時空中，互相交流無礙。那樣的商場，也彷彿

是整個八〇年代台灣的九十九樓。

● 不說破的溫柔

但也有些細節——那些無法明說，或掉入回憶黑洞，藏在吳明益文字背面的，要依靠影集的奇幻濾鏡。

全劇裡，最讓人心驚和心疼的，就屬特莉莎的故事了。楊雅喆選擇不直視殘酷，而是用金魚守護神的「不見」，暗示傷痕的私密性。「特效團隊做了N隻透明魚，但我說不要，那隻金魚應該只有他們兩個能看見，其他人、連觀眾都不行。因為它太神聖了。我相信吳老師也不會同意，這麼私密的祕密，一個女孩的守護神，不該被具體化呈現。」

正是這股尊重，或說溫柔，讓《天橋上的魔術師》的視效總有種不搶戲、保持距離的姿態，默默發光，卻靜水深流。「這次主要合作的韓國視效團隊真的很強，開

會的時候問的不是斑馬長怎樣、金魚泡泡什麼效果，而是問戲：『為什麼角色會這樣？他的心情是什麼？』我們討論特莉莎的時候，韓國人問得極細，他們是很懂戲的一群人，而『懂戲』是沒有國界的。也唯有了解戲，你才能跨出國界。」

再說聽覺的特效——擔綱《天橋上的魔術師》聲音設計的是杜篤之的團隊，除了擁有原汁原味的「中華商場火車聲」，杜哥的團隊還給予許多技術上的幫助：「特莉莎的逃亡之路，我們靠音場變化製造出觀眾能理解的泡泡世界，最後還要意識到泡泡破了。」這個泡泡雖然也靠攝影、燈光、甚至視效製造流光效果，但畢竟只能很淡很淡，真正的魔法還是靠聲音。

「這次集體創作的氛圍，比我之前做的戲都還要更強。」這個「痞強的」團隊交到楊雅喆手上的，還有三個令人驚豔的亮點。

● 亮點一：天橋上的音樂

從企畫階段，團隊就鎖定黃韻玲為音樂指導的不二人選：「因為她就是那個年代的才女歌手。她跟我一起挑金曲，提供很多諮詢，我們有台語、英文、中文、日文歌，甚至還有古典音樂。」全劇前三集——楊雅喆戲稱做「表象服務」的階段——先定調年代：「你要那個時代的年輕動感，我就給你《泰山男孩》，不囉唆，你一看就懂。然後小孩子的東西就是鏗鏗鏘鏘。」到了後面則一直（偷偷）在做實驗，連比較現代的、後搖滾也放進去。

一般來說，配樂包括唱曲（song）和器樂（score），黃韻玲帶領的作曲家張學瀚把她對音樂的想法貫徹其中，每一兩集換一個主題樂器。例如，第四、五集的《石獅子》和《文鳥》是管風琴⋯⋯「要

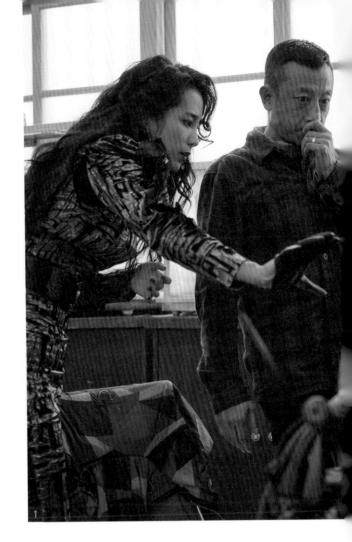

● 圖 1：劇照師／攝　● 圖 2、3：汪正翔／攝

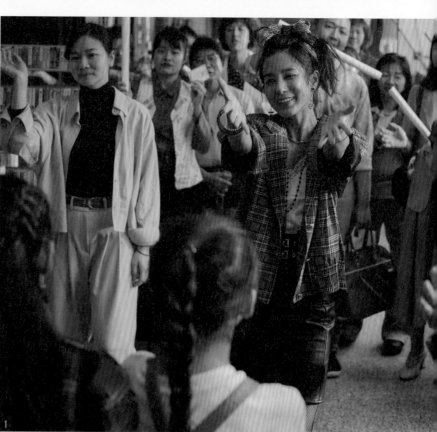

讓觀眾覺得火災極其殘酷，就是你寫了一個天堂給他，可是她們正在火裡逃。所以是倒過來的：先有火災，火很燙，她們喊「救命」，而天使的管風琴來接她們走。」

特莉莎則是薩克斯風：「怎麼會在小孩子身上用薩克斯風？但是當要表現我們長大之後、回想一段戀情，你又不得不承認它是最好的選擇。」他還稱讚配樂演奏者張峰毓的琴藝是世界級：「唐先生那集反覆出現的鋼琴，是我第一次感覺到高手在按琴鍵，那個輕重拿捏，你會覺得他在摸你的皮膚。那個彈法是非常曖昧的，很像貓。」

音樂除了代表時代，更要代表角色的心：「像 Nori 心中有個旋轉的粉紅少女，所以一定要給他一首泡泡糖歌曲，那是表象的他；但內在的他，我們給了歌劇女伶，而且是兩個不同年紀，一個代表他自己，另一個最後出來的女高音，代表他媽媽。」

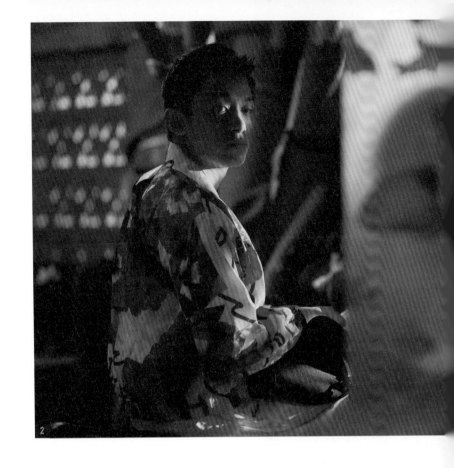

● 圖 1、2：劇照師／攝
● 註 1：「沒有，我覺得是這樣：斑馬的台語叫做『黑白馬』，
商場最需要人家黑白買（亂買一通）！」

● 亮點二：「點媽」孫淑媚

整部《天橋上的魔術師》最大的亮點，非「點媽」孫淑媚莫屬。楊雅喆說，他可以講她個三天三夜：「孫淑媚的媽媽是漁會總幹事，我當時一聽到這個就覺得『中了！』因為她有一個 model 可以學。漁欸！船長不都男的嗎？那有一個女生管這麼多船、管這些大男人，這個女生手腕有多高！」

他不諱言當初 casting（選角）推薦，他還有點遲疑，畢竟孫淑媚過去唱歌、演戲都是苦情，苦命，流目屎：「但我們聊天的時候，她說因為要演這個，她很認真把小說讀完，然後說：『導演我一直在想書的封面，為什麼是一隻斑馬？』我說呃，因為作者他喜歡斑馬。『無，我感覺是按呢：彼斑馬台語號做烏白馬，商場上需要人烏白買！』①——我就覺得她有特別幽默的地方，而且一定懂小孩，因為她其實某某部分很像小孩子。」

孫淑媚和飾演小不點的李奕樵，培養出忘年的互信：「我覺得她人超好，可以忍耐小不點（笑）。比如我先讓他們試：媽媽要離家出走，他要拖住媽媽，但這小孩其實不敢演，孫淑媚就有辦法知道他哪裡不敢，然後做出調整，讓他以後『敢』，敢撒野敢賴皮。她讓小孩子很放心，讓他知道『我是個溫柔的人，就算我在演很凶的媽媽，但我的凶不會真的讓你痛』。」

第六集，Nori 被小不點告密有白色狐狸精，媽媽搬上來睡，小不點哭鬧說「你不要上來睡啦」——這時候點媽一腳把他踢開，「那不是排的，是兩個演員已經很信任彼此，而且孫淑媚知道這個媽媽就是這樣對一個去踢，他去抱媽媽的腳要把她推開，她就一腳去踢。很好笑，但是超自然。」

來到第七集，面對 Nori 失蹤，點媽從失魂落魄的三明治人、飆罵「點爸」楊大正，到啟程尋子「有一場戲在天台，魔術師對她說『其實不讓兒子回來的人，是你自己啊』，我不知道她會怎麼演，到了現場她問：我可以抓頭髮嗎？可以大叫嗎？我說：『不行，通通都沒有，你只能看著他，然後快要爆炸。』——結果她的演法真的快爆炸，眼睛都凸出來了，太陽穴爆血管，我很怕她腦中風！」

孫淑媚把唱歌的拼命，包括小聲、細膩的樂句潛藏的技巧，都用到了戲劇上。尋子路途的最末，要繞過地獄圖：「那沒什

麼辦法溝通，你只能相信演員，知道她被劇本感動了，就知道她一定做得到。」楊雅喆看見她的實力，看到令人驚豔的表演細節：「非常厲害的演員，看她！非常喜歡。」

● 亮點三：《戀戀風塵》

最後，若說劇組的心目中也有九十九樓，那陳克勤對台灣新電影、以及頭哥對《戀戀風塵》的致敬，是本劇的最後殺著。

從第一集第一個鏡頭，《戀戀風塵》的旋律就默默陪著，到了第八集小蘭寫給阿猴的信，復刻當年許景淳的念白；再到第十集，《戀戀風塵》的商場戲成了小不點的九十九樓。

「其實我不喜歡在電影裡強調我有多喜歡這個職業，因為很多細節觀眾並不明白，這會造成溝通上的困難，讓他們無感。但有一個東西大家會共感，就是當你

重看很喜歡的電影，會覺得好看的，常常不是因為情節，而是十年前你跟誰去看。那時候的情境會讓你熱淚盈眶，不是電影本身。」

一部戲的故事層面，與它的記憶位置相化合，便構成讓人抱著不願放、想一再重訪的意義。第十集體現了這層意義，是楊雅喆對他喜歡的電影、喜歡的故事的致敬：「你可能沒看過《戀戀風塵》，但你一定知道因為一部片，回到十年前跟初戀一起看電影的情境。可如果要留在那裡永遠不回來，你不會願意，因為所有人都必須要長大、變老。」

不只人物會消失，愛情會結束，初戀會跟郵差跑掉，連商場都會被拆。「前面說小不點的告別式，到最後他喊『はくらい、はくらい』(hakurai，舶來品) 就是死者對生者的告別——他不知道該說什麼，只能講他媽媽教他的『はくらい』。」於是扣回全劇主旨：如果往事要跟我們道別，也

許就是一句約定：讓我們彼此記得吧。

在《天橋上的魔術師》拍攝期間，劇組訪問了一些當年住過商場的人，聽他們重述童年，也說說近況。原本考慮放在片尾，後來改作宣傳素材。楊雅喆解釋，他很希望看過小說的人，在看劇的時候能夠知道：這些人也許經歷過很慘的事，可是後來他們都好好的。「所謂『好好的』可以是好好地消失了，也可以是好好地離開了。一切終會好好的。」

戲外，吳明益完全放手，不干預劇集的改編，楊雅喆「非常、非常感謝」。做為原作者，吳明益也彷彿本劇的魔術師：讓人物消失，又讓人物被記得，而且退得很後面。這部戲就像三百多位劇組人員的讀後心得：「不只是編劇，包含攝影、美術、造型，每一個人都讀了這本書，再用他

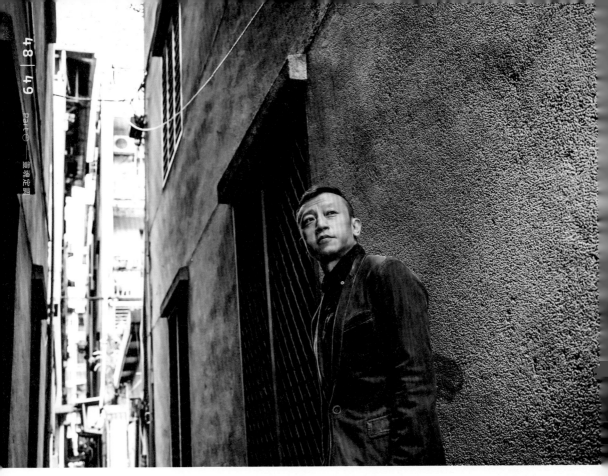

● 圖：汪正翔／攝

們的專長去理解它，每一個呈現出來的細
節，都是對吳老師的致敬。」

自許無愧於原著的楊雅喆，笑說團隊到
了後來，總會想起某個段落、某段對話，
明明記得在原著裡，卻怎麼都翻不到。

「這表示大家已經把這本書內化了。就像
書裡面，長大後的童年玩伴聚在一起聊往
事，彼此的記憶卻對不起來──每個人的
記憶都經過自己的發酵跟改造，而有了新
的東西。」

「我覺得這個過程是美好的，這個結果
也是美好的。」這麼說的楊雅喆，眼裡的
流光似水。✿

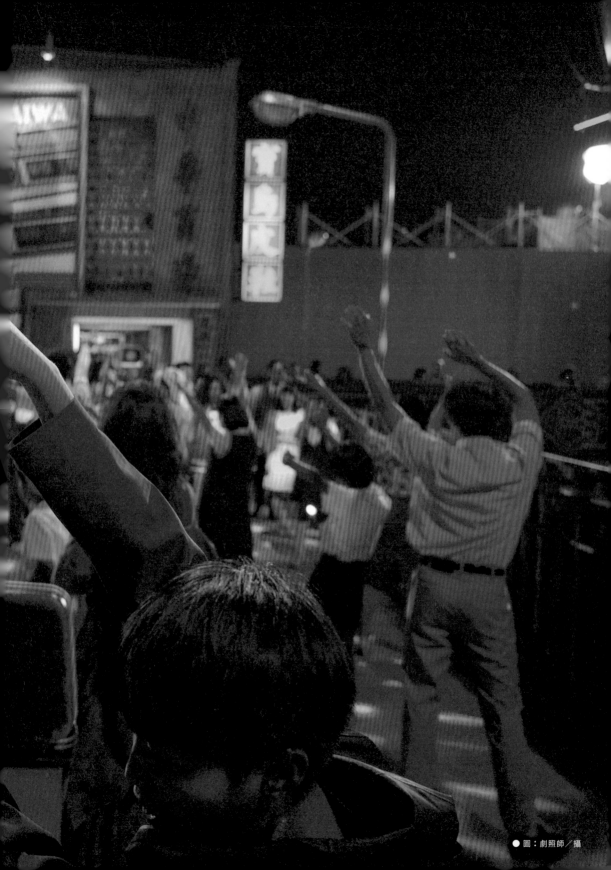

Production 天橋上的魔術師

Roll	Scene	Take
A046 B012	2-12B-16	3

Director 楊雅喆

Camera 陳克勤 高子皓

Date 12/11

www.arrowcam.com

night

唯有這樣子，
你才可以看到台灣影視行業，
創作的能量在哪裡。
不要一直問說人家怎麼可以，
我們為什麼不可以？

我們明明可以啊！

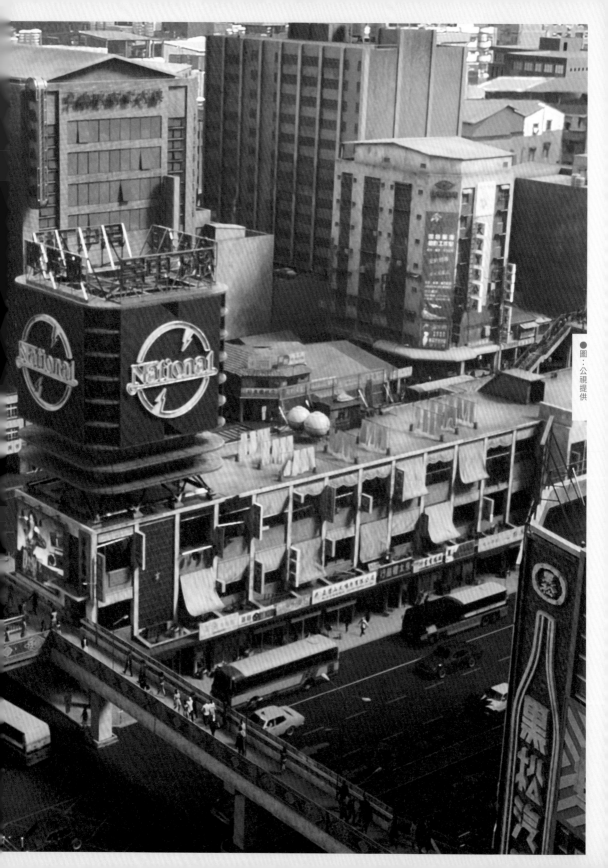

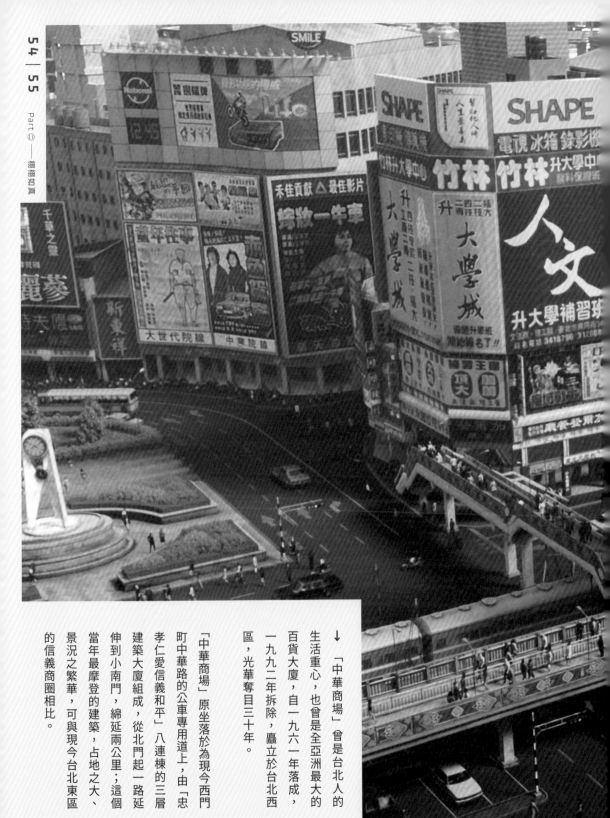

↓「中華商場」曾是台北人的生活重心，也曾是全亞洲最大的百貨大廈，自一九六一年落成，一九九二年拆除，矗立於台北西區，光華奪目三十年。

「中華商場」原坐落於為現今西門町中華路的公車專用道上，由「忠孝仁愛信義和平」八連棟的三層建築大廈組成，從北門起一路延伸到小南門，綿延兩公里；這個當年最摩登的建築，占地之大、景況之繁華，可與現今台北東區的信義商圈相比。

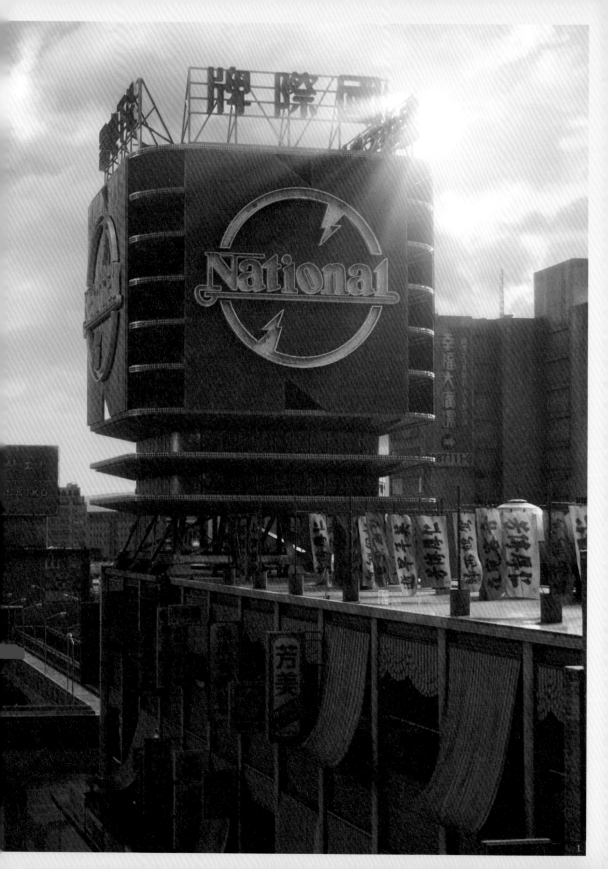

● 圖1、3：公視提供　● 圖2：美術組提供

↓　本劇美術指導王誌成，率領美術組於二○一八年開始啟動前置期田調，工作內容包羅萬象，不止於中華商場店面種類、店面招牌、建築物牆面磁磚，還包括當時平交道細節、活動車輛種類、攤販種類、庶民生活，甚至是公用電話的年代考究等眾多細節，工程龐大繁複、費時費工。

同時，又與製作人和視效團隊密切討論，確認了影集中需實景搭建出的「中華商場」規模，即是接近西門圓環、樓頂矗立著國際牌巨型霓虹燈的第五棟「信棟」，以及和西門圓環比鄰、連接起第五棟和第六棟的天橋。

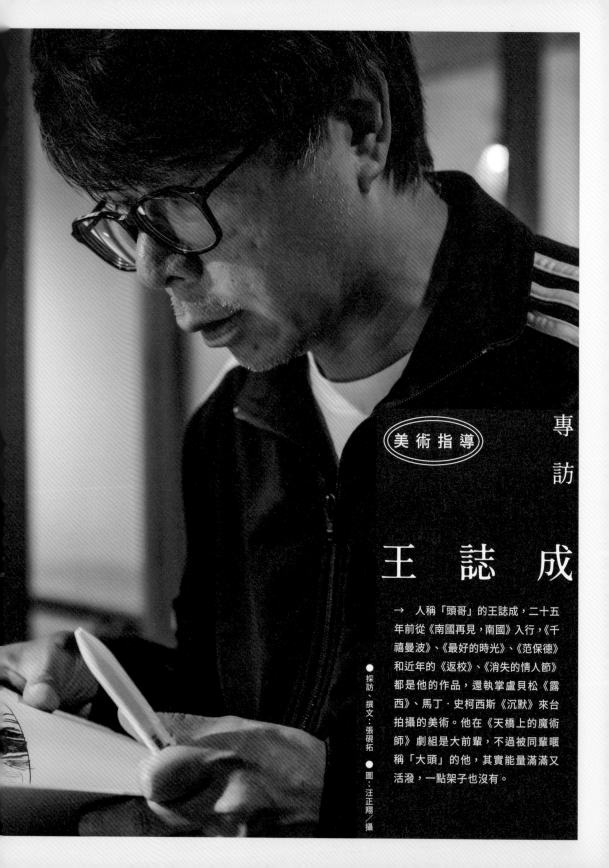

專訪

美術指導

王 誌 成

→ 人稱「頭哥」的王誌成，二十五年前從《南國再見，南國》入行，《千禧曼波》、《最好的時光》、《范保德》和近年的《返校》、《消失的情人節》都是他的作品，還執掌盧貝松《露西》、馬丁·史柯西斯《沉默》來台拍攝的美術。他在《天橋上的魔術師》劇組是大前輩，不過被同輩暱稱「大頭」的他，其實能量滿滿又活潑，一點架子也沒有。

● 採訪、撰文：：張硯拓 ● 圖：：汪正翔／攝

美

術指導的英文是「Production Design」——在一部戲劇製作中，所有「東西」的設計都歸他管。舉凡場景、擺設、道具，除了「人」之外的一切，只要在鏡頭裡，就是他的領地。

但王誌成的藝術理念，更接近下面這句話：美術指導的一切工作，都是為了「人」、為了讓角色更好，而存在的。

由他領導的團隊——他們有件T恤寫著「天橋上的美術組」——要攻克三個環環相扣的關卡：重現商場與時空，讓場景幫人物說故事，用道具點亮演員。

● STAGE 1 ··· 「記憶裡的那座商場」

一如楊雅喆，頭哥是少數有「真‧商場記憶」的團隊成員。記憶裡的化石就是故事：老家在松山、旁邊南港是工業區，阿公在貧瘠田地上種菜的頭哥，笑說小時候

愛哭愛綴路（愛哭愛跟路），阿嬤在 sedo（梳妝打扮）準備出門就吵著要跟，但現在回想起來很好笑，她都說要去『台北』，啊你不是住台北嗎，怎麼還要去台北？

那個年代要「進城」，就是往西，往中華商場一帶。高中讀美工科買器材，攝影作業要拍霓虹燈，或買錄音帶——固定出東洋排行榜／西洋排行榜的「細胞唱片」跟比較 siak-phàⁿ（時髦）的滾石、飛碟唱片，都去中華商場。

但問起他對商場最大的印象，他想了三秒鐘，皺起眉頭說：「廁所很臭。」

當年除非不得已，不然頭哥會忍一下走到峨嵋街萬年大樓，而且商場廁所常有人堵在門口收錢，「聽吳明益老師說，那些都是認識的婆婆媽媽，今天你收、明天換我，大家講好賺一點零用錢，有時候又沒有。

毋知呢（不知道耶）就陰晴圓缺。」他這樣形容那些斑駁的畫面。

● 「我們把它蓋回來」

那些畫面蟄伏在心底，等了三十年。「幾年前開始台灣比較有片拍，一直有電影公司想開發老台北的故事，但就算不是中華商場，要找一棟老雜居大樓弄成六、七〇年代的感覺，都很不容易，碰過幾個案子都胎死腹中。」來到《天橋上的魔術師》，更是沒有商場不會成立，「中華商場的形象更具體、更大，一聽跤尾就冷矣（腳尾就涼了）。」他大力稱讚決定動工的公視很有 guts。

二〇一九年，天橋上的美術組動員上百人在汐止平地起樓，二十一世紀版的商場蓋了三分之二棟，三層樓加

起來約五十間店——但是當年的「天橋」是連接第五和第六棟，團隊使出物換星移大法：每間店的招牌都有兩面，「往這邊看是第五棟，從那邊看過來是第六棟」，透過鏡位取巧，製造出不同方向的風景。

再加上後製、外景，觀眾會錯覺戲裡的空間散布在各處，這場豪華的大魔術不但穿越時空，還要騙過觀眾的眼睛。

「中華商場因為真的存在過，三十年也不算太久，史料不難找，真正難的是搭完後戲要怎麼走？怎麼演？這要跟攝影師、跟導演來回溝通，不斷兵棋推演，最後所有店的位子都不是亂放的，不是美術組想怎樣就怎樣。」

●「但故事不只發生在這裡」

商場有了，召喚時空的魔法要再增幅，才能重現一九八六年前後的台北。

劇中不少孩子們上學的戲，「但台北是首善之區，老校舍翻新很快，讓人很困擾。」最後用兩間學校拼湊，拆掉窗簾，加上一些「有黨國思想」的壁報才完成。「教室設定是不能太活潑，要硬梆梆的，老師也要像○○○（政治人物名字消音）一樣——我盡量跟組員解釋那個氣氛，不曉得他們聽不聽得懂？」

哥哥姊姊們去約會的冰宮，現在也找不到了，劇組借來青少年活動中心的直排輪練習場，乾坤大翻修，尤其

是租鞋的櫃檯，整個重新改過。「溜冰鞋還要訂做，根本借不到」，頭哥邊說邊拿出幾張圖紙，專訪現場一陣驚呼——那是他親手畫的場景圖，線稿上的「頑皮豹溜冰場」彷彿要轉動起來：圓凳子，租鞋處，天花板吊飾……簡直在看原畫展。

「我的組員很渴望我畫這些」(笑)，雖然商場要用3D來建，我還是喜歡手繪，有些細節用畫的比較快。」他拿出一張又一張，有商場的店舖、老李的顧車棚、蔓延到騎樓的自助餐……

接著又引起一波讚嘆高潮的是一系列連續圖，許多消瘦、痛苦、扭曲的人形，交織著豔紅的火焰相交纏。

圖：冰宮手稿（王誌成提供）

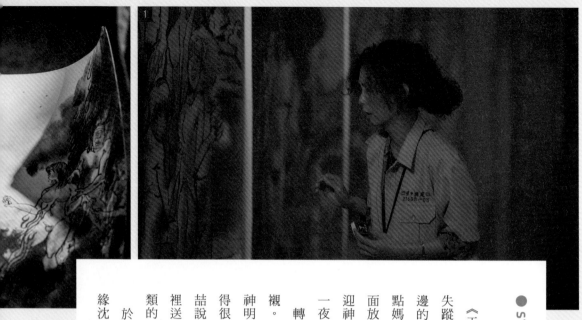

● STAGE 2⋯「場景也會說故事」

《天橋上的魔術師》第七集，Nori 失蹤許久，點媽終於沿著線索來到海邊的廟會。「雅喆想有個奇幻場，讓點媽一直看到兒子幻影，再從神龕後面放虎爺那裡轉出來，外面是熱鬧的迎神遊行，兒子就在花車上跳舞，像一夜之間、突然長大那樣的轉捩點。」

轉捩的心靈旅程，需要外在風景相襯。「三芝海邊那座廟正準備改建，神明都被請到隔壁的香客大樓了，變得很空，我就覺得可以弄點什麼，雅喆說不然畫個地獄圖？但我不想畫廟裡送的那種十八層地獄，還有鬼差之類的，我只想畫受難的樣子。」

於是有了這幅，在人世與鬼界的邊緣沈浮、哀嚎的受難群像。輸出成一

比一真人大小，搭成時光隧道，「點媽從神龕出來，經過這邊驚甲欲死（怕得要死），變成一趟精神轉換——看著這些受難圖，想到兒子可能也這樣折磨自己，那身為家人、身為母親，看他現在這麼快樂，你能不能成全他？」

這布景推動角色，還為《天橋上的魔術師》添上魔幻核心。「那時候提這東西，我的陳設組長就一直很頭痛，『頭哥按呢無錢矣（這樣沒錢了啦）⋯⋯』，我就啊～～不管啦（比一個翻桌耍賴的動作），一定哪邊可以再擠一點錢出來！」

● 「但故事是為了角色存在的」

說起尋子這場戲，頭哥對孫淑媚印象深刻：「原本只覺得點媽是個很

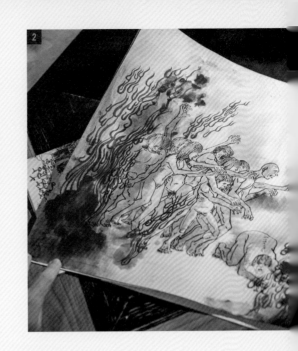

● 圖 1：點媽尋子（劇照師／攝）　● 圖 2：地獄圖手稿（汪正翔／攝）
● 圖 3：汪正翔／攝

liú-liàh（敏捷）的媽媽而已，在那個年代算比較獨立思想，較走跳的查某。」沒想到孫淑媚唱了那卡西之後整個活起來，光芒藏都藏不住。

「拍戲就是這樣，有些角色就是特別容易跳出來，《悲情城市》的陳松勇也是，真的很難說。」點媽從疑惑、焦躁、崩潰到無所不用其極，最後在意志盡頭明白了一再逃避的真相，明白了兒子。「我覺得台灣女性屬害的地方就在這，再大的壓力都扛得住，也撐得起來，很容易認清事情就是這樣沒有對錯，她就放開了，一切的一切都昇華了。」

● 「每個角色都是一個世界」

那個昇華來自時代與文化、與生命經驗的衝撞。《天橋上的魔術師》是

一段多元文化共存、共生的時光，而美術組的任務還有：讓劇中各種省籍（彼時台灣還能輕易分辨出誰家是什麼籍貫）的家庭生活在一起，這有賴頭哥的童年經驗：

「以前松山商職後面是軍眷區，那邊感覺有個結界，我們這些番薯囡仔（本省小孩）很少往裡面走，好像進去就出不來了──有時候一群人玩到那附近，看到裡面有小孩就『kàn恁蜊仔咧』開始互丟石頭，但是離得很遠，誰也丟不到誰。」

王家隔壁，則住了一個山東榮民，生了七、八個孩子，「我偶爾進去他們家，一進去就覺得是別的世界，永懷領袖、蔣介石啊蔣經國那些」，像獎牌一樣放在電視上，一大堆。」

來到戲裡，設定上拐了個彎，跟省籍脫鉤：「阿蓋他們家是客家人，但是爸爸媽媽都行動不便，國家就幫助他們有一技之長，讓爸爸學開鎖，媽媽則是幫人家改衣服，所以鎖店設計成爸爸的空間多一點，媽媽有個小角落可以做事就好，家裡還有很多老蔣小蔣的照片，因為感念國家。」頭哥形容阿蓋家的氣氛是「知足」，至於小不點家就是打拼再打拼，更熱鬧一點。

● STAGE 3：畫龍點睛的道具

從大樓房到小場景，美術指導法眼無界，但是真正決勝負、讓人看見一部戲的細膩和細節的，還有「道具」。要重現年代，不能少了懷舊小物。

● 圖：汪正翔／攝

黑松沙士、蝦味先（當年是塑膠袋不是鋁箔包！）、紅白機（「這個死也要談到！」）都是原汁原味，但也有談不到授權的——中華路上的中國時報大樓變「中國時報」，小不點他們拿來塗雞雞（「燒起來啊燒起來啊！」）的原本想用萬金油，後來改成夜市賣的青草膏。

鄭有傑導演客串的國安爪牙，又是一筆魔幻色彩：夜裡在走廊上，他的造型是馬頭人身，「我不想要很直接的黨工、國安局情報員，點他們諧仿蔣介石那個可愛的馬，又不一樣。」於是他穿上中山裝、搭配件，「當年蔣緯國去德國回來之後，穿的軍裝都是德國系統，皮靴、皮革等等，就套用在這個特務形象上，有點SM的感覺。」

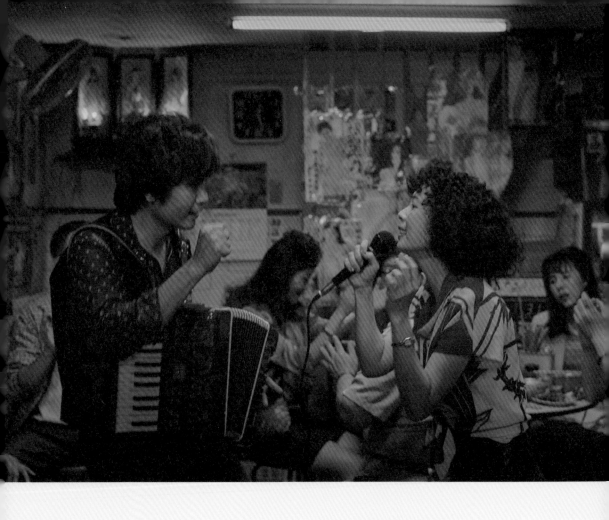

● 點燃光芒的小物

不只卡拉OK讓孫淑媚發光，「古物控」頭哥的另一項祕密武器，是不記得哪年在萬華買的兒童手風琴，楊大正（點爸）聽說有這東西，說「好啊，無提來看覓」（好啊，不然拿來看看）。「結果欸，幹！好厲害，真的摸幾下就彈起來咧！」那場那卡西的戲因為手風琴的音色加入，年代氛圍俱全，「這種老派樂器對點爸這個悶貨的設定，真的有加分！」

頭哥笑說多謝楊大正，害他現在也開始學手風琴了。「雖然新片快開拍所以又中斷了，但我應該會繼續學下去，我是要防止老年癡呆（笑）。」

●圖：點爸點媽與街坊歡唱作樂。（劇照師／攝）

● 以過往累積的心法面對未來

入行三十年，從一個人張羅團團轉，到現在指揮一整個艦隊，頭哥的心法不脫幾個大方向：要臨機應變，要了解導演，要讓演員自在，還有注意時代。

臨機應變來自侯導年代——幾乎每個跟侯導共事過的電影人，都津津樂道那隨性中有偏執的創作觀，「怎麼在高壓又沒有資源的情況下做出東西，還對得起你們的創作？有時候不見得要花錢，就是在對的時間做對的事。」所以要了解導演，認識他的本質和創作能量、軌跡，「現在即使是新導演，都知道自己的能耐在哪裡，或有多少條件要做多少事，這十幾年從《海角七號》之後這樣滾下來，這個行業已經有個還不錯的狀態了。」

至於「讓演員自在」，他舉《千禧曼波》為例，「舒淇跟小豪那間林森北路的公寓，我們一邊陳設一邊被侯導罵，弄好他也不急著拍，就把鑰匙丟給小豪叫他先進去住，一兩個禮拜再回來拍，那個生活感覺才會出來。」

當然現在沒有那種餘裕了，但是當頭哥依童年經驗，在小不點家的閣樓地板上用立可白塗鴉，結果小演員進去之後，忍不住手癢也自己畫，「那表示他有進去那個狀態，那個就很好。」還有唐先生西服店，設定上他會喝點小酒、聽個古典樂，袁富華來上戲的時候唱盤正在轉，聊著喝著，狀況對了，就直接開始拍。

但頭哥認為，最大的挑戰不是重現過去，是面對未來。《天橋上的魔術師》要「真4K」交件，未來還有8K、VR，畫面更細、角度更全面，

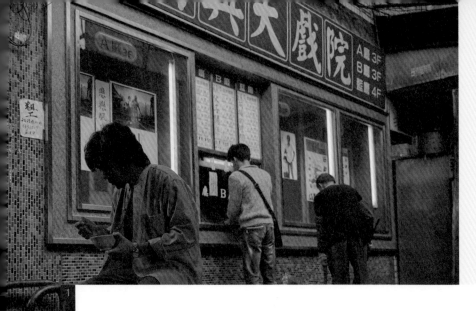

「以前底片時代，黑色就黑色，黑到沒細節，看不到就算了，可以『保留想像空間』，現在連 iPhone 拍片都幫你補光補到細節一清二楚——你就是得去面對這東西，所有美術陳設都要做滿，不能呼嚨。」

＊＊＊

回到《天橋上的魔術師》，有個場景裡藏了頭哥的私心：發記皮鞋店（小不點家）牆上的鞋櫃，是照著《戀戀風塵》阿遠和阿雲到商場看皮鞋那場戲復刻的。他笑說楊雅喆一看，嘴巴上還說「你創這，我無欲拍喔！」（你弄這個，我沒有要拍喔），但是有好東西怎麼可能不拍？除了老李的顧車棚、電影院的後台，還有這一手也向侯導致了敬。

這正是《天橋上的魔術師》的存在意義：再看一次那個，來不及看見的身影。

頭哥說當年看《戀戀風塵》，對商場的片段其實沒有太大悸動，反而對同年的《英雄本色》，小馬哥要去殺人前在天橋上看報紙比較有感覺。「社會寫實片因為太接近生活，當時都不覺得怎樣，要等到那景象沒了、不見了，你才會覺得『喔！還是那個有味道。』會開始去抓那東西。」

「天橋上的美術組」有幸把商場蓋回來，雖然之後因為疫情無法久留，「看著它樓起樓落，如果對吳明益老師跟他媽媽、或曾經在那裡生活過的人，我做的這個能帶給他們一些心靈感受——或是覺得中華商場被拆兩次，變雙重打擊（笑）——能在他們心裡留下一點什麼，我真的會很高興。」

● 圖 1：戲院 A 廳正播映《戀戀風塵》。（劇照師／攝）

● 圖 2：汪正翔／攝

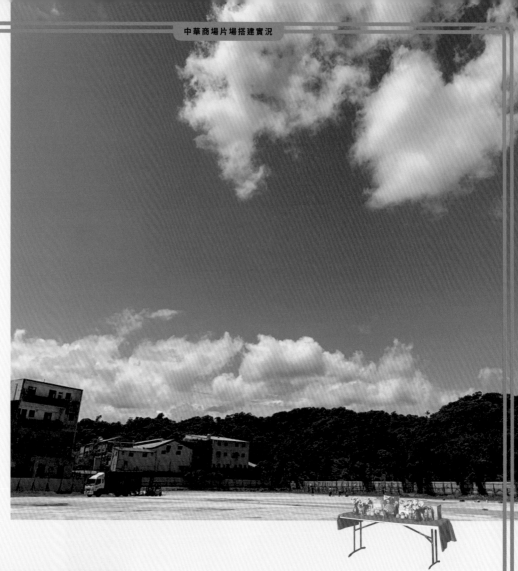

二〇一九年，劇組終於在汐止找到理想的片場，在兩公頃大的空地上動工，重新復刻部分中華商場及天橋的景觀。甚至連建築物的方位以及太陽照射的光影位置，都跟當年一模一樣。

一併重現的，還包括侯孝賢電影《戀戀風塵》中拍攝到的車棚，以及一小段火車鐵軌。

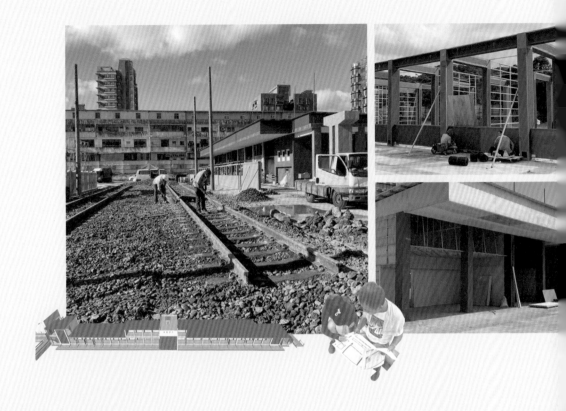

● 圖：美術組提供

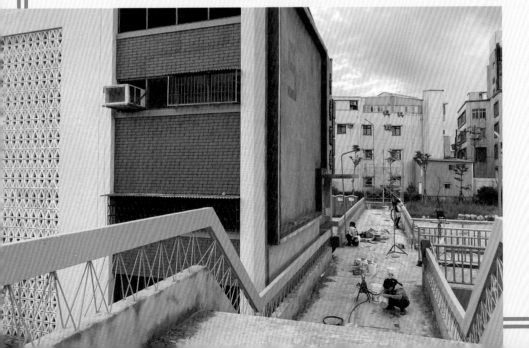

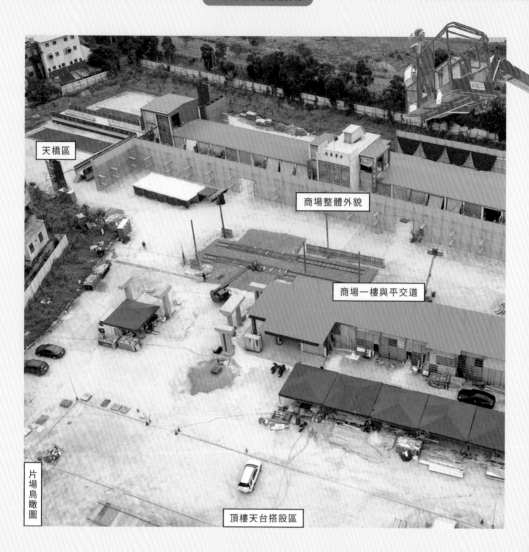

天橋區

商場整體外貌

商場一樓與平交道

片場鳥瞰圖

頂樓天台搭設區

在多方考量過建材、時間和經費後，三層樓的中華商場信棟被拆解成三個平面，全放在地面上。進入片場，首先看到的是天台區，再過去是商場西側一樓、以及一小段平交道，最後是容納中央樓梯的二、三樓，一旁是串連起信、義兩棟的天橋。

美術組總計動員上百人，從搭景到陳設，人工手繪招牌超過一百二十五個，人工手繪磁磚超過一百六十坪，磨石子地板用的石仔磚四百二十坪、超過一萬五千片。

● 圖：美術組提供

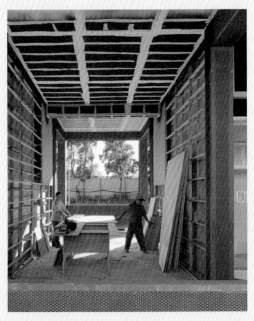

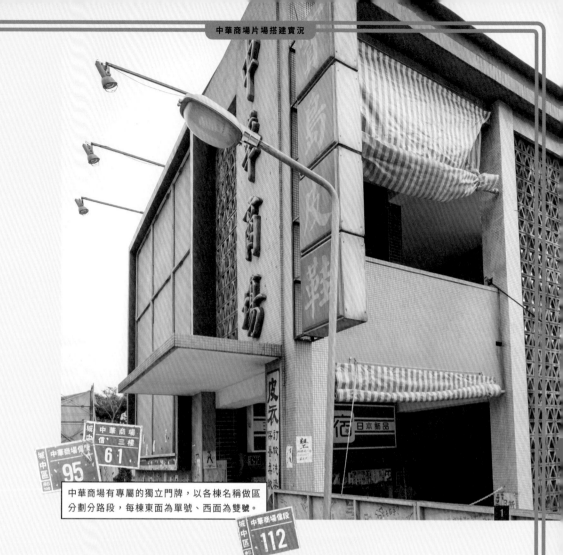

中華商場有專屬的獨立門牌，以各棟名稱做區分劃分路段，每棟東面為單號、西面為雙號。

1

2

劇組如實還原了將近五十間店面與住家，如制服店、各類庶民小吃、皮鞋店、軍用品店、唱片行等，從地板到水泥牆面、從玻璃窗花到水泥窗格，還原的不只是建築物，更是當年時代的氣味，栩栩如真。

「時光有一種魔力，我試圖將那股魔力實像化，當演員再被放進來這個環境裡去演繹的時候，我常自己在現場都會起滿身的雞皮疙瘩。

——美術指導 王誌成

● 圖1、3、5：汪正翔／攝　● 圖2、4：美術組提供

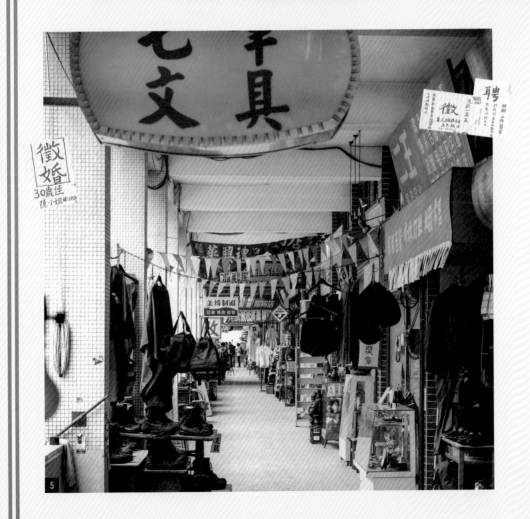

位 置　中華商場信棟

● 圖1、5：劇照師／攝　● 圖2、4：美術組提供　● 圖3：汪正翔／攝

發記皮鞋

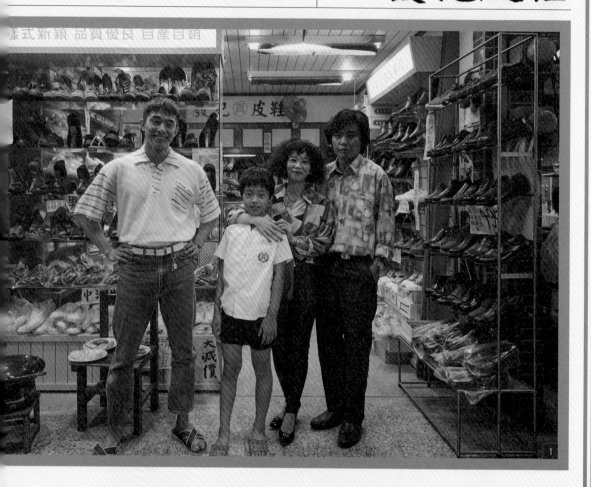

款式新穎 品質優良 自產自銷

3F
2F
1F

本省家庭，從商場剛蓋好即在此開店，收入頗豐，在商場三樓另買一戶作為自宅居住。

一提到中華商場的鞋店，美術指導立刻想起，《戀戀風塵》中有一幕是男女主角在鞋店前拍攝的場景。基於致意的心情，鞋櫃就復刻了當時的陳列設計。

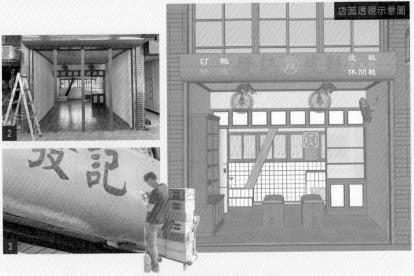

店面透視示意圖

訂做　攻鞋　修改　休閒鞋

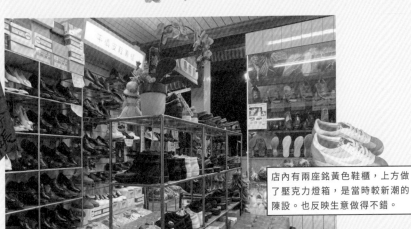

店內有兩座銘黃色鞋櫃，上方做了壓克力燈箱，是當時較新潮的陳設。也反映生意做得不錯。

店鋪後面是廚房。辦公桌到了晚餐時間，便成為一家人的餐桌。辦公桌旁設有小型升降梯，方便二樓店面和三樓住家兼倉庫之間傳送貨品。在第一集中可看見點媽和 Nori 傳貨後通話連絡的情節。

位 置 中華商場信棟

● 圖1—4、6：劇照師／攝　● 圖5：美術組提供

小不點住家

1

3F
2F
1F

（三）樓住家的閣樓，是 Nori 和小不點兩兄弟的居家生活空間。

靠近樓梯的那側是小不點的空間，在高起的木地板上鋪著床鋪，四處堆疊著店裡的紙盒。

屋樑上貼著充滿童趣的手寫招牌，地板和櫃子上散見塗鴉痕跡，是三小男孩的祕密基地。

旁邊擺著一台舊式的拉門電視，拉門上擺了一張手繪獎狀。

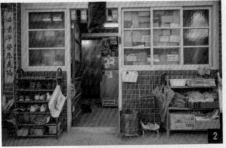

店面透視示意圖

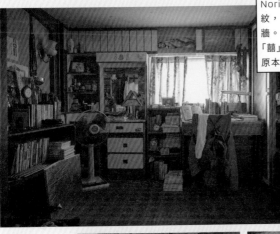

區隔小不點和 Nori 房間
的是一道隔間玻璃木門，
門框做了磨舊處理，模擬
經過長年觸碰的生活感。

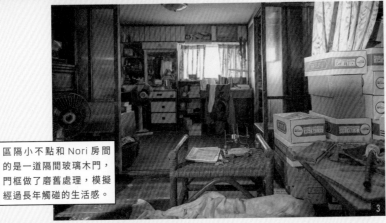

Nori 的房間地板明顯可見舊式花
紋，有一面陳列著獎盃和獎狀的
牆。牆上的「囍」字和同樣貼了
「囍」字的梳妝台，透露出這間空間
原本可能是點爸點媽的新房。

在衣櫃中，貼滿了櫻花景致。

位　置　中華商場信棟

●圖1：劇照師／攝　●圖2：美術組提供　●圖3─5：汪正翔／攝

穩開專業鎖行

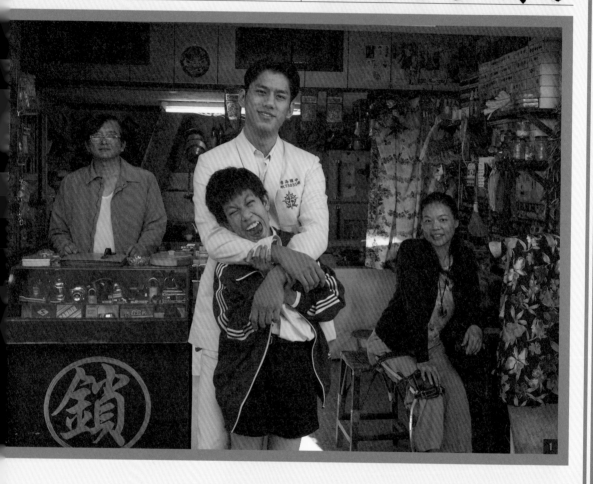

3F
2F
1F

店　內的陳列完整度極
高，是美術組組員
們找到了準備歇業的鎖
店，將店中的物件整批收
購下來。

鎖行的一隅是蓋媽的工
作空間，配合著商場中的
制服店，做些修改、繡學
號的工作。

店面透視示意圖

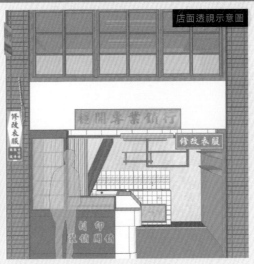

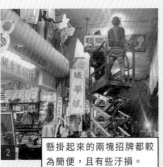

懸掛起來的兩塊招牌都較為簡便，且有些汙損。

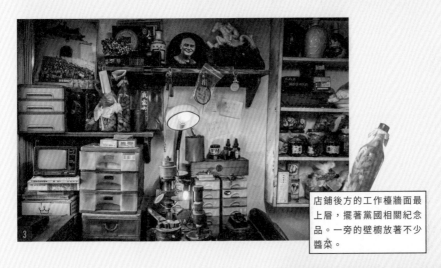

店鋪後方的工作檯牆面最上層，擺著黨國相關紀念品。一旁的壁櫥放著不少醬菜。

閣樓是一家人的臥房，可透過小氣窗看見樓下店鋪狀況。閣樓高度逼仄，阿派、阿蓋兄弟分睡上下舖。

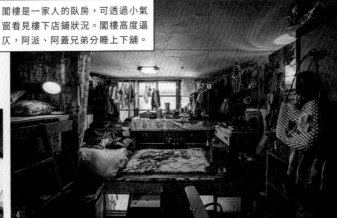

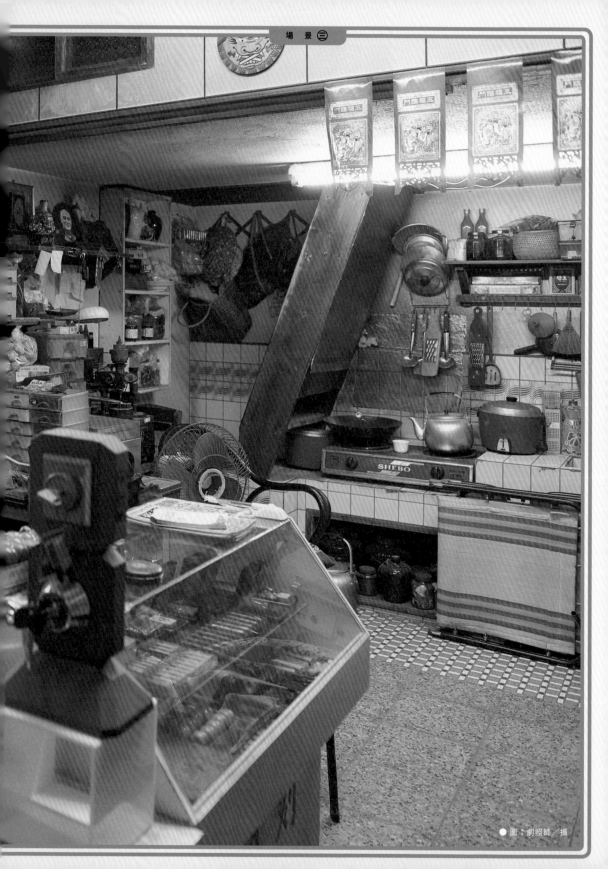

位置 中華商場義棟

● 圖 1、2：劇照師／攝 ● 圖 3—5：美術組提供 ● 圖 6：汪正翔／攝

文興書局

1

3F
2F
1F

文興書局的陳列，參考了牯嶺街、光華商場的舊書攤樣貌。一家人同樣睡在二樓的閣樓空間。灰綠鐵門上的鏽蝕斑駁處，是美術組精心處理過的成果。

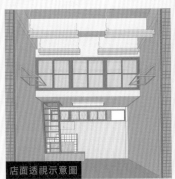

店面透視示意圖

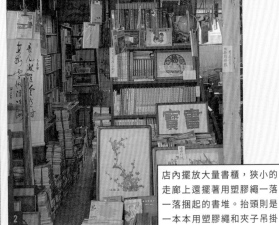

店內擺放大量書櫃，狹小的
走廊上還擺著用塑膠繩一落
一落捆起的書堆。抬頭則是
一本本用塑膠繩和夾子吊掛
起的刊物。

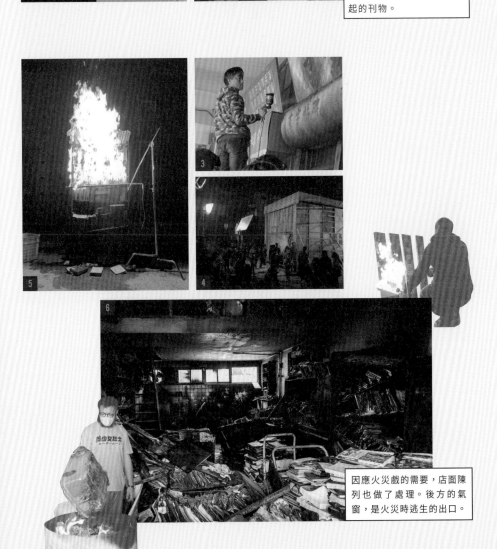

因應火災戲的需要，店面陳
列也做了處理。後方的氣
窗，是火災時逃生的出口。

天靈通

位置 中華商場信棟

● 圖1：劇照師／攝　● 圖2、3：美術組提供　● 圖4、5：汪正翔／攝

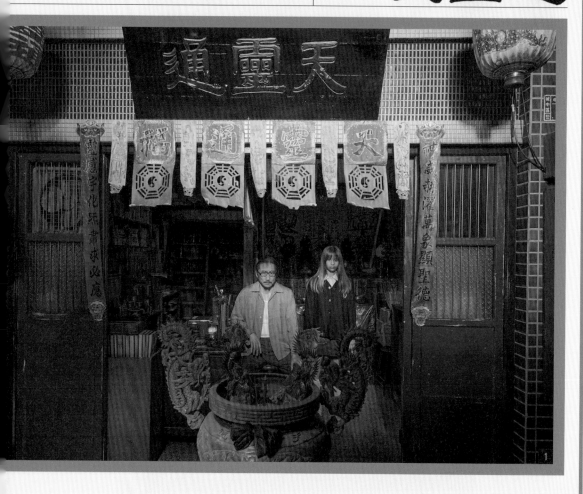

3F
2F
1F

美 術組進行田調時，曾聽聞當年商場老住戶說，以前商場就有這樣一間廟，滿足住民們求神問事的需要。

神壇前的狹小空間，可以擠入不少信眾。牆上有一排光明燈，上方放著信眾致贈的匾額。祭拜時擺放的零食，呈現當時的包裝樣貌。

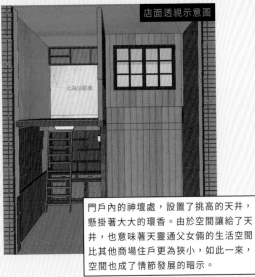

店面透視示意圖

門戶內的神壇處，設置了挑高的天井，懸掛著大大的環香。由於空間讓給了天井，也意味著天靈通父女倆的生活空間比其他商場住戶更為狹小，如此一來，空間也成了情節發展的暗示。

隔層以木板製成，牆上和木板模擬了香燭長時間薰染後滲入建材的黑色。

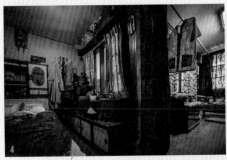

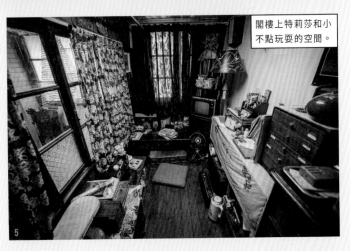

閣樓上特莉莎和小不點玩耍的空間。

位置　中華商場信棟

● 圖1、2：劇照師／攝　● 圖3－5：汪正翔／攝

光明眼鏡行

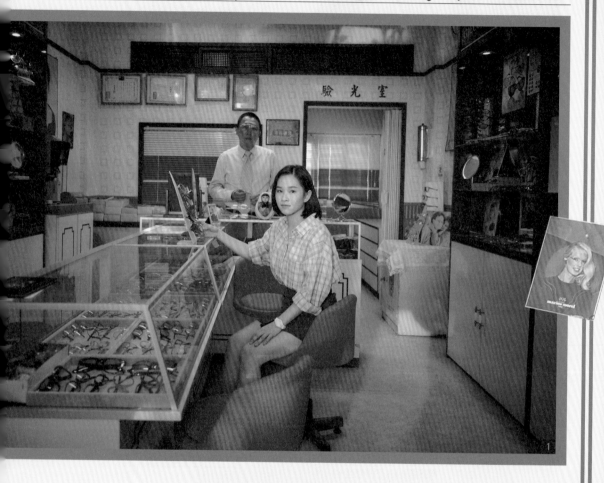

驗光室

1

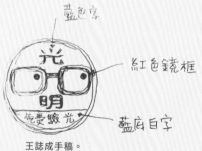

王誌成手稿。

藍色字
光
明
免費驗光
紅色鏡框
藍底白字

3F
2F
1F

眼　鏡行屬於較高端的
自營業，設定為商
場中唯一的眼鏡行，生意
好得不得了，也是第一間
裝設自動感應門的店家。
店內陳設簡潔明亮，以
藍白兩色構成，從大門門
框、展示櫃、壁紙、百葉
窗都統一採用，裝潢風格
完整。

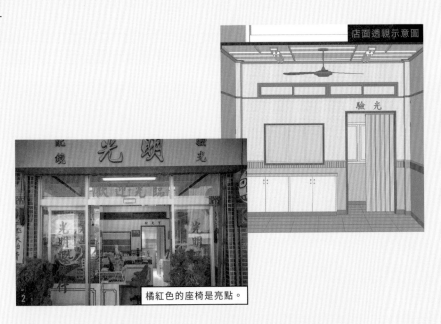

店面透視示意圖

驗光

橘紅色的座椅是亮點。

招牌相較於其他商
家，設計感強，有突
出立體感，為日系風
格，看起來討喜。

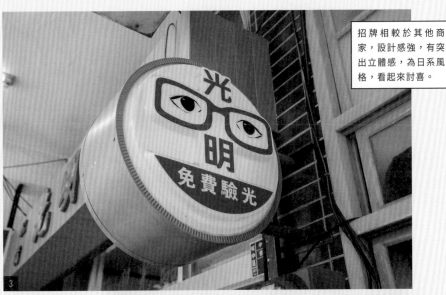

光
明
免費驗光

後方驗光室等器具陳
設一點也不馬虎。

位置 中華商場信棟

● 圖1、3：劇照師／攝　● 圖2：美術組提供

名家樂器行

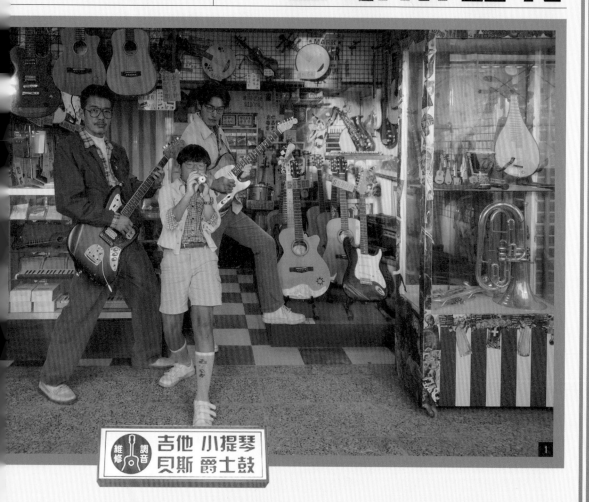

維修 調音 吉他 小提琴
貝斯 爵士鼓

3F
2F
1F

店 家招牌「名家樂器
行」簡潔又有時尚
感，一來是字型經過設
計，二來是和眼鏡行一樣
做了立體凸字設計。
地面鋪設著紅白格紋地
磚，為商場內少見設計。
後方牆上海報風格較為洋
派，店面前右側的展示櫃
框也貼上了繽紛的印花。

店面透視示意圖

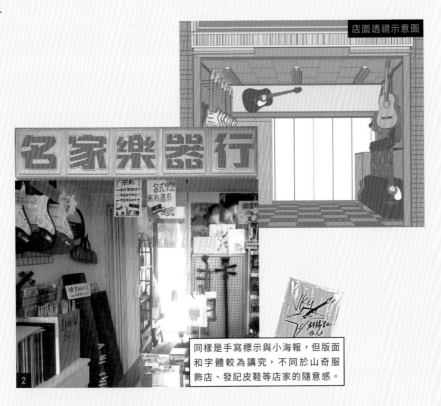

同樣是手寫標示與小海報，但版面
和字體較為講究，不同於山奇服
飾店、發記皮鞋等店家的隨意感。

店內陳設各式樂器，幾乎每把
樂器上都有清楚標價，就當年
物價而言，可知樂器販售應屬
高端消費。

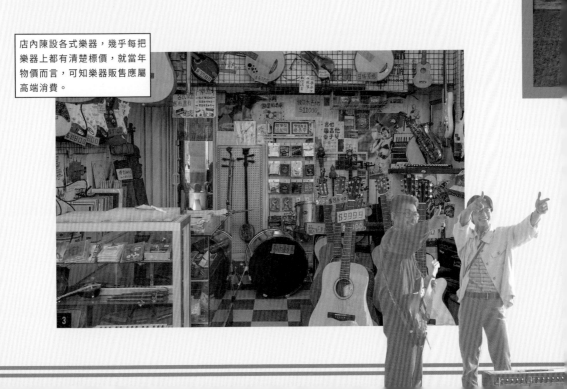

位 置　中華商場信棟

● 圖 1、2、4：劇照師／攝　● 圖 3：美術組提供

山奇 服飾店

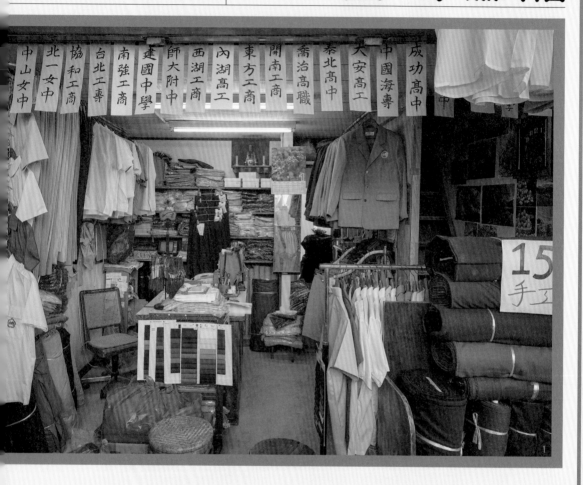

中山女中　北一女中　協和工商　台北工專　南強工商　建國中學　師大附中　西湖工商　內湖高工　東方工商　開南工商　喬治高職　泰北高工　天安高中　中國海專　成功高中

【一】到中華商場訂做制服，是上一代台北學子的共通回憶之一。商場店家林立，為了搶業績，各有不同攬客手法。這些服飾店也與附近繡學號、修改衣服的家庭裁縫（如蓋媽）形成互助網絡。

店面貼著各別校名的手寫字條，也逐一掛出各校校服，方便學生確認訂購。也有各種樣品、布料，方便挑選。

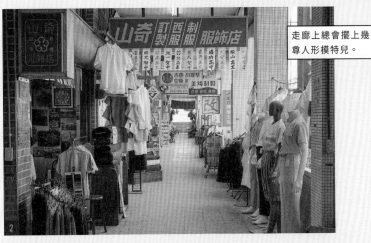

走廊上總會擺上幾尊人形模特兒。

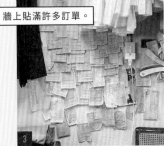

牆上貼滿許多訂單。

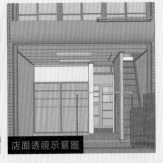

店面透視示意圖

專工改衣修長短 精換拉鏈改闊窄

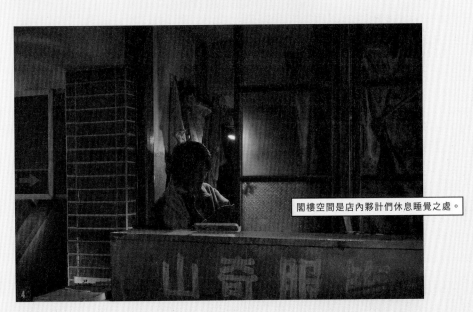

閣樓空間是店內夥計們休息睡覺之處。

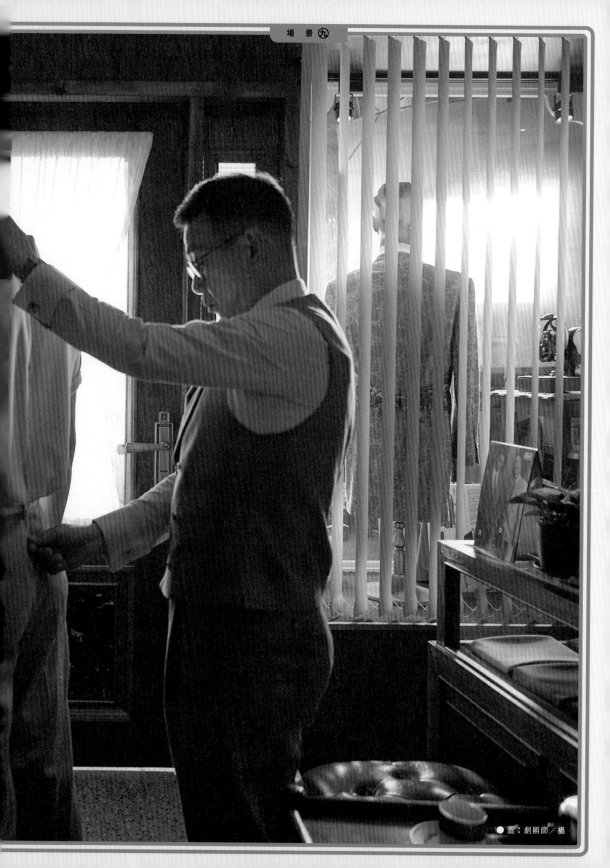

中環西服

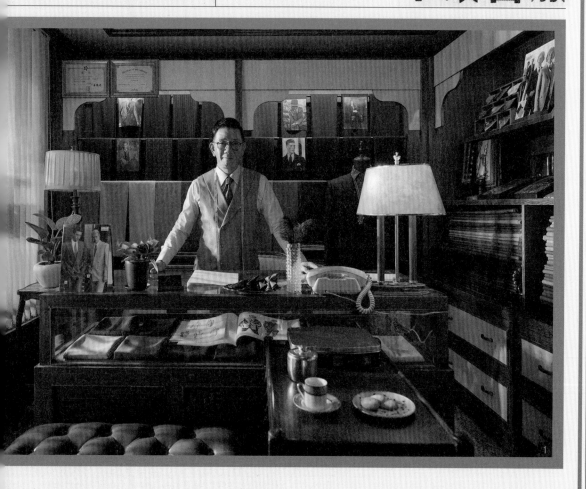

劇 中設定是位於三樓的店家，因劇情需要，打造出比實際商場店舖寬闊不少的店面和工作空間。

店內裝潢沉穩典雅，椅具、燈飾、衣帽架都呈顯出精選過的品味，整齊陳列的布料在燈光下透顯出溫潤質感。走入店內像是別有洞天，讓人暫時忘卻了商場的人聲雜沓。

3F
2F
1F

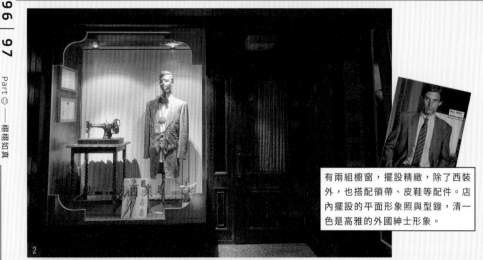

有兩組櫥窗，擺設精緻，除了西裝外，也搭配領帶、皮鞋等配件。店內擺設的平面形象照與型錄，清一色是高雅的外國紳士形象。

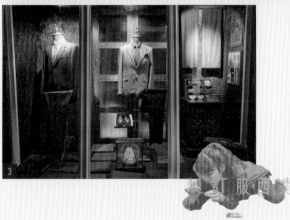

店面透視示意圖

工作台上總是鋪著底布，所需器具一應俱全。角落裡擺著唱盤，正式開拍前就在片場放起了音樂，讓演員們更快入戲。

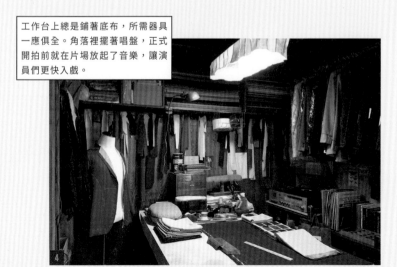

位　置　中華商場信棟

● 圖 1、2：劇照師／攝　● 圖 3：汪正翔／攝　● 圖 4、5：美術組提供

世界點心

1

3F
2F
1F

點心世界（劇中店名為「世界點心」）是中華商場帶給一代人重要的飲食記憶。

美術組透過大量田調，於資料照片中找出各種細節，以求重現難以磨滅的商場代表店家印象。

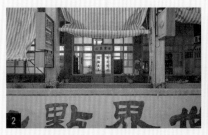

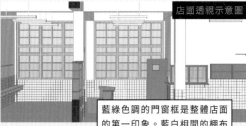

店面透視示意圖

藍綠色調的門窗框是整體店面的第一印象。藍白相間的棚布也是重要的窗外風景。

舉凡方大餐桌、調味罐組、藍底白字菜單、牆面磁磚、懸吊風扇、櫃台擺設、出餐區域，無一處不講究，盡可能做到如實還原。

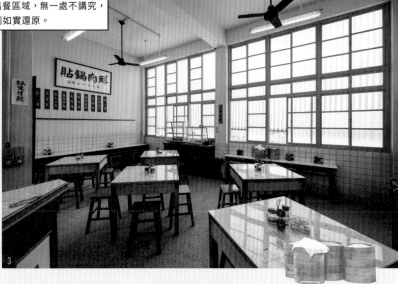

● 圖1：汪正翔／攝　● 圖2−6：美術組提供

位 置　中華商場信棟

中央樓梯

1

3F
2F
1F

为 劇中孩童、青少年們活動聚集的重要舞台。

三樓多為住家，居民們把家中淘汰的櫃子桌椅，紛紛放置到樓梯間來，自然而然形成了休息區。頭上則有不知是誰設立的桿架，也成了晾衣處。是商場中強烈帶有生活感的公共空間。

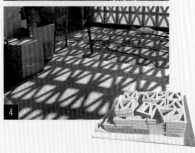

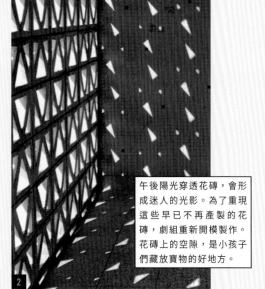

午後陽光穿透花磚，會形成迷人的光影。為了重現這些早已不再產製的花磚，劇組重新開模製作。花磚上的空隙，是小孩子們藏放寶物的好地方。

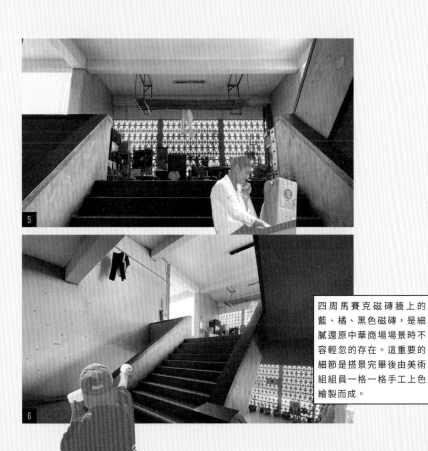

四周馬賽克磁磚牆上的藍、橘、黑色磁磚，是細膩還原中華商場場景時不容輕忽的存在。這重要的細節是搭景完畢後由美術組組員一格一格手工上色繪製而成。

位 置 中華商場信棟

● 圖1、2、4：汪正翔／攝 ● 圖3：美術組提供

公廁

直叫人生死相許

問世間情為何物

1

3F

2F

1F

提

到中華商場中「令人難忘」的空間，令人卻步的公廁也是一種另類代表。儘管如此，公廁是商場居民不得免除的日常空間，人們日日在此如廁、梳洗；同時，公廁也是孕生出各種怪談傳聞的特異場所，就像「九十九樓」的傳說。

本劇經過審美的選擇之後，淡化了公廁令人掩鼻的氣味與髒亂印象，保留下公廁的神祕色彩，以及平民的創作美學：充斥在門板上的各色留言與塗鴉，讓人忍不住興起逐一閱讀、甚至言與之對話的念頭。

便所手相

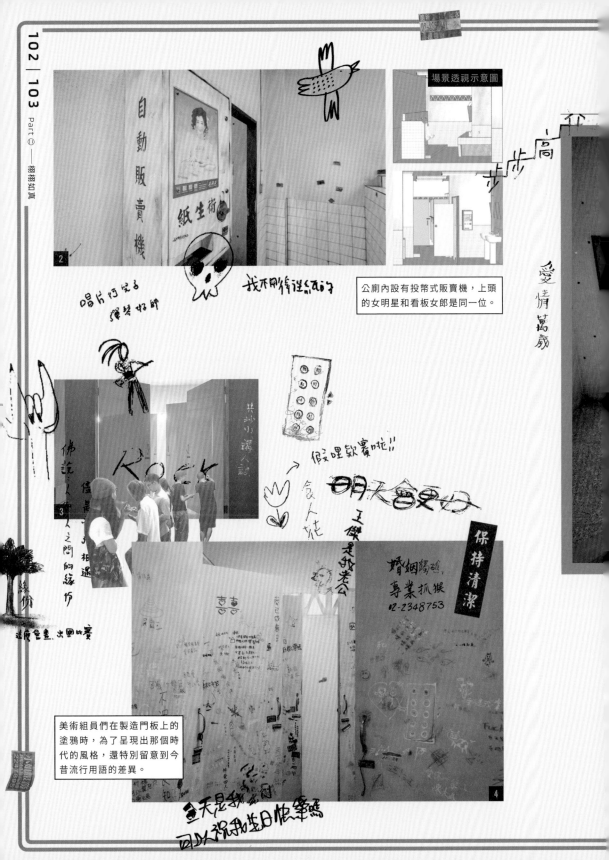

場景透視示意圖

步步高升

愛情萬歲

唱片行兒子
彈琴好帥

我不用待洗紙的

公廁內設有投幣式販賣機，上頭的女明星和看板女郎是同一位。

共詞小護人詞

ROCK

佛說：人與人之間的緣份

偎最

假哩歎賽啦!!

食人花

明天會更好

王傑是我老公

緣份

遠陸宣畫，火團比賽

婚姻觸礁，
專業抓猴
02-2348753

保持清潔

喜喜

美術組員們在製造門板上的塗鴉時，為了呈現出那個時代的風格，還特別留意到今昔流行用語的差異。

今天是我生日
可以說我生日快樂嗎

天台

位 置　中華商場信棟

● 圖1：劇照師／攝　● 圖2：公視提供　● 圖3：汪正翔／攝　● 圖4：美術組提供

1

3F

2F

1F

矗

立在信棟商場上的
「國際牌」巨型霓虹
燈，是最令人難以忘懷的中
華商場地標之一。

天台上和它比鄰的一座
小屋，則是魔術師的居所。
美術指導頭哥對這個空間
的設定是：不知道從什麼
時候開始，某個商場伯伯自
己弄的小工寮，小屋內有一
張行軍床，陸陸續續有人住
進去又搬離。

本影集中，那些渴望找尋
自我與自由的人們，也會來
到天台。

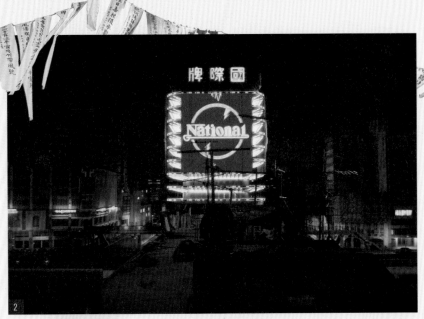

場景透視示意圖

這座巨型霓虹燈因預算考量,未採實體搭建,而是交由後製視效製作。小孩們也會爬上樓梯口上方的凸出平台,眺望遠方。

小屋鄰近著幾座圓形水塔,另一側堆放著一些看板、人台、保麗龍箱、建物廢材等雜物。水塔過去的空地是商場店家晾曬軞聯的地方。

國際牌霓虹燈於一九六四年豎立,直到一九八五年拆除。本劇設定時間跨度雖為一九八五年到一九八八年,不過基於美學考量,在劇中始終保留霓虹燈的美麗影像。

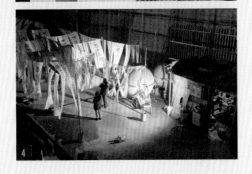

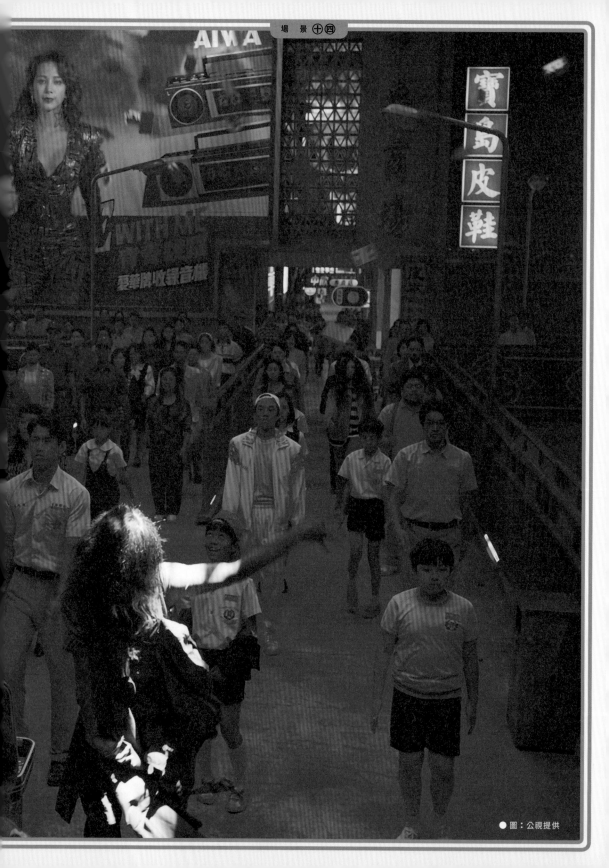

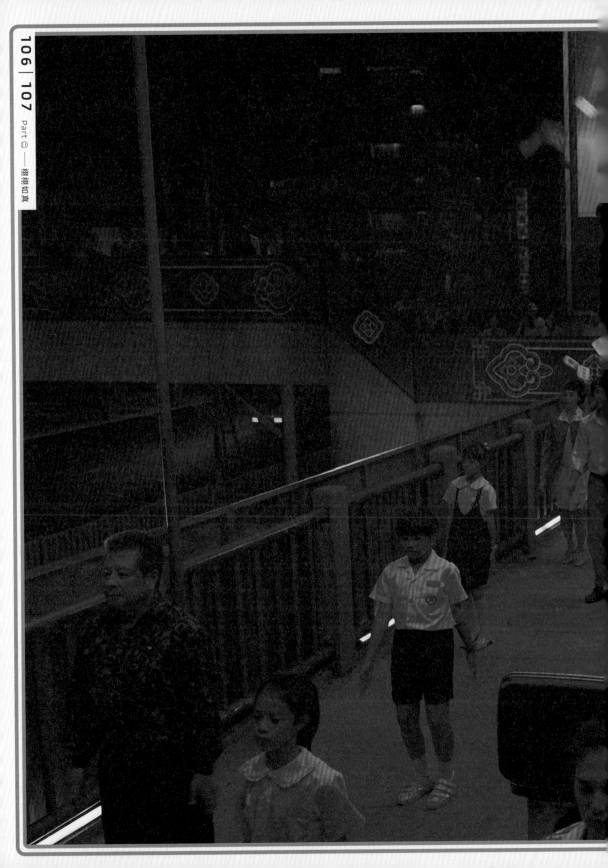

天橋

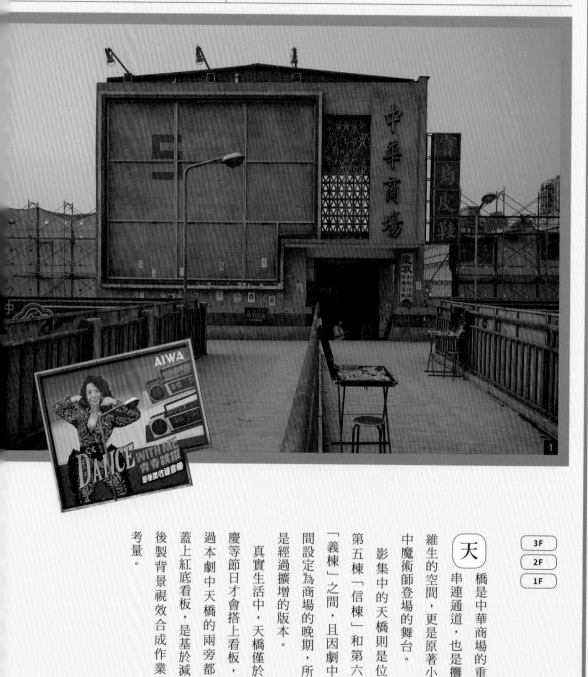

1

3F
2F
1F

天橋是中華商場的重要串連通道，也是攤販維生的空間，更是原著小說中魔術師登場的舞台。

影集中的天橋則是位於第五棟「信棟」和第六棟「義棟」之間，且因劇中時間設定為商場的晚期，所以是經過擴增的版本。

真實生活中，天橋僅於國慶等節日才會搭上看板，不過本劇中天橋的兩旁都覆蓋上紅底看板，是基於減少後製背景視效合成作業的考量。

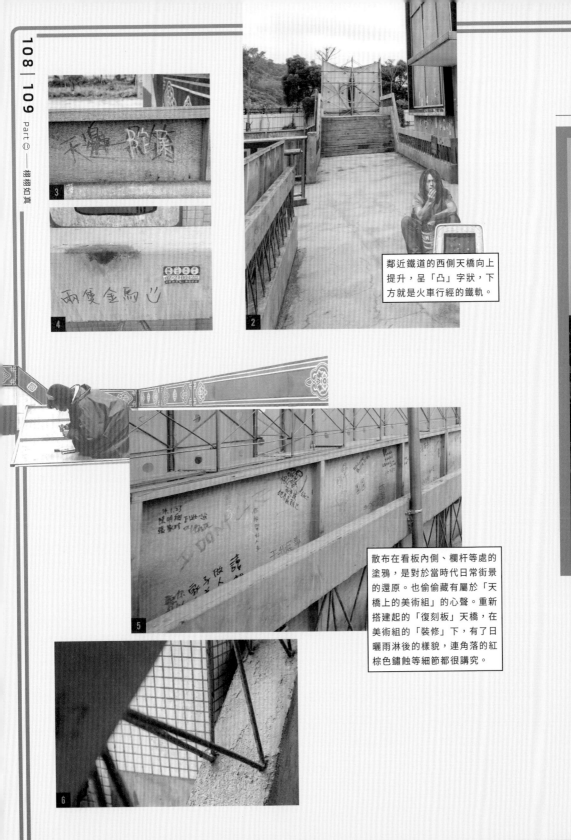

鄰近鐵道的西側天橋向上提升，呈「凸」字狀，下方就是火車行經的鐵軌。

散布在看板內側、欄杆等處的塗鴉，是對於當時代日常街景的還原。也偷偷藏有屬於「天橋上的美術組」的心聲。重新搭建起的「復刻板」天橋，在美術組的「裝修」下，有了日曬雨淋後的樣貌，連角落的紅棕色鏽蝕等細節都很講究。

位 置　中華商場周邊

●圖1、5：劇照師／攝　●圖2、4：汪正翔／攝　●圖3：美術組提供

老李寄車處

1

天國近了

王誌成手稿

南无阿彌陀

「老」

李寄車處，原址位
於中華商場鄰近鐵
道側的屋簷一隅。電影《戀
戀風塵》中保留下了珍貴
的畫面，而為人樂道。
《天橋上的魔術師》原
著中《雨豆樹下的魔術師》
也藉小說人物之口提到：
「童年時住在我家門口的
退伍軍人老李，變成侯孝
賢電影裡的一個鏡頭，連
法國人都看過，說起來比
小說還像小說。」

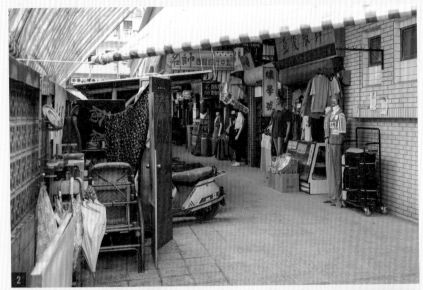

美術組以棚布、
門板、布簾、層
架，重現了這個
在時代洪流下小
人物隨著商場人
潮呼吸的角落。

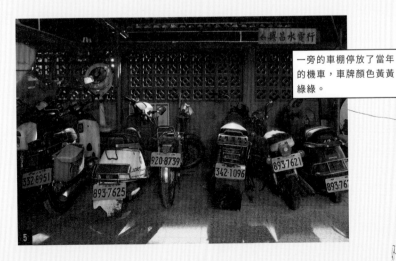

一旁的車棚停放了當年
的機車，車牌顏色黃黃
綠綠。

平交道

位 置　中華商場周邊

● 圖1、3—5：汪正翔／攝　● 圖2：公視提供

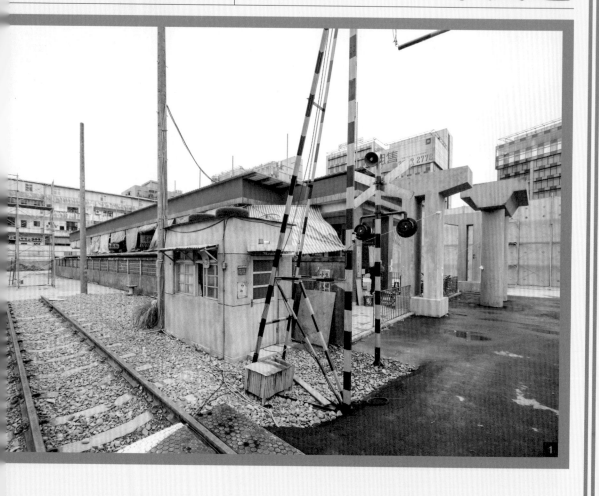

1

3F
2F
1F

人員闖越平交道的意外事故，是商場中人不時耳聞的日常。影集中也呈現了相關的情節。

在精準的規畫下，以部分實景搭建配合後製視效的方式，呈現出當年天橋下、商場旁鐵軌與平交道的景況。

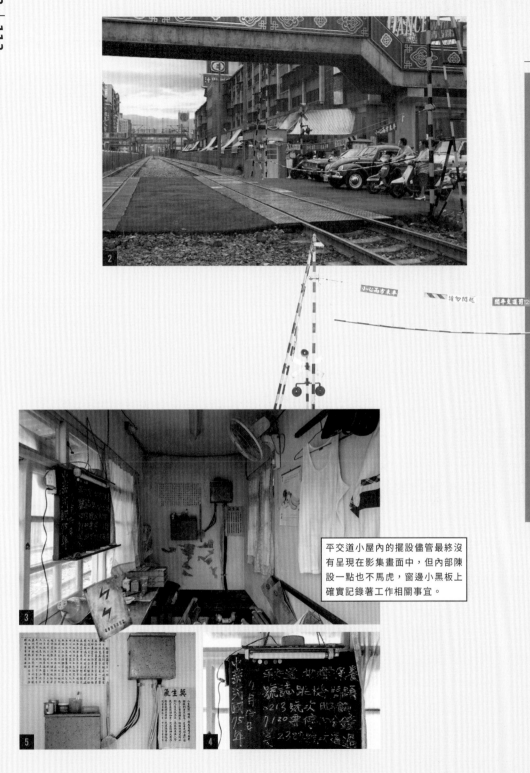

平交道小屋內的擺設儘管最終沒
有呈現在影集畫面中，但內部陳
設一點也不馬虎，窗邊小黑板上
確實記錄著工作相關事宜。

岡山羊肉

位置　中華商場信棟

● 圖1：劇照師／攝　● 圖2：美術組提供　● 圖3、4：汪正翔／攝

3F
2F
1F

是商場居民們聚會作樂的店家，連同招牌風格，整家店洋溢著市井小民隨性樂天的生命力。點爸點媽會和街坊鄰居相約在此，重溫年輕時走唱那卡西的樂趣。

生意好時，只要打開幾張摺疊桌、擺出圓凳，座位就能延伸到走廊對面的車棚下。

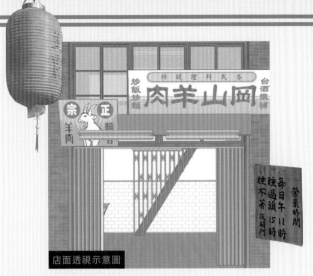

店面透視示意圖

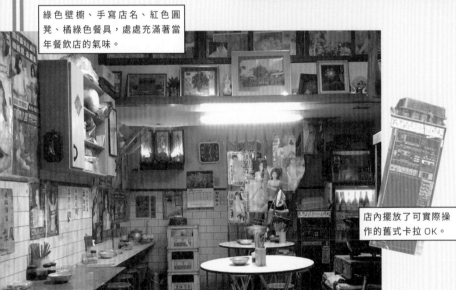

綠色壁櫥、手寫店名、紅色圓凳、橘綠色餐具，處處充滿著當年餐飲店的氣味。

店內擺放了可實際操作的舊式卡拉 OK。

店內牆上貼滿了牛肉場的豔星海報，全都是美術組組員重新列印加工製作。

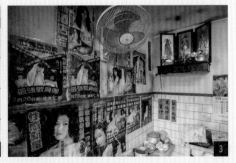

位　置　中華商場信棟

● 圖1：公視提供　● 圖2：劇照師／攝　● 圖3：汪正翔／攝　● 圖4：美術組提供

參榬畫室

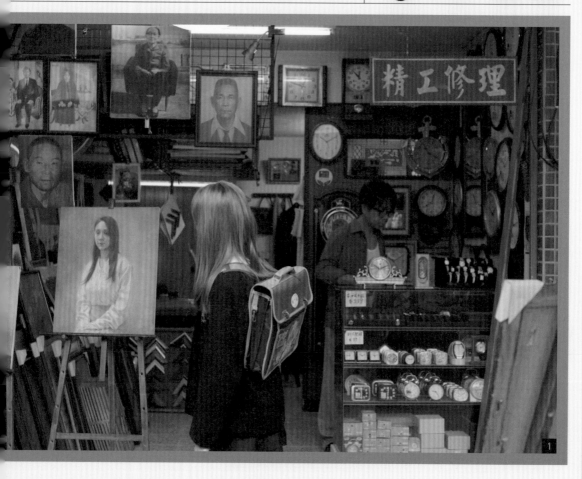

3F
2F
1F

位於商場二樓的畫室，也做裱框，並兼賣鐘錶。

在戲中，點爸點媽希望有張全家福畫像而來到畫室，畫室老闆則由美術指導頭哥客串演出。

頭哥提到，傳統肖像畫看起來空間感總是怪怪的，原因在於「移花接木」式的畫法，也就是說，背景和人物姿態，基本上都是設定好的，繪者只是把委託人的頭和臉部畫上去而已。

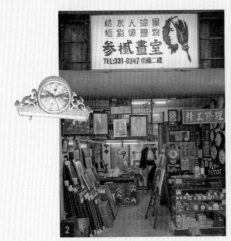

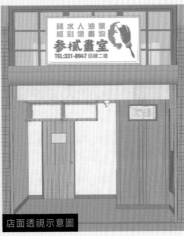

肯像畫的畫面構成，也可區分出本省或外省的差異。一般來說，外省人的肯像偏好是胸上畫；本省人的肯像則偏好全身的坐姿。

● 圖：劇照師／攝

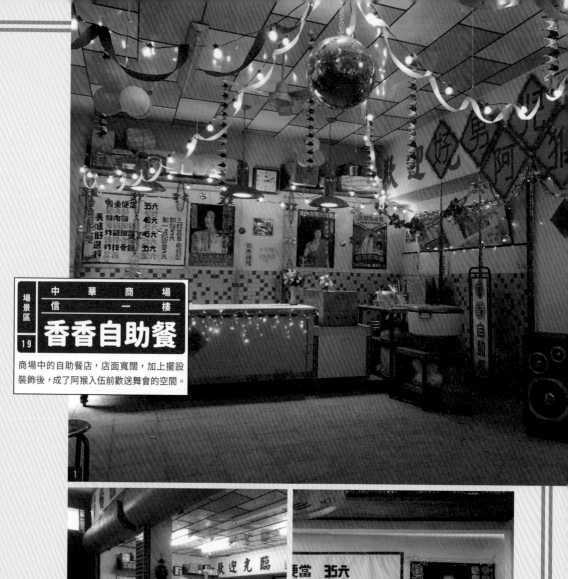

中　華　商　場
信　一　樓
香香自助餐

商場中的自助餐店，店面寬闊，加上擺設
裝飾後，成了阿猴入伍前歡送舞會的空間。

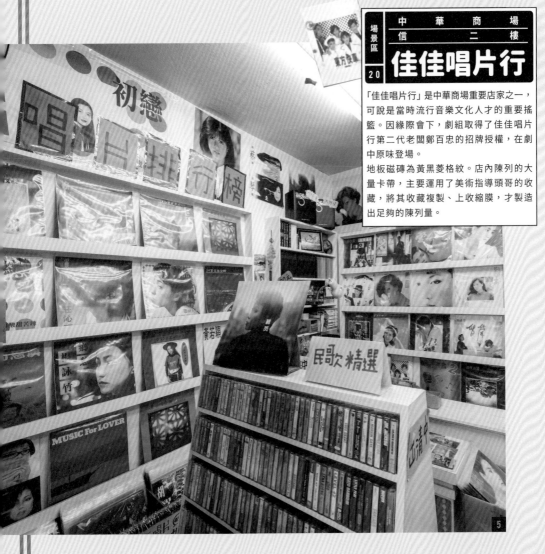

場景區 20	中　華　商　場信　二　樓

佳佳唱片行

「佳佳唱片行」是中華商場重要店家之一，可說是當時流行音樂文化人才的重要搖籃。因緣際會下，劇組取得了佳佳唱片行第二代老闆鄭百忠的招牌授權，在劇中原味登場。

地板磁磚為黃黑菱格紋。店內陳列的大量卡帶，主要運用了美術指導頭哥的收藏，將其收藏複製、上收縮膜，才製造出足夠的陳列量。

特務據點

位於商場三樓，外觀看似一般住家，但實為特務們的情報站。除了基本家具外，沒有多餘日用品等雜物，生活感低微。

上下鋪床位放置了折成豆腐狀的棉被，暗示軍人身分。辦公桌上有台錄音機器，牆上貼著地圖和文興書局夫妻的照片，桌上散著相關人士的情報資料。

1

2

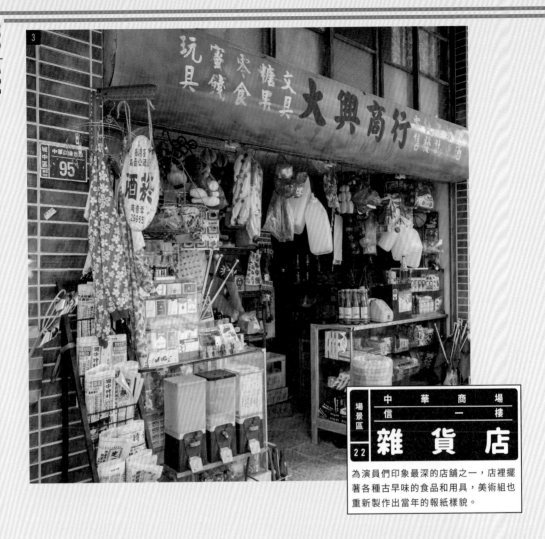

玩具 蜜錢 棗食 糖果 文具 大興商行

場景區 22

中　華　商　場
信　　一　　樓

雜　貨　店

為演員們印象最深的店舖之一，店裡擺著各種古早味的食品和用具，美術組也重新製作出當年的報紙樣貌。

場景區 23

中　華　商　場
信　　二　　樓

泰江郵幣社

● 圖1—3：汪正翔／攝　● 圖4：劇照師／攝

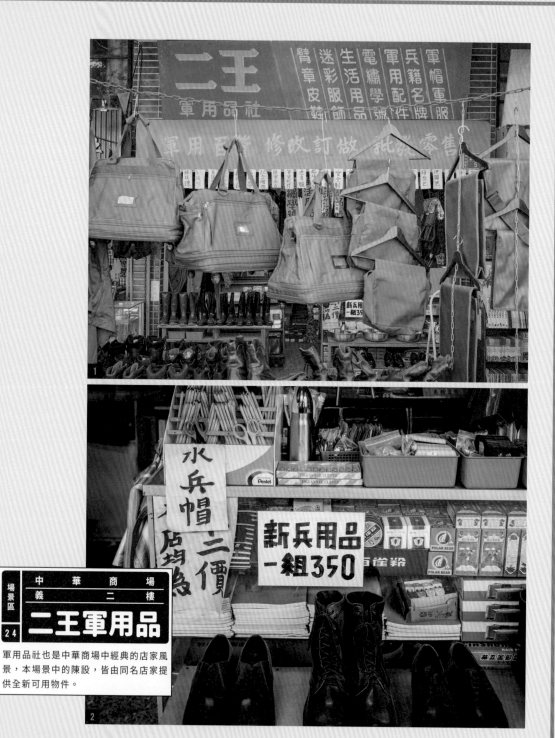

場景區
25
中　華　商　場
信　　二　　樓
漢清唐裝店

場景區
26
中　華　商　場
信　　二　　樓
月興棉被店

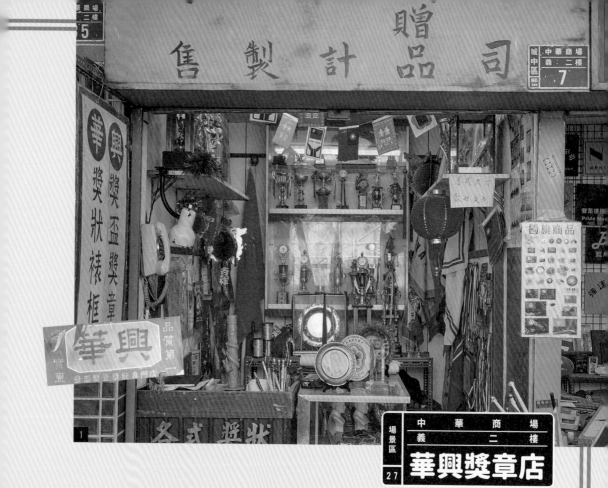

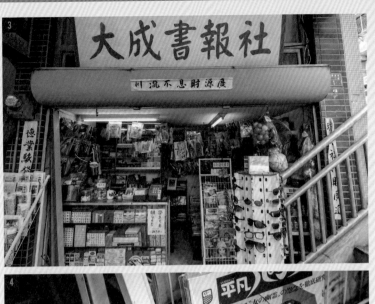

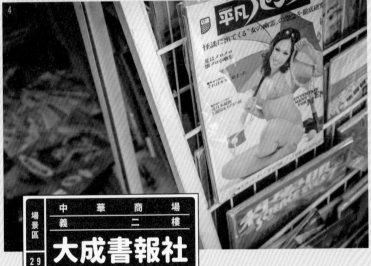

場景區 29

中　華　商　場
義　　二　　樓

大成書報社

和雜貨店一樣，桌上擺設了投幣式電話，供人使用。也販售海外雜誌。

場景區 28

中　華　商　場
義　　二　　樓

台江工藝社

細節中的幽默：注意到工藝社內的牆面上有一塊「不正常人類研究中心」的招牌了嗎？

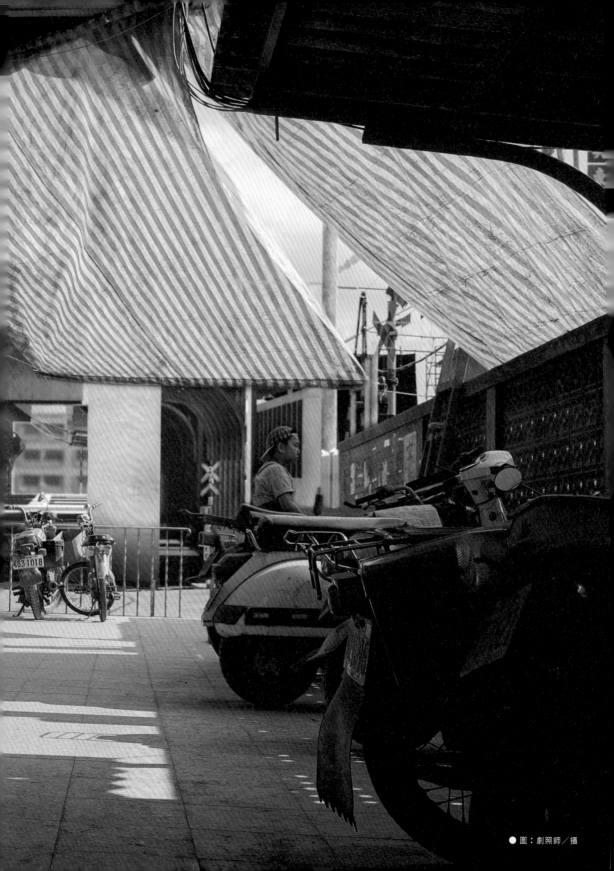

誠徵

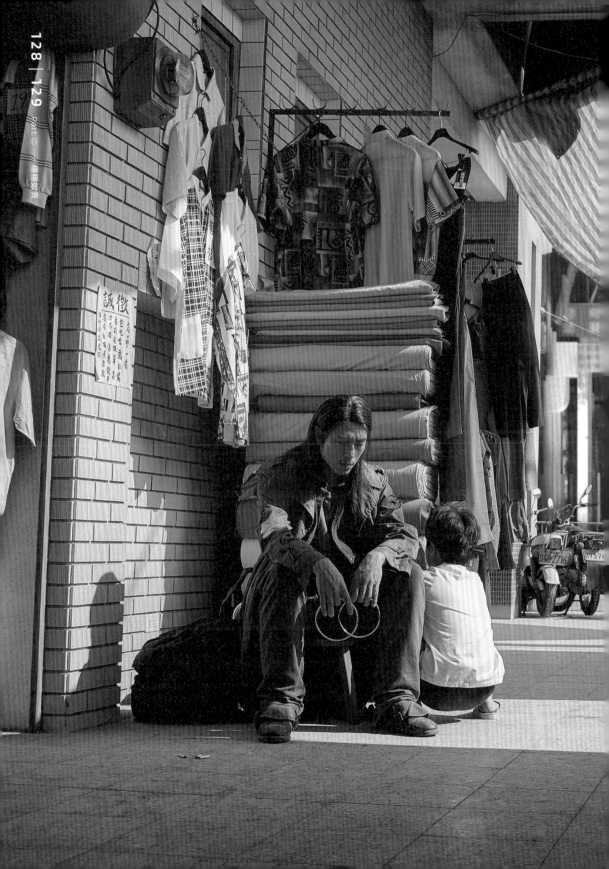

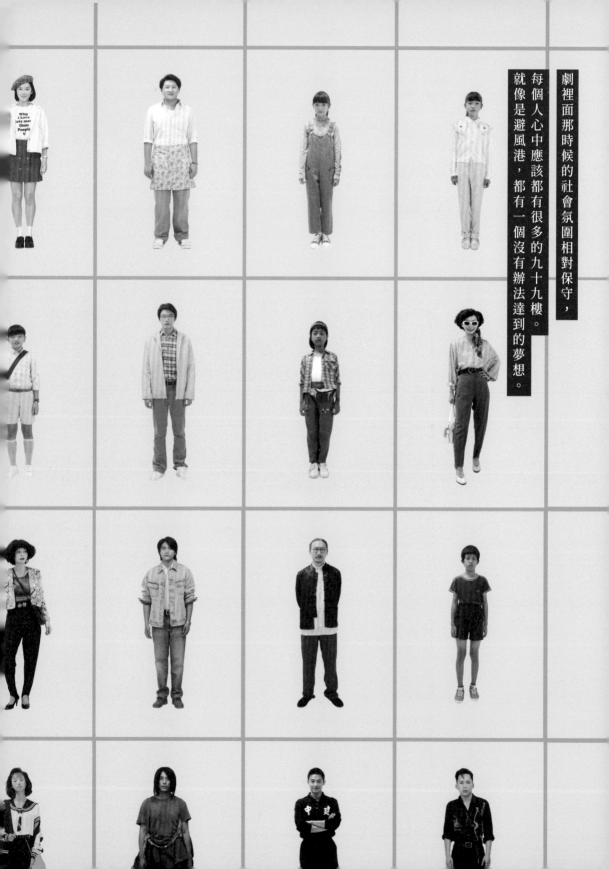

劇裡面那時候的社會氛圍相對保守，

每個人心中應該都有很多的九十九樓。

就像是避風港，都有一個沒有辦法達到的夢想。

PART
三

活靈
活現

人物造型設定

專訪

(造型指導)

王 佳 惠

● 採訪、撰文：黃以曦　● 圖：汪正翔／攝

→ 《天橋上的魔術師》的造型指導找來了王佳惠，王佳惠一向被認為是導演蔡明亮的御用造型師，兩人曾合作過《你那邊幾點》、《臉》、《郊遊》，其中，《臉》讓王佳惠拿下了金馬獎與亞洲電影大獎的最佳造型設計。

王佳惠與導演楊雅喆之前亦已在《血觀音》合作過。除了電影之外，王佳惠也有舞台劇和舞蹈的造型經歷。

造

型指導是觀眾或許相對陌生的一環，觀眾常直接收受了影視作品的整體視覺表現，卻極少仔細拆解出服裝、化妝、髮型等造型設計的環節其實也潛在地偕同塑造人物、布置氣氛。作為資深的造型指導，當被問及由自己主導的這個部位，是否也有所謂的特定期許、或貫穿每一回不同工作想達到的目標？王佳惠露出些許「（直覺上）從來沒想過」的羞赧，王佳惠隨後補上的，事實上這個工作只有一個目標，即是：「提供導演專業建議，塑造出他想要的角色。」

● 啟動最初的腦內風景

談起造型工作，王佳惠認為，每個導演對角色的雛形必定有一定的瞭解，要雕塑一個任務，過程像是「把一個盒子打開，讓各種可能性進來」，但終究會交由導演做出最後決定。不過，這個「各種可能性」仍非常關鍵，它指的就是在發展過程中，除了導演的想法外，還有演員的詮釋與意見，加上造型設計基於美學專業給出的建議與判斷，三者綜合得出的結果。

王佳惠直接以《天橋上的魔術師》的幕後工作來說明她在團隊裡肩負的任務。拿《天橋上的魔術師》核心人物魔術師來說，他出場時間不多，卻絕對左右著整部戲的氣氛和意義，因此思考怎麼去塑造魔術師時，並不只是抽離地去賦予他性格和身世，而是要看到他即將和整齣戲所做出的連動。

故事開始時，魔術師就是像在路邊流連、帶著邊緣氣質的比如流浪漢、退伍軍人感覺的人。關於「退伍軍人」，或許是一個直覺的印象，但也是和時代有所連結。王佳

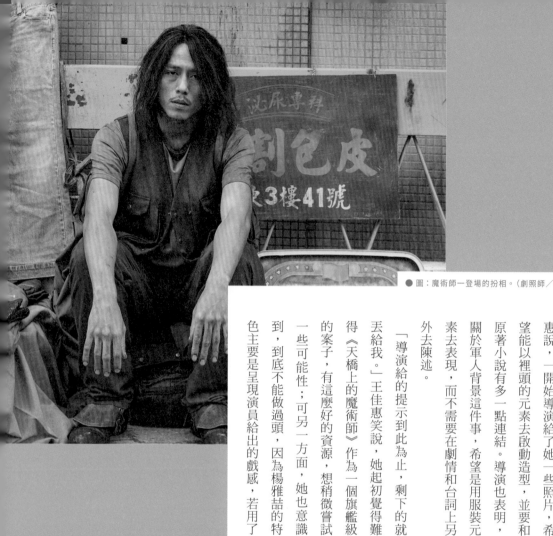

● 圖：魔術師一登場的扮相。（劇照師／攝）

惠說，一開始導演給了她一些照片，希望能以裡頭的元素去啟動造型，並要和原著小說有多一點連結。導演也表明，關於軍人背景這件事，希望是用服裝元素去表現，而不需要在劇情和台詞上另外去陳述。

「導演給的提示到此為止，剩下的就丟給我。」王佳惠笑說，她起初覺得難得《天橋上的魔術師》作為一個旗艦級的案子，有這麼好的資源，想稍微嘗試一些可能性；可另一方面，她也意識到，到底不能做過頭，因為楊雅喆的特色主要是呈現演員給出的戲感，若用了

太誇張的造型，就會搶去焦點。

其實，這一連串的指令和考量，常常是很抽象或隱晦的，某些時候，如果調動內涵，它們也可能有所矛盾。但這就是造型設計工作的腦內風景，不停把元素加入拿出，不停把元素加入拿出，不停去拿捏其平衡，試探地多一點，但也隨時警覺哪裡又該收回來。王佳惠在把梳當時構思過程時，所還原出的思考邏輯，正是她開始就說的「一切以協助導演為最優先」的工作指標，而導演的所思所想可能會變化，有時想的和講的也不一定吻合，所以這會是一個不停來回琢磨的過程。

● 圖：魔術師套在腳上的軍靴套，是王佳惠從法國帶回來的老物收藏。（汪正翔／攝）

● 層層打造角色的魔性進程

看過了劇本，王佳惠直覺，魔術師應該要是一個長髮的人。她的工作習慣是先做很多研究，從最開始版本的劇本，就持續和自己想像空間作對應。

在王佳惠的研究中，有一個明確的參考形象，即是耶穌，但她並不要劇的情境變得瀰漫宗教意味，僅只是形象上的一個參照。且這個直覺，也全然成立在理性之上。一方面是，飾演魔術師的莊凱勛當時的短髮讓氣質太受限，若嘗試長髮，或許可以有所突破，打開可能性；另一方面，居無定所的流浪漢本來就不會一直剪頭髮。

在與導演、演員作三方討論時，莊凱勛進一步提出了關於發展魔術師這個角色極重要的想法，即是隨劇情進

展，建立起魔術師狀態的不同階段性。從最起頭的隱身天橋、不被注意，這時期越接近流浪漢越好，包括頭髮要糾結毛躁，可能上頭還有一些枯葉，服裝也比較不完整。隨著劇情發展趨於沉重，魔術師顯露出「神格化」的進程，服裝、髮型日趨整齊，透露了這個角色的氣場不一樣。

這在概念上或許單純，但在實際工作上卻必須考慮很多。比如，魔術師慢慢變成了更明亮、強大的存在，但既然一開始是類似流浪漢的身分，身上就那麼一套衣服，整體造型該怎麼變花樣呢？王佳惠發揮她的專業，真的就用一套服裝創造出富有層次的不同穿法。魔術師的衣服只有一套，分為短袖、背心、長袖襯衫、風衣外套四件，可一起穿在身上；而且他所有東西都得隨身攜身，所

● 圖：公視提供

以衣服有很多口袋，功能性高，可收納生活用品與魔術道具。

王佳惠以第一集中魔術師和斑馬現身公廁的魔幻場景，來說明同一套衣服的造型變化。原本這場戲想讓魔術師穿著背心，但少了那麼點感覺；想整件風衣穿上，又考量到最外面就這麼一件風衣，如果在這場戲用上了，之後出現就顯得重複。她的解決方式是：在風衣內裡縫上兩條類似軍用皮帶的帶子，如此一來，風衣即使脫下袖子仍可利用帶子穿在身上，成了背

掛著的俐落造型。這個靈感來自於她找資料時看到的照片，看到藏人有披掛式的穿衣方式。於是，在一套四件的穿脫之間，便出現了十集不同的層次變換，看起來一點不覺得疲乏。

而這份屬於魔術師的循序漸進，除了服裝、妝髮也要跟上。相較於前幾集中承受風霜的滄桑感，魔術師的面容後來顯得更均勻、乾淨、清晰，頭髮也從毛躁變得越來越柔順。甚至運用了打光技巧來強化輪廓，以加強他的神格。

● 圖：魔術師妝髮前期與後期的演變。

● 「自然」，是經過篩選的講究

王佳惠自言與蔡明亮合作期間，學到很多東西，其中對她影響最大的是「自然」這件事。「『自然』是很難的東西，那並非什麼都不做，相反的，是無論怎麼做，都要顯得自然，你要控制自己不能一直給東西，這從此影響了我的自我要求。」

為了達到「自然」的成果，前面必須做非常多的篩選、過濾。以《郊遊》中李康生穿的那件白T恤為例，整部片中演員就穿這麼一件，看起來毫無特別，但王佳惠卻是從幾十件中找到唯一「對的」一件。各種質料、花樣、版型，差一點點就不對。那過程很磨人，追求的遠不只穿起來好看，而是要符合在那個光影下的氣氛，那個場景適合的該是怎樣的衣服薄厚？王佳惠說明，《郊遊》就像一幅畫，看整部電影，就是一直在看著一幅畫，所

王佳惠在描述這些思考與判斷的時候，雖說是出於直覺、或回應團隊的意見，卻透顯某種篤定感，讓人覺得背後必定自有一套邏輯。不禁好奇，在王佳惠多年專業生涯裡，是否有關鍵的轉折點，在那之後，某種程度決定了她對待這個專業時的核心關切？

因為我們對王佳惠作品的認識，許多來自蔡明亮的電影，於是問及，那段電影經歷是否對她起了什麼影響？

她沉吟了一會，緩緩說起，藝術電影首重作者性，之於商業電影的複雜度、重團隊合作，是兩個不同的世界。而對她來說，參與蔡明亮電影時，工作的複雜度不高，因為主要由導演來決定一切，但那個思考高度要花更多時間去理解、去追上。

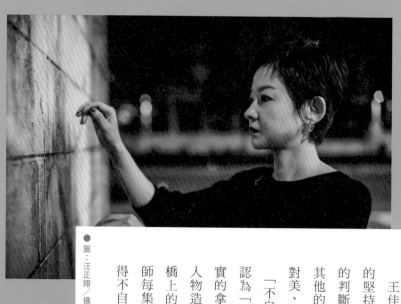

以每個細節都必須禁得起檢視，連蚊帳、床單的縐折都很講究，是花幾個小時精心看顧出來的。「我從中學到這份講究，學到如何追求最舒服的畫面。」王佳惠由衷地說。

王佳惠從蔡明亮身上學到了對藝術的堅持、對「自然」的講究、對美學的判斷力，她也把這些養分帶到自己其他的工作中，即使是商業片，這份對美、對整體感的追求，也絕不衝突。

「不自然，觀眾就會出戲。」王佳惠認為「自然」的要求有很多面向，寫實的拿捏是其中之一，還包含了每個人物造型發展的內部邏輯。談回《天橋上的魔術師》，她指出，要是魔術師每集的造型變化跳躍無章，不僅顯得不自然，也無法強調他的日益神格

化。王佳惠說明，這個神格化的進展必須堅定，而這和劇中的主人翁是小孩有關。「魔術師的形象其實反映了小孩心中的想像。」為什麼魔術師這個角色會有所變化？也許就是因為孩子的生活遭逢了困難，希望有浮木可依，這也是魔術師的「神格」之所以成長和發揮的緣故，「孩子們希望魔術師來解救他們。」

● **重視完整度與生活感**

《天橋上的魔術師》影集的背景是八〇年代，由於初步取得店舖的美術指導的執行力強，因此初步取得店舖的美術設計圖後，王佳惠便依此進行人物服裝的色彩規畫。那麼在本劇的寫實場景上，

● 上圖：髮型和眼鏡是最能快速且大幅改變人物造型的方式。
　圖中前方眼鏡是澤爸的、後方眼鏡是珮媽的。
● 下圖：王佳惠私藏的骨董袖扣和領帶扣，
　也出現在劇中裁縫師唐先生身上。
（汪正翔／攝）

期待人物造型發揮什麼作用？她的回答很有畫面感：「用人的顏色去串起整個商場，去豐富充滿細節的空間。」而導演給造型設計的考驗則是：要做出時代氛圍，又不要太過寫實，在美學上需訴求當代觀眾的認同，「希望是年輕人看了也會感興趣的復古美學。」對此，王佳惠優先思考的仍是戲，很容易做有年代感的「完整度」，她強調，做有年代感的戲，很容易一個元素跑掉，整個感覺就錯了。「要先做對，觀眾才會認同。例如一個人物，髮型對了，髮帶對了，但妝錯了，那這樣就不行。」因此，她和造型團隊大量蒐羅了八〇年代的二手衣，占全劇服裝的八成，一來合乎年代，造型容易到位；二來也能兼顧預算的考量。

● 澤爸（陳如山／飾）的髮型，最後選擇左邊燙捲的山本頭造型，凸顯出人物性格。

完整度同時也關乎每個角色從頭到腳的設計。在《天橋上的魔術師》裡，每個小孩都各有特色，造型設計的依據主要是每個家庭的收入與行業別。例如阿卡家開樂器行，比較富裕、接觸西方音樂，穿著較講究；而阿蓋是配鎖刻印店的孩子，生活相對較辛苦，所以他身上的衣服多是鄰居給的，不太合身、有拼湊感。

大人的部分，如果以族群來分，本省人穿得比較花，例如發記皮鞋的點爸、點媽，有種那卡西風格，很花俏，點媽燙了整頭捲髮。文興書局的珮媽頂著那時流行的半屏山頭，珮爸、珮媽是外省家庭，穿著典雅，珮爸頂著那時流行的半屏山頭，戴著大大的眼鏡。至於樂器行的澤爸，為了呈現年代感，決定用小電棒捲的山本頭，那時男生燙頭髮的不多，但這個

人物屬於比較日系氣質。

此外，王佳惠在進行本劇造型時細細斟酌的還有「生活感」——她在與助理進行工作溝通時則暱稱為「電影感」。

為了讓服裝在畫面上呈現出合乎人物生活情境的質感，不致顯得過新、過呆、過於銳利，所有物件都經過程度不一的做舊處理，工法舉凡水洗、褪色、染色、磨舊，還要考量質料⋯⋯這才知道，原來即使同是白布鞋，穿了一週、穿了一年、穿了三年，也都有不同的白。「每個服裝師都有自己做舊的祕技。」王佳惠說。

＊＊＊

對觀眾而言，影集中的人物造型看來如此理所當然，經王佳惠點出、拆

● 圖：汪正翔／攝

思維的美學。🦋

中不僅關乎視覺美學，還近似一種邏輯

徹。」造型設計這項專業，在王佳惠心

從觀眾等各種角度，把事情想得非常透

議前，我必須從造型專業、從角色、

服自己的，我就不會建議導演。「提出建

絕不僅因好看就放入戲中。「沒辦法說

違和」，每件事物的存在必須有其理由，

對她來說，「自然」也可以解釋為「不

元素之後，便達成她最掛念的「自然」。

覺」、「對」和「到位」，而在集合全部

時，可以準確掌握並呈現她所謂的「直

對象的多年經驗，讓王佳惠在設計造型

正因有了不同領域、不同類型和合作

終究是「經驗」。

確？王佳惠指出，這份工作最重視的

什麼能把每個部位都安排得這麼準

結果。但造型是前製階段的工作，為

解，才驚覺這全是精心選擇、調度的

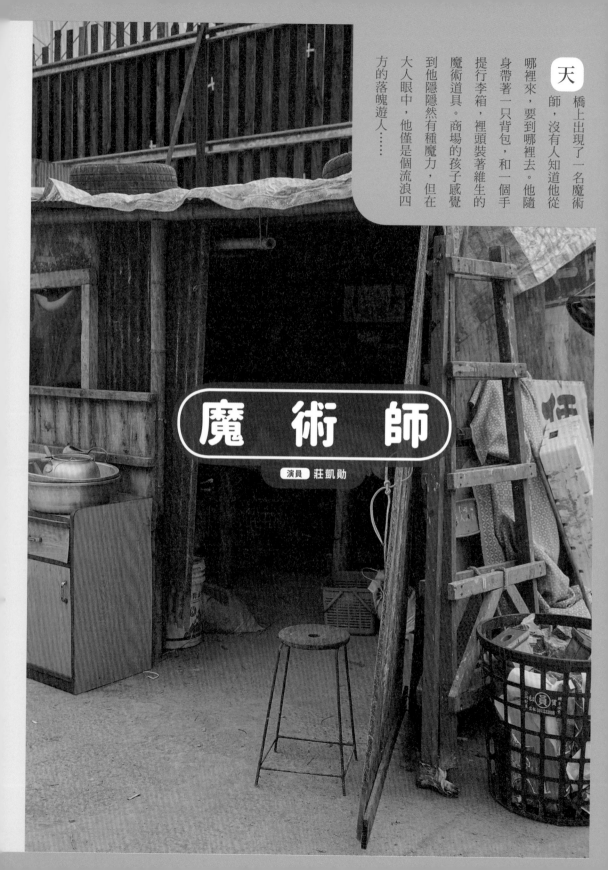

天橋上出現了一名魔術師,沒有人知道他從哪裡來,要到哪裡去。他隨身帶著一只背包,和一個手提行李箱,裡頭裝著維生的魔術道具。商場的孩子感覺到他隱隱然有種魔力,但在大人眼中,他僅是個流浪四方的落魄遊人……

魔術師

演員 莊凱勛

Style

一

魔術師只有一套服裝，由短袖、背心、長袖襯衫、風衣外套組成，全都是二手舊衣，再經過手工染色，打造細緻的整體感。並用造型師從法國帶回來的軍靴套，暗示他以前是個軍人的身分。

Style

二

魔術師像是隱藏在城市裡的神祕客，為了強化他的特殊氣質，設定他頂著一頭深色長髮，且特別訂製了用真髮一針一針勾製而成的頭套，直接塑形，營造出自然的效果。他的長髮遮住一隻有魔性的眼睛，那隻左眼有時候像蜥蜴的眼睛。

Style

三

只用同一套服裝做出不同層次的變化。呼應流浪者將所有家當都放在身上的形象，營造多功能穿法。

Style

四

風衣外套歷經歲月痕跡、拼接補丁，表面看似平凡，內裡卻有許多藏著魔術道具的口袋機關，可反穿或採取背包式穿法。有許多收納功能，可以掛著水壺或鐵罐等。

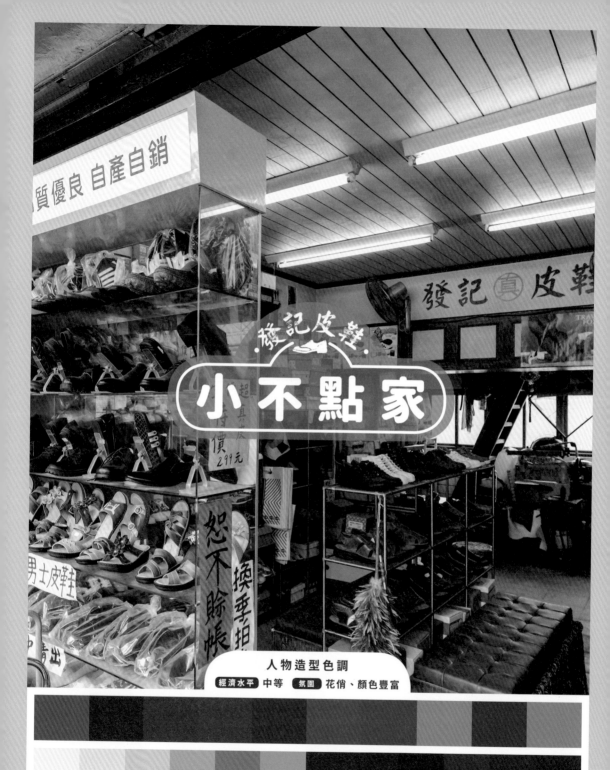

質優良 自產自銷

發記真皮鞋

小不點家

男士皮鞋

恕不賒帳

換季拍

超真皮慢償 299元

人物造型色調

經濟水平 中等　氛圍 花俏、顏色豐富

點媽

暱稱 美枝子　**演員** 孫淑媚

是發記皮鞋店的老闆娘，也是小不點一家的重要支柱。和點爸在那卡西相識、結婚。個子嬌小，但個性非常強悍，是個小辣椒。能言善道，視錢如命。非常以模範生大兒子 Nori 為傲。

Style 一

一頭飛碟般的爆炸短捲髮，是點媽給人的第一印象，她固定會上美容院 sedo 整理。居家時額前總是上著髮捲。

Style 二

隨身側背著皮包，可能是因為長期做生意養成的習慣。

Style 三

高跟鞋為必備。造型多俐落褲裝，偏花俏亮麗，呼應她較強勢、曾走唱那卡西的活潑印象。

Style 隱藏版 四

年輕時的穿著更俏麗，色彩繽紛，以大墨鏡、絲巾為裝飾。

Style 五

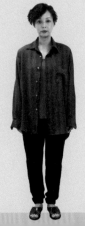

因遭逢長子 Nori 離家事故，變得頹喪、無心打扮。

曾是那卡西的風琴手，結婚後忘懷不了音樂夢，皮鞋店生意交由點媽主導，成天沉默不語，浸泡在酒精中。其實對家人懷有深厚的愛。

點爸
演員 楊大正

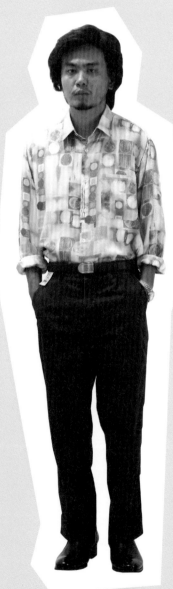

Style 一

平日在店面雖少招呼客人，但穿著仍體面，多是襯衫或 Polo 衫、西裝褲加皮鞋的穿著。

Style 二

留有類似美國知名樂手 James Brown 的髮型，也是特別訂製以真髮做成的頭套，以求逼真。

Style 四

整體造型停留在七〇末、八〇初的風格，帶有樂手的浪漫情調，反映內心的小小悶騷。

Style 隱藏版 三

年輕時更顯時尚。

Nori

本名 陳明憲　**演員** 初孟軒

就讀於建國中學，也是橄欖球校隊，是人見人愛的資優生。擅長家務，很疼弟弟。個性溫柔體貼，愛乾淨，受女孩子喜歡。但有個不能讓別人知道的祕密，逐漸在內心膨脹……

Style 一

穿起橄欖球校隊的黑衫服，充滿氣勢，凸顯出健碩身材。胸前白字是由造型組以白布印製，手工剪裁縫上的。

Style 二

Nori 的形象清新純淨，一眼看上去就是光潔的資優生形象。雖然遵守學校髮禁，但前瀏海稍長（鴨子頭），有點小小變化。

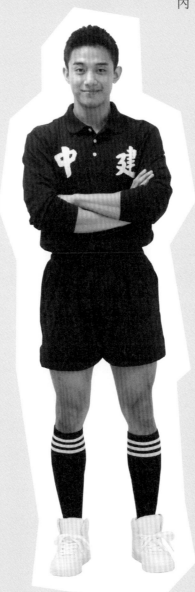

Style 三

日常便服走素淨風格，多為白灰色調，白色單品穿搭（如白外套）。也呼應他是「觀音契子」的身分。

Style 四

建中制服是訂做的，偏乾淨的卡其色。

小不點

本名 陳明勝　**演員** 李奕樵

西門國小的學生，「三小男孩」成員。古靈精怪，是同齡孩童中的點子王。覺得媽媽偏心只愛哥哥，不過哥哥非常疼他，很崇拜哥哥。是生意囝仔，會到天橋上擺攤賣鞋墊，賺零用錢。性情純真，很早就發現到魔術師的魔力……

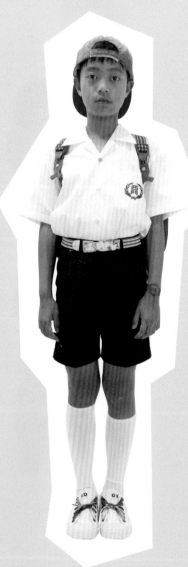

Style 一

招牌是頭上反戴的帽子，和請哥哥幫他畫在左手腕上的超時空手表。

Style 二

衣著都是哥哥打理照料的，制服上的扣子有一兩顆是有顏色的，那是哥哥幫他補縫過的痕跡。

Style 三

隨身帶著小腰包。鞋帶也很花俏，同樣出自哥哥的巧手。

Style 四

家中遭逢變故後，無人打理儀容，呈現一頭亂髮。

女明星 奈保子

演員 温貞菱

廣

受大眾喜愛的當
紅偶像女歌手，
因膾炙人口的熱門金曲
而擁有超高人氣。商場
信棟上的大型看板，就
有她代言廣告的身影。

Style 一

呈現八〇年代的迪斯可
（Disco）風格，十足
巨星風采。一頭大波浪
長捲髮，超大星形銀色
耳環，以及胸前的深 v
領，都顯得熱情奔放。

Style 二

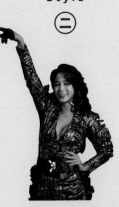

衣料材質帶有閃亮的金
屬光澤，雙手和雙腿側
面都做了分量感十足的
波狀縐褶裝飾，浮誇的
造型設計，搭配上腰帶
更強化整體造型線條。
右手的半掌皮手套也是
亮點之一。

Style 三

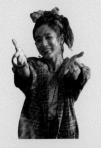

到商場唱片行舉辦簽唱
會時的造型，紅格紋西
裝外套搭皮裙網襪，並
以髮帶裝飾束起馬尾，
較青春洋溢。

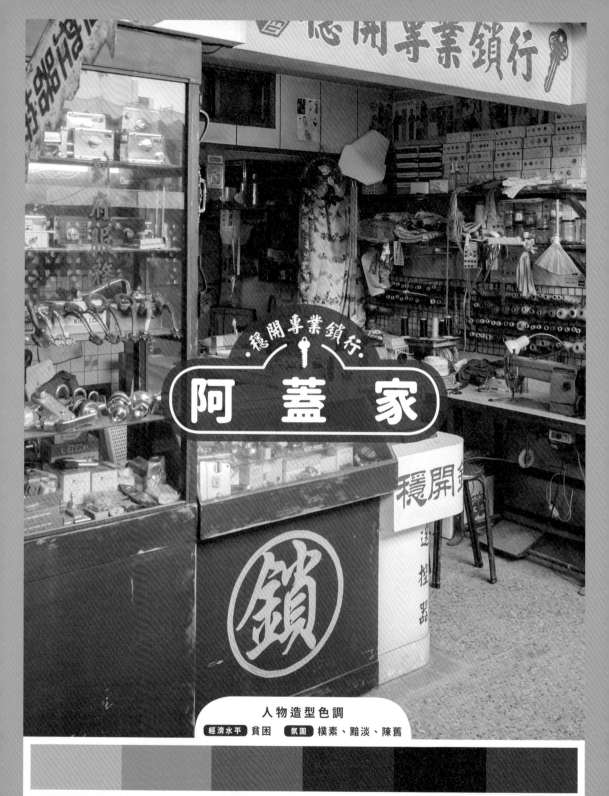

穩開專業鎖行

阿 蓋 家

鎖

穩開鎖

人物造型色調

經濟水平 貧困　氛圍 樸素、黯淡、陳舊

蓋媽 蓋爸

演員 黃淑湄　演員 溫吉興

兩人都是客家人，也都是小兒麻痺，行動不便，需穿戴輔助支架。因政府輔助就業而有一技之長，戰戰兢兢經營一家鑰匙店，蓋媽兼營服裝修改賺點外快，生活不富裕，但都是善良的好人。為了家裡叛逆的長子阿派擔過不少心。

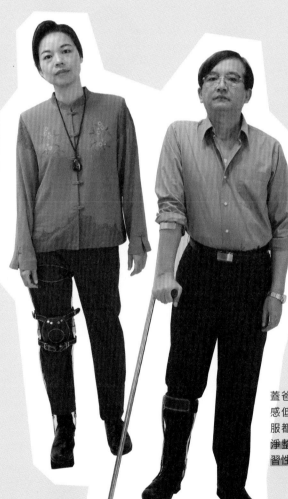

Style 一

蓋媽褲裝居多，衣服質料柔軟，走起路來有飄晃感。身上掛著一串民藝感強烈的項鍊。

Style 二

髮型樸素，一頭長直髮簡單整理，用髮圈綁起或用髮夾夾起。

Style 三

蓋爸寡言，服裝為存在感低的灰、藍色系。衣服都穿了很多年，但乾淨整潔，反映客家人的習性。

阿派

本名 謝派恩　**演員** 朱軒洋

就讀於中國海專。個性海派、喜歡裝酷耍帥，但內心柔軟，善待家人，也重義氣。愛照鏡子，穿著很 phānn（時髦）、很 tshio（囂張輕浮）。暗戀過青梅竹馬的馬小蘭，也很照顧從外地來打工的阿猴，但三人的感情慢慢起了變化……

Style 一

和唐先生訂製的白色西裝，以八○年代當紅美劇《邁阿密風雲》主角的穿著為範本，大墊肩，採用有閃亮絲綢感的進口布料，打造出高級感。

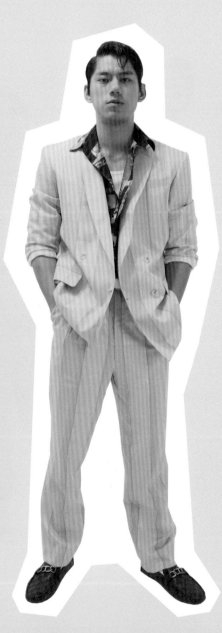

Style 二

髮型較長，會耍帥在額前拉出幾根瀏海，在接觸黑道後，則用髮油整個往後梳得油亮。

Style 三

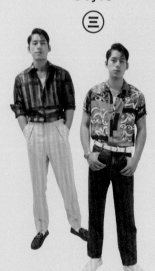

便服上的花樣多，和唐先生訂製的襯衫特別有光澤感。

西 門國小的學生，「三小男孩」成員。數學不太好，喜歡吹牛亂蓋，有時不懂得看場合說話，但很挺朋友。對表姊大珮、小珮表現溫柔。

阿蓋

本名 謝季恩　**演員** 羅謙紹

Style

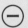
（一）

由於家中經濟狀況較差，所以身上穿的多是親友提供的二手衣，質料較舊。

Style

（二）

接收自他人的二手衣，未必都合身。對此造型上有細膩巧思，採取「上寬則下窄、上窄則下寬」的原則，避免全身寬鬆。

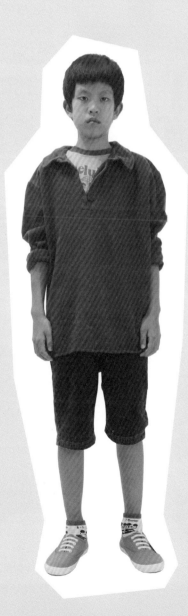

Style

（三）

特別訂製了夢中所穿的偉人裝。設定為斗篷造型。也曾考慮過，是否採取有鬍子的裝扮。

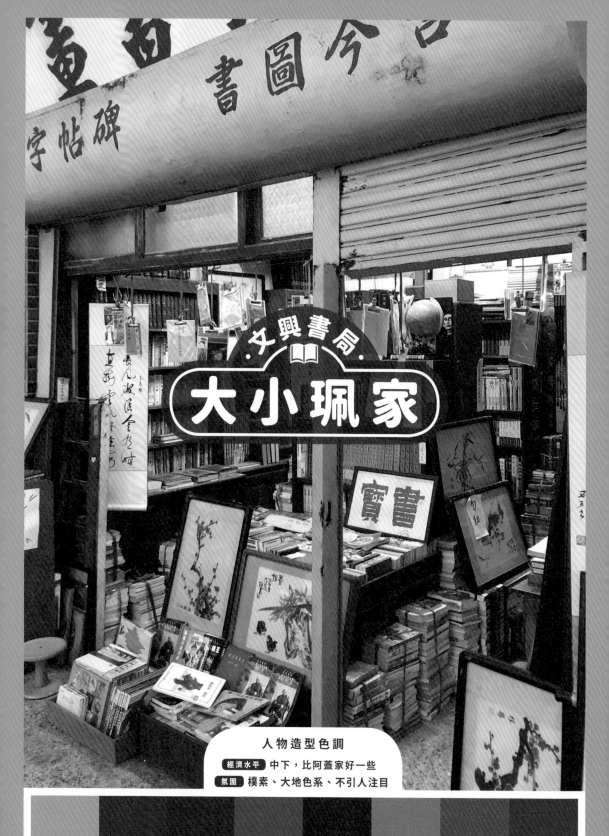

大小珮家

寶書

人物造型色調

經濟水平 中下，比阿蓋家好一些

氛圍 樸素、大地色系、不引人注目

珮媽　珮爸
演員 方意如　演員 劉士民

珮爸是民國四十九年
來台的知識分子，
當年讀過西南聯大；經營
一家舊書店，暗地亦小心
翼翼幫忙傳播自由思想。
個性不拘小節，文人外表
下有顆叛逆的心，樂於和
朋友交流思想，卻因此被
特務盯上⋯⋯

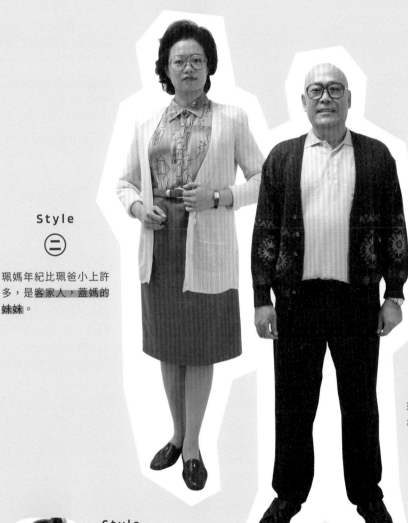

Style
二

珮媽年紀比珮爸小上許
多，是客家人，蓋媽的
妹妹。

Style
一

珮爸是個讀書人，黑
框眼鏡為基本造型。

Style
三

個性謹慎，也戴著眼鏡，大捲短
髮，造型氣質較為知性。

大珮　小珮

| 本名 柴文珮 | 本名 柴心珮 |
| 演員 林潔宜 | 演員 林潔旻 |

是雙胞胎，西門國小的學生，因父親老來得子，姊妹倆從小倍受珍愛。大珮個性較害羞內斂、小珮個性較活潑外向，但都喜歡捉弄表弟阿蓋。籤詩中的象徵，大珮是樹、小珮是雲。兩人曾經體驗過魔術師一次分離的魔法，而命運更讓兩人真正遭逢了永遠的離別……

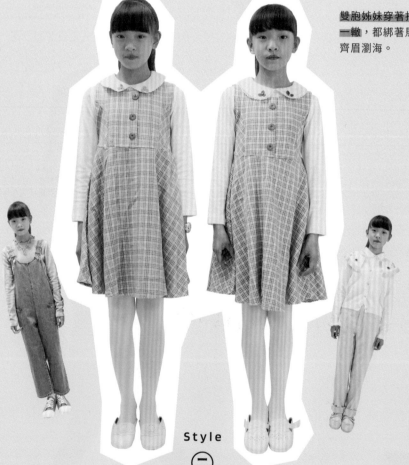

Style 一

雙胞姊妹穿著打扮如出一轍，都綁著馬尾，留齊眉瀏海。

Style 二

家中雖然經濟條件有限，但兩人穿用都挺講究。色彩上多是粉嫩色調，是典型的可愛小女生形象。

壞老師

演員 萬芳

是小學生們最害怕的老師形象。謹遵國家教育的體制,冰霜表情令人不寒而慄。體罰打人時毫不手軟,有點情緒化。在她的抽屜裡,收藏了很多人的祕密……

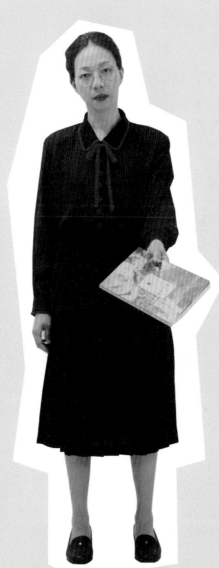

Style 一

平時戴細框眼鏡,一頭長髮悉心編起。

Style 二

紅色緞帶的這套服飾,原為造型指導王佳惠的鄰居私物。

Style 三

定裝時嘗試過不同的髮型、眼鏡和唇色搭配,最後找出理想的組合。

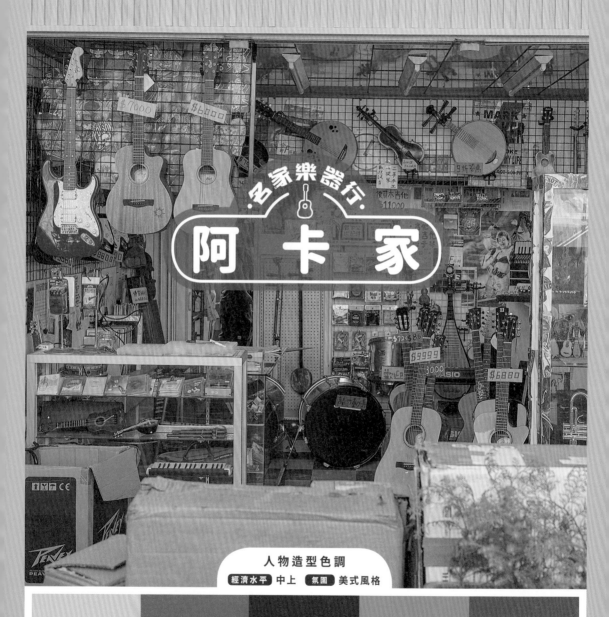

名家樂器行 阿 卡 家

人物造型色調
經濟水平 中上　氛圍 美式風格

家

境不錯，集體合奏是一家最開心的家庭活動。阿澤精通樂器，是乖乖帥帥的文藝青年。

阿卡是「三小男孩」成員之一，較膽小謹慎，感到危險不安時容易先逃走。

阿卡

本名 王立業
演員 曾郁恒

阿澤

本名 王立澤
演員 宋柏緯

Style 一

家裡多接觸西洋音樂等外國文化，所以有英文補習班書包。

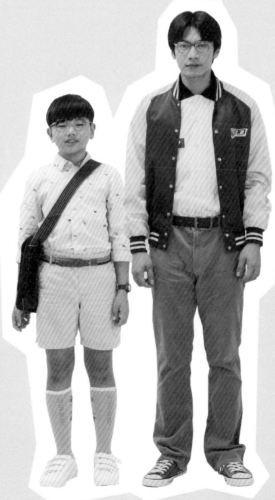

Style 三

高中時為中分髮型，棒球外套是當時的流行單品。

Style 二

和爸爸、哥哥一樣戴著眼鏡，有真正的手錶。服裝較新，像是舶來品，走偏日式的西洋風格。襪子也較多變化。

Style 四

上大學後髮型改為旁分，也換了一副新的眼鏡。

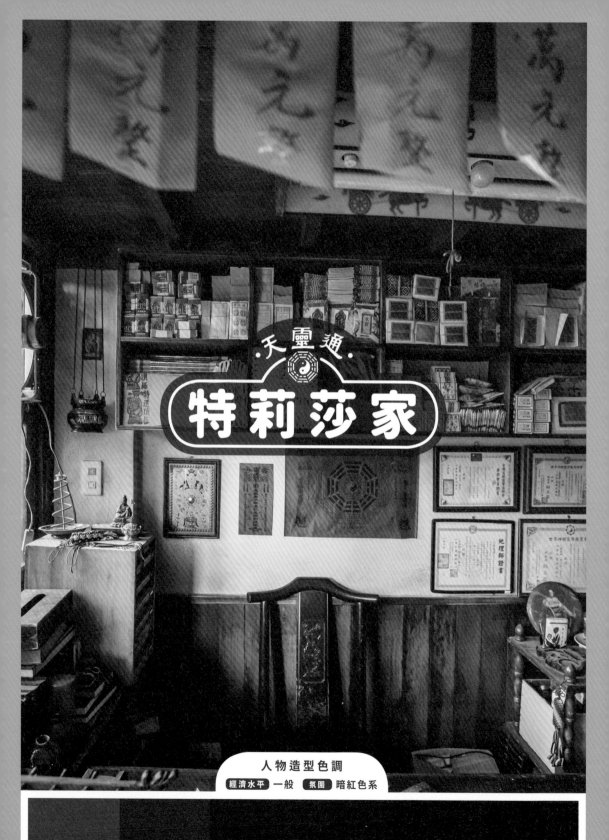

特莉莎家

天靈通

人物造型色調

經濟水平 一般　氛圍 暗紅色系

天靈通

演員 李明哲

外 省江湖術士，作法時經文念得流暢，好像掌握了天機，是商場人面對疑難雜症的第一道防線。行事神祕，令人摸不清他的底細。家中只有小女兒和他一起生活。

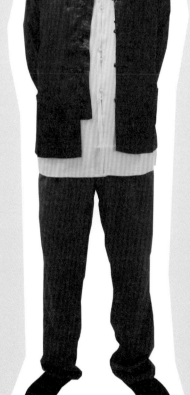

Style 一

花白長髮束在背後，以一身唐裝示人。

Style 二

定裝時也嘗試過不同的眼鏡造型。

Style 三

作法問事時穿著訂做長袍，更顯神聖威嚴。

西門國小的學生。和姊姊一樣，繼承母親東北邊境的白俄血統，都是美人胚子；但姊姊覺得家就是地獄，一成年即匆匆離家，留下她和父親兩人一起生活。她以冷淡的態度面對周遭人群，在團體中屬於孤僻的邊緣人，少有笑容。

特莉莎

| 本名 | 歐幼婷 | 演員 | 偉莉莎 |

Style 一

混血兒容貌，髮色偏淺，瀏海遮住眼睛，強化她孤僻的性情。頭髮後來被父親剪得亂七八糟。雖然是假髮，但仔細染出相同的色調。

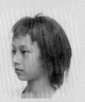

Style 二

會穿姊姊留下的上衣或襯衫，因此有時顯得寬大。

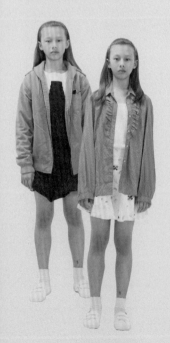

Style 三

裙長較短，露出一截大腿，一來反映她的身高，二來表現她的早熟、正處於快速成長期。

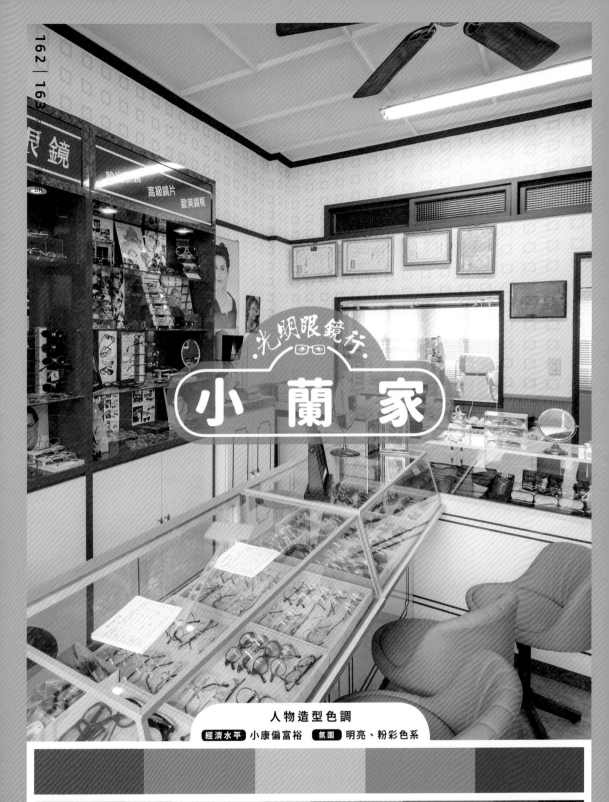

光明眼鏡行

小 蘭 家

人物造型色調

經濟水平 小康偏富裕　氛圍 明亮、粉彩色系

商場之花，生長於小康之家。高中就讀明星女校，聰明、勇敢、有個性，知道自己想要的是什麼。追求者眾，最後選擇和在山奇服飾店打工的阿猴交往。但後來隨著生涯規畫不同，兩人似乎漸行漸遠……

小蘭

本名 馬湘蘭　演員 盧以恩

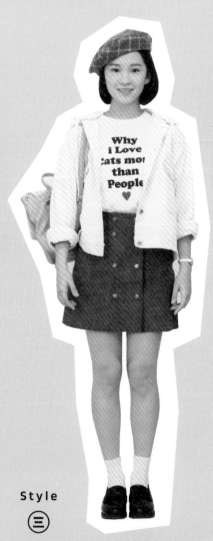

Style 一

高中時期的造型希望呈現出中產階級的家庭背景，像是平常會翻閱日本少女時尚雜誌的感覺，身上穿的是日本進口的舶來品。

Style 二

色系較明亮，呈現出好學生氣質，有種日本偶像明星感。便服選擇也帶點俏皮，會穿中性帽T、寬大襯衫。約會前會小小打扮一下，自己上個髮捲，或戴頂帽子。

Style 四

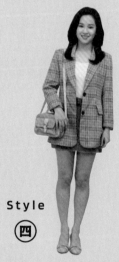

上大學後頭髮留長，有較多的格紋、套裝外套，呈現出台大高材生的知性感，也開始穿跟鞋。像是八〇年代電影紅星般的氣質與打扮。

Style 三

選擇帶有挺度的A字裙，精密拿捏裙長以及鞋襪高度，打造出具有漂亮弧線的纖長雙腿。

阿猴

本名 侯立誠　**演員** 羅士齊

濃眉大眼的原住民少年，歌聲動人，吉他彈得很好。獨自離家北上打拼，將所得都寄回給家人，會在公共電話這頭溫柔唱著歌安撫妹妹。教育程度不高，不太識字，因而自卑。他的體貼溫柔打動了小蘭的芳心，即使兩人出身背景不同，還是墜入情網。

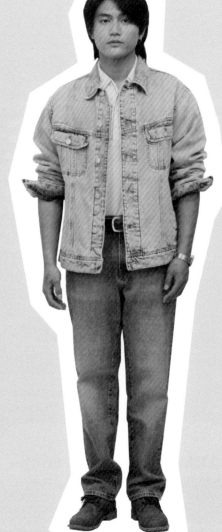

Style

二

造型特點是多牛仔類服飾（其他角色身上幾乎少見牛仔單品），有種王傑的天然帥氣感。

Style

一

沒錢理髮，所以頭髮長度較長。上班時穿著服飾店訂做的襯衫。因為貧困，所以便服不多，走自然路線。

Style

三

兩人約會時的造型，特意以牛仔單品來強化兩人的連結感，以減少「大小姐與窮小子」的落差。

中環西服

唐 先 生

人物造型色調

經濟水平 小康偏富裕 氛圍 有質感的金色

唐先生

演員 袁富華

來自香港的裁縫師，技術精良。在商場三樓最角落經營一家高級西服店，雖然大多時候門是關起來的。店內有黑膠唱盤、英文書、西式餐具，十分講究。他常常跟店裡的貓說話。帶著鮮明粵語口音，英文好，散發英國紳士風範。

Style 一

梳著清爽俐落的側分髮型。衣料質感精良，合身。

Style 三

品味高級，注重方巾、胸針、袖扣、領帶扣等細節，領帶花色細膩且高雅。

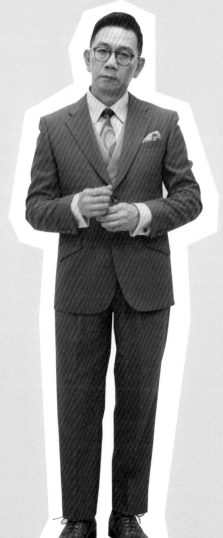

Style 二

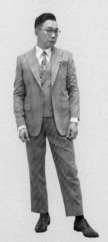

整體搭配沉穩有品味。皮鞋也較講究，有刷色變化。

蒸

餃店之子，身材高胖，有顆天真爛漫的少女心。平日幫忙外省老爹在店內工作，私下偶爾會偷擦口紅、穿上裙裝自我欣賞。因為陰柔氣質而遭不良少年少女欺侮。

小八

演員 鄭豐毅

Style
一

工作時是素粉色上衣搭配圍裙，脖子上或手腕上打上可愛的手帕或毛巾，透露出內心可愛的本性。

Style
二

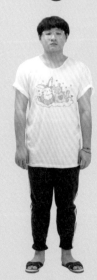

便服的選擇上，偏好印製可愛卡通人物圖像的粉色、白色T恤。

Style
三

髮型隨不同場合作變化，上班時將瀏海吹起，較顯成熟；居家時瀏海自然放下，參加朋友聚會活動時會稍微抓捲頭髮。

黃龍　黃小平

演員　巫建和　　演員　王渝屏

横行商場的不良兄妹，沒人敢惹。

妹妹曾和 Nori 短暫交往，但被不明不白分手，哥哥便召集黨羽找 Nori 嗆聲。對小八的性別氣質看不順眼，屢屢找他麻煩。

Style 一

兩人的穿著都有日本暴走族的味道。

Style 二

哥哥必備裝扮：大墊肩的緊身襯衫、控八拉褲（兩側開衩露出亮色料的喇叭褲）、至尊鞋。前額抓一綹髮絲垂下。

Style 三

妹妹個性嗆辣，頂著高聳的半屏山髮型，即使上學也會畫淡妝。一身水手服搭配長裙，但腰帶旁的掛飾和外套完全顯露出霸氣。

PART 四

形俱

神足

演員訪談

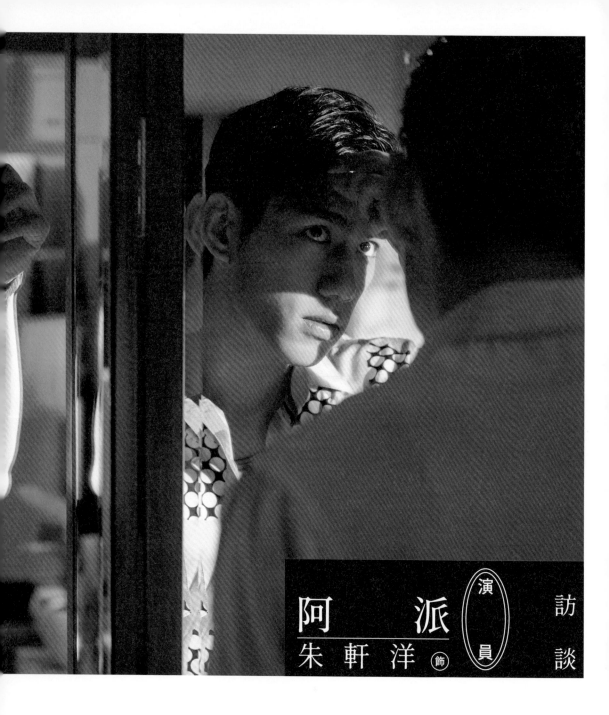

阿派
朱軒洋 (飾)
演員
訪談

● 圖：劇照師／攝

Q 介紹一下阿派這個角色。和你本人有什麼相同或不同的地方？你做了哪些角色功課？

阿派是個很樂觀，又很悲觀的人。樂觀的是他對於外在人、事、物的看法，但他其實內心很悲觀，是個很矛盾的人。

我和他的差異？一個比較戴面具，一個比較不會戴面具嗎？我是覺得阿派比較會戴面具。

至於角色功課，除了劇組給我們看的資料影片之外，我印象深刻的是，導演要我們看《天涯海角》、《熱帶魚》、《搭錯車》還有《戀戀風塵》，那個年代的電影我覺得滿有趣的。

Q 看完劇本你最喜歡裡面的哪一部分？為什麼？

我喜歡第五集大小珮的故事。我看到那集劇本時特別停了下來，會思考一下這集到底想表達什麼。我記得很清楚，這集劇本給我一種空虛的感覺。

Q 這次在劇裡面跟你有對手戲的幾個演員，有沒有令你印象深刻的事？你覺得他們是怎麼樣的演員？

一開始在表演課上見到阿蓋（羅謙紹飾），以為他是所有小孩裡最吵的，後來看到小不點（李奕樵飾），才知道不是。

● 圖1、2：劇照師／攝

在片場的時候，阿蓋其實知道大家在想什麼，他也會讓自己進入那個氛圍裡。還有一些小事，都讓人喜歡上他，像是他在新年時自製一元祝福紅包，也會自己畫畫，畫好就放在演員休息室裡讓大家自取。

Q 那阿派的青梅竹馬，小蘭、阿澤跟阿猴呢？

阿澤（宋柏緯飾）和阿派看起來互動不多，但其實阿派可能跟他才是最好的朋友，我認為。例如阿派會找他聊阿猴的事，他就像老家的朋友，你可以對他發脾氣，他也還是聽得進去。

小蘭（盧以恩飾）就是一個很棒的演員。她是我的前輩，我覺得她很會在鏡頭上呈現出她想要的。我印象深刻的就是牛排館她跟阿猴分手那場戲，我很喜歡。

阿猴（羅士齊飾）的話，第一堂表演課上看到他，感覺他好像跟我一樣不愛說

話，所以我就找他聊天。這部戲拍到中間的時候我們變得還不錯，我可以跟他聊任何事情。我很喜歡跟他對戲的感覺，他是一個很聰明的演員。比較印象深刻的對戲是公車上的那場戲。我們在公車上，吹著風，不講話，很安靜。

Ⓠ 關於阿猴、小蘭跟阿派之間的三角戀，你怎麼理解？你和導演有過哪些討論？你怎麼讓自己進入這個角色？

一開始我也不太了解阿派的性子，覺得他就是喜歡小蘭。到後來慢慢想，才跟導演討論，阿派是不是可能喜歡阿猴？喜歡的程度有多大？導演說，阿派一直在摸索自己喜歡的對象，不管是女生還是男生，就基於想對一個人好的直覺。沒有什麼理由，就是單純想要對一個人好，想要照顧對方。

可能因為阿猴是外地來的，阿派會對他

多一些關心，但是越來越多後，就開始模糊了焦點。在這之中，阿派又想去找些答案給自己一個交代。這個過程很漫長，雖然劇中只有第三集和第八集的戲份，但我希望自己在心境上有些調度，做出差異。

Q 你怎麼設定這兩個階段的差別？

那種感覺就像一個人對一件事的了解程度的變化吧。從不知道，然後到有點知道但好像又不知道，最後再到達好像真的完全都知道、但已經都過去了的階段。

Q 排戲時導演跟你討論過，阿派前後的角色設定是不一樣的狀態。對於阿派的狀態，你自己的設定是？

就像我剛剛說的，阿派在找尋自己，但這個過程中又有很多困難。他會慢慢把身邊的人一個一個做定位，但他和小蘭跟阿

猴之間的關係卻越來越模糊。例如說，小蘭是喜歡的人，阿派又想去找些答案給自己一個交代。阿澤是好朋友，那另外一個好朋友，阿猴，是多好的程度？當他全部定位完後，就沒那麼純粹了。這也就是第八集的關鍵，就是事情沒那麼簡單。這也是我覺得導演很厲害的地方，光看劇本，就已經看得出前後兩集的差別。我們演員其實不用做太多事。

Q 聊一下導演好了。

導演看起來很好聊，很好接近，但又有點距離。他在現場的調度很厲害，我很佩服他。有時候我拍完戲，他接著要拍下一場，我會坐在他旁邊，他就說，請坐，隨便坐、沒關係，然後我就坐著看他的工作狀態。他很強，但他是一個很謙虛的人。像是小蘭和阿猴在牛排館那場戲，我就觀察他怎麼一點一點把指令加上去。他會說大家不要急，不過最急的好像是他自己。

●圖：劇照師／攝

Q 和你之前合作過的導演有什麼不一樣？

雅喆導演比較愛講話，會一直想跟你聊天。他會講一些冷笑話，但只有他覺得自己很好笑。對，沒有很好笑。他看起來是一個很凶的人，「小鋼炮型的」，他自己這麼說。臉很嚴肅，但是認識之後才覺得他像阿姨。我跟阿猴，我們私底下都叫他「導演阿姨」。

Q 汐止那個重建了「中華商場」的片場，你有比較印象深刻的店，覺得比較有趣的道具，或者是某個角落嗎？

我覺得美術指導很厲害，花了非常多心

但他會講一些話讓自己放鬆，給的指令也不會失去對畫面美感、或是他想傳遞的一些細節的要求。他對細節的拿捏我覺得很厲害。

思在中華商場上面。在片場久了之後，覺得這個商場越來越有味道。我滿想買鐘表行裡的時鐘，想趁之後大出清時去訂一個。我也很喜歡小蘭她家的眼鏡行，因為我很喜歡眼鏡，也會蒐集一些眼鏡。所以我一進到店裡就很著迷地看，加上我是喜歡照鏡子的人，所以我很清楚哪些店裡有鏡子，最喜歡的就是去小蘭她家照鏡子。

Q 假設你可以擁有一種魔術的話，你最想要哪一種？

我想要變成跑得很快的閃電俠！你知道嗎？他的速度超越光速，可以看到周遭世界放慢的樣子，我覺得很有趣。

Q 那如果阿派最後能跟魔術師許願，你覺得阿派會許什麼？

應該會想要有讓事情變簡單的能力。

● 圖1、2：劇照師／攝

Q 讓三個人的關係變簡單嗎？

任何事都是吧。就覺得如果能彈個手指事情就簡單化，你難道不會希望這樣嗎？

Q 人生很苦是不是？

沒有啦，沒有想那麼多。阿派也不會想那麼多。

Q 講一句你想送給阿派的話吧。

「阿派，你辛苦了。」他就是在追求自己喜歡的人，但是，「不被愛的人都是小三。」這句話是導演說的。

Q 如果在劇的最後，有機會跟阿猴告白的話，你覺得阿派會說什麼？

「我會繼續幫你買宵夜。」對了，下戲後我們也很常一起去吃肯德基。🔶

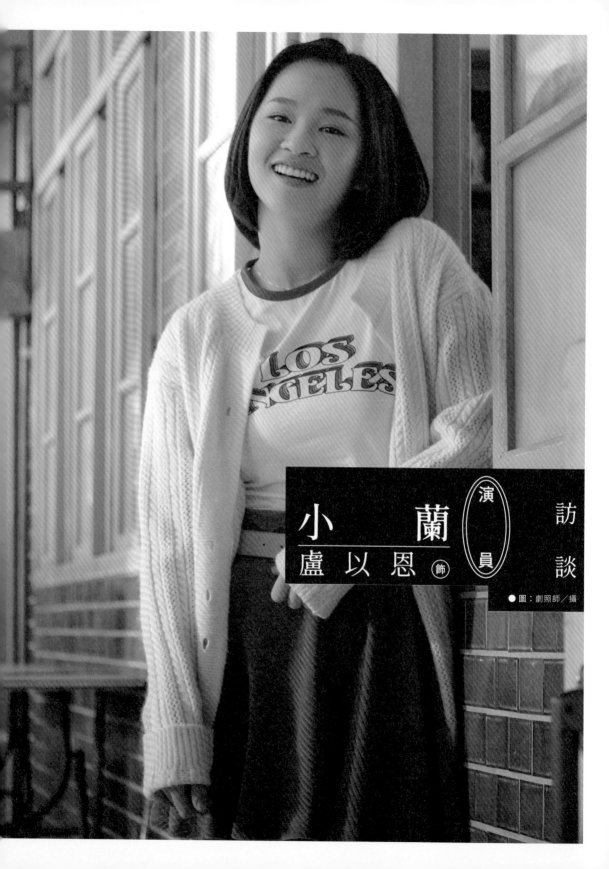

小蘭　盧以恩 飾　演員　訪談

● 圖：劇照師／攝

Q 請簡單介紹馬小蘭這個角色。

馬小蘭是光明眼鏡行的女兒，從小跟爸爸相依為命。她的個性敢愛敢恨，拿得起放得下，很知道自己要的是什麼。

Q 為了詮釋這個角色，你做了哪些演員功課？

我覺得最難的是談戀愛。我第一次見到導演，他就跟我說要「戀人絮語」，我心想，戀人絮語到底是什麼？我看了很多很多愛情電影去揣摩女主角的感情，揣摩女主角跟男朋友講話的口氣。我看了《牯嶺街少年殺人事件》，還有韓國愛情電影。幫助最大的是《戀戀風塵》，因為它真的就發生在中華商場。

Q 劇組搭了一個了很大的片場，哪一間店是你最喜歡的？為什麼？

第一次去覺得好神奇！每一個店家都陳設得好真實，而且我發現大小佩家最外面的書是寫《妹妹不見了》，好用心哦。我滿喜歡阿派家，因為我沒看過鎖店，所以第一天去我就玩了很久。我也對雜貨店印象深刻，裡面真的很多我沒看過但覺得很酷的東西。不過我還是最喜歡我家，光明

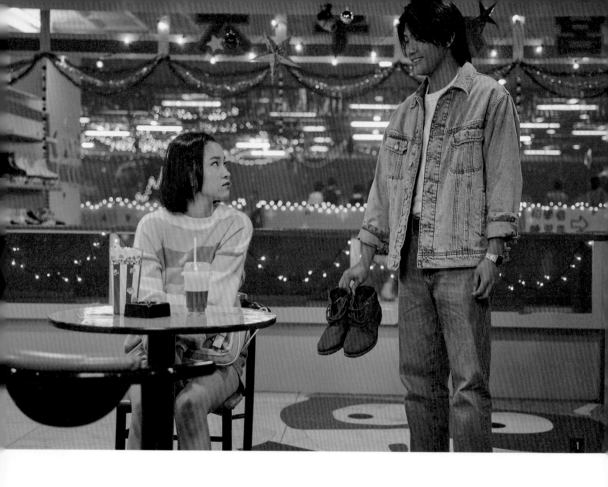

眼鏡行，因為我家有電動門。而且我發現我們家有個魔力，每個人走進來都會莫名地想拿起一幅眼鏡來試戴。

Q 聊聊你的對手演員和他們的角色。有哪些你印象深刻的事情？

阿派是小蘭的青梅竹馬，什麼事都會跟他說。朱軒洋跟我幫小蘭跟阿派做了設定：他們在國中升高中的時候其實曖昧過一段時間，但是後來阿派出去鬼混，兩人沒有再繼續下去，後來就純粹當朋友。

朱軒洋是很有想法的演員。每次導演還沒講，他就提出很多他想要的方法，還有對角色的設定。而且跟他對戲的時候反應要很快。像是小蘭去阿派家問他要不要來舞會的那場戲，導演一開始只說小蘭就是來找阿派。開拍時我走過去，他就突然坐起身來，嚇了我一跳。他常常會有這種不在劇本上的驚喜。

● 圖 1、2、3：劇照師／攝

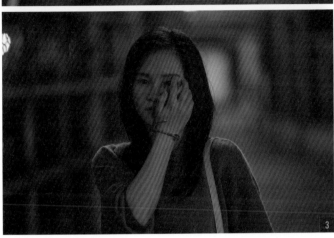

阿猴的話，因為他跟阿派玩在一起，所以小蘭很早就注意到他，一直偷偷觀察，覺得他很有趣。追馬小蘭的人大多是走送花、甜言蜜語的華麗路線，但阿猴的特別之處就在於他的天真樸實。而且他對妹妹唱歌這件事很打動小蘭，她覺得那樣很溫柔。阿猴脫鞋子那場戲，小蘭就認定了阿猴。因為阿猴是在不經意之間注意到她的需要，做出很貼心的舉動。

我對羅士齊的第一印象是他很安靜。但跟他對過戲後就覺得，天哪，這個人也太有天分了吧。他很能理解導演在講什麼。

不過有些戲他可能很緊張，就會突然唱歌或耍寶，我每次都被逗得快笑死。最深刻是牛排館分手那場戲，我提出分手後，他愣了一下突然拿出鈔票說，「有一百塊，你不要跟我分手好不好？」我笑了超級久。

● 圖1：公視提供
● 圖2：劇照師／攝

Q 彈吉他的那場戲，你覺得小蘭跟阿猴的感情的狀況是？

這是他們之間比較重要的回憶吧。也是導致阿猴想要槍殺小蘭的重要關鍵。因為阿猴已經跟小蘭提到很多次覺得自己配不上她，到後來幾乎只要阿猴一點點動作，小蘭就能感覺到「天哪，他又沒自信了」。

所以那場戲小蘭很想給他一個定心丸，「我真的沒有這樣想，拜託你不要再這樣想了」，讓他相信自己真的很愛他。其實我覺得那一場戲也體現了小蘭敢愛敢恨的個性。就是明知道我們有一天一定會分

開，但是我要你知道，就算我們分開了，你也要記得我們現在很愛很愛的樣子。

Q 妳是不是設計了一個動作？

小蘭摸摸阿猴的眉毛，這代表了兩人的共同回憶。因為小蘭講很愛很愛你的樣子的時候，做過這個動作。所以在鐵軌那場戲再次做這個動作，就是提醒阿猴，你要記得我們很愛很愛的樣子。

Q 你覺得雅喆導演是怎麼樣的導演？有沒有哪一場戲，他現場的指令讓你覺得真的幫助很大？

雅喆導演是一個讓我覺得很受尊重的導演，而且很有安全感。基本上只要導演說OK，我就不會再上訴。每次排完戲之後，他都會詢問我們的想法，然後進行討論，或是做修改，他很尊重我們。

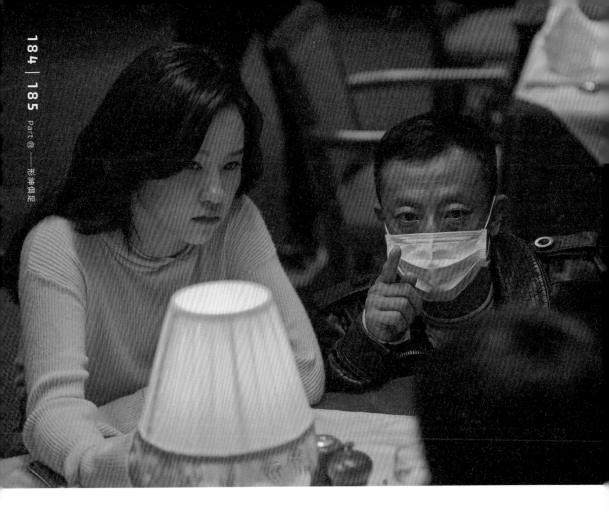

印象深刻的也是鐵軌戲那場，那天我我很

無助地跟他說，我好像沒有情緒。他就拿

了耳機給我聽阿猴唱〈最後一次溫柔〉的

音檔。我聽到一半就大爆淚了。

Ⓠ 為了鐵軌的那場戲，你們做了哪些準備？
和導演有過什麼討論？

一開始在排練教室時，導演幫我們設定

了一個逼出情緒的方式，就是我一直走、

不停下來，阿猴一直追著我。我們大概走

了有三四分鐘吧，後來阿猴就停下來，怒

吼，我轉過去看他，就覺得很心疼，然後

看到他哭，我又覺得更痛苦。後來導演跟

我們說，可能到現場也會用這種方式。

導演在第一次排戲就跟我講，小蘭不能

哭，因為她已經看開了。我本來想，既然

小蘭看開了，可能會有一點點笑意。但導

演希望我要毅然決然地轉身走掉。他說，

如果你不走，阿猴也不會走，或是萬一他

走了又回來找你，你們是不是又復合了？那這段感情就結束不了。所以小蘭要決絕地快速走掉。

Q 拍這部戲對你來說有沒有什麼收穫？

給了我很大的減肥動力啊，我之前從來沒減肥成功過。我還認識了一大群很棒的人，整個劇組的氛圍很溫馨，而且每個人在自己的崗位上很認真做著每一件事情。

收穫最多的是導演給我的表演思維吧。導演很不希望這部戲濫情。舉例來說，鐵軌那一場，大部分的人想到可能就是馬小蘭哭得撕心裂肺，心很痛之類的。但是導演給的指令，是馬小蘭已經聽不進阿猴在

講什麼，她是沉浸在他們以前美好的回憶，接著回頭對阿猴說，記得這個樣子就好，然後就分開了，不再糾纏不清。

Q 你覺得馬小蘭最後會想跟阿猴說什麼？

「不要忘記我們曾經很愛很愛的樣子。」

Q 如果今天馬小蘭遇到魔術師，你覺得她最後會跟他許什麼願望？

希望時間可以重來。讓時間回到她跟阿猴真正認識之前吧，在溜冰之前。如果可以重新開始的話，這一次不會再讓阿猴知道自己的心意，不要讓他受傷。

Q 說一句你想跟馬小蘭說的話。

「謝謝妳教我勇敢。」因為之前剛拍完一部戲，那陣子我變得不太知道怎麼跟人

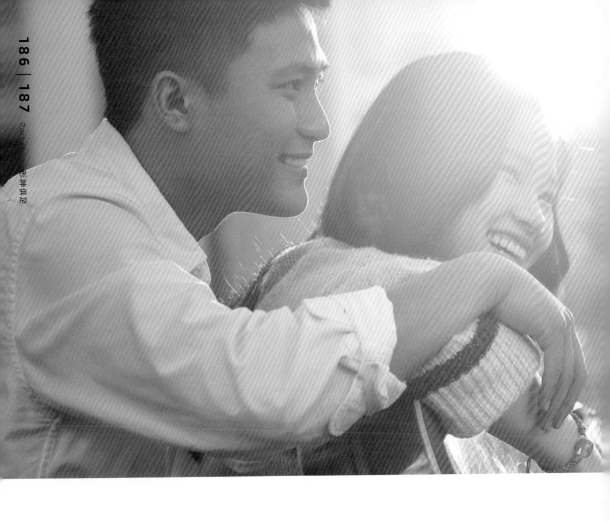

互動，我對所有事情都很害怕。二來，馬小蘭真的很勇敢，那是盧以恩好像沒辦法做到的程度，所以剛接到馬小蘭這個角色的時候其實我很慌張，怕自己沒辦法演好這個角色。一直到拍了打阿派那場戲，我才慢慢抓到感覺。拍戲期間我用馬小蘭的方式活著，嘗試了很多盧以恩不敢做的事情，譬如說馬小蘭帶我學會怎麼更放鬆的跟人交流，怎麼交朋友，怎麼去處理一些事情，或是怎麼面對分開這件事。

Q 最後，請用三個關鍵詞介紹這是一個什麼樣的故事？

療癒戲、揪心、意猶未盡。

Q 你希望觀眾看完這部戲之後有什麼感受？

開始學會珍惜生命中美好的一切。🍃

NORI
初孟軒（飾）演員

訪談

Q 請用一句話簡單介紹你的角色。

Nori 是看上去外表光鮮亮麗，但卻很孤獨的人。

Q Nori 很多才多藝，你為這個角色學習了哪些功課？

我原本就會煮飯，但是 Nori 能煎出漂亮的玉子燒，所以還是練習了一下。我還學了縫紉，翻花繩也花很多時間練習。為了鋼管舞的戲，我接受老師專業指導，上課加練習總共九堂課。鋼管需要握力，因為我之前練西洋劍，所以覺得自己握力還可以。不過練到後來當然長了繭，長繭後還是會破掉、流血，老師就幫我擦防水藥膏，就像酒精一樣刺痛，但傷口還是越破越大。我晚上在家還要練習伸展，也跟學校裡舞龍舞獅的朋友請教伸展要領，他們說可以靠著牆壁然後把腳張開，我通常做了十分鐘後腳就收不回來了。大概就這樣持續了一個月左右。

Q 對於復刻版「中華商場」的片場，你有什麼想法？

真的做得很細緻！牆壁做舊，樓梯間還會有那種很舊的廣告貼紙，很厲害，整個很復古，完全看不出任何的破綻。還有雜貨店裡面賣的任何東西，我都很想要。我會想像如果哪天店裡有老闆，就去跟他買個糖來吃。厲害的場景其實非常

加分，幫助我們演得更自然，整部劇變得更生動。至少對我來說，在家裡吃飯的時候，在閣樓拿鞋盒的時候，在房間裡坐在書桌前寫功課聽卡帶式收錄音機的時候，感覺並不是我在演戲，我就是坐在那裡，做我該做的事情。

Q 劇中年代是落在一九八六年前後，你覺得那個時代氛圍是什麼樣的感覺？

我上網查過七〇、八〇年代一路以來的照片和資訊。透過照片，我覺得跟現在社會的差距其實滿大的。那時候人們每天起床、出門、工作、回家，像是持續不斷的循環狀態。不像現在這個資訊爆發的時代，透過網路就能打電話到國外，許多新奇的東西馬上就能傳進來，差很多。

所以我覺得那個時代跟現在的差別，就是距離吧。網路拉近了很多距離。如果那時有網路、有手機的話，Nori 就可以躲

在櫃子裡打電話給另一半，不用跑去打公共電話，還要膽戰心驚，害怕有人發現。

Q 一開始看完劇本後，你最喜歡什麼部分？

如果從角色來看，我最喜歡的是魔術師，因為不管在哪一集裡，他都像一面鏡子，照出每個人最真實的自己。像是魔術師在天台上對 Nori 說的每一句話，都在提醒他最真切想要的東西。其實每個人心裡最深處都有自己的需求，但是有時沒辦法告訴別人，因為害怕大家的眼光，所以我很喜歡魔術師把人們最真實的自己呈現出來。

Q 聊聊你在劇裡面對手的幾個主要演員吧。

飾演媽媽的是淑媚姊，我從第一次看到她就覺得很溫馨，有種歸屬感。有次上表

● 圖：劇照師／攝

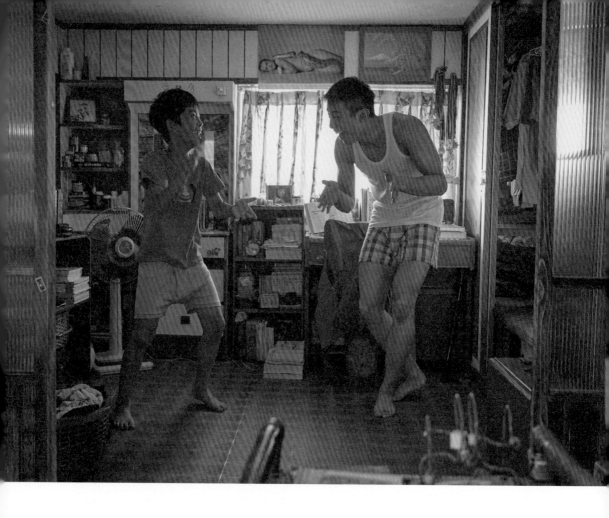

演課，所有演員做完體能訓練後大家都很累，那時導演對我說，你去躺在媽媽的腳上。我其實是比較慢熟的人，那時還沒有見幾次面，但躺在淑媚姊腳上的時候，我沒有什麼距離感，很舒適，然後她哼起搖籃曲，我就覺得我真的可以睡在她腿上。

至於小不點，我其實很想要有一個弟弟，因為我自己是很喜歡照顧別人的個性，這次拍攝剛好讓我圓夢。飾演小不點的是奕樵，他其實滿愛搗蛋，但他的個性很愛撒嬌，常常搗蛋之後又撒嬌，常讓人不知道是要罵他，還是要對他好。

Q 在 Nori 的戲份中，你印象深刻的有哪些？

可以講我覺得有難度，但是覺得自己做得還不錯的嗎？就是在衣櫃裡面的那一場。對我來說，那場戲的技術方面跟情緒方面都比較多一點。那場戲我躺著，鏡位則是在我旁邊，對著天花板上面一個小鏡

● 圖1、2：劇照師／攝

子照。但是鏡頭裡要呈現的是我看著小鏡子照。但是鏡頭裡要呈現的是我看著小鏡子中的自己，我想要抓到我自己。

拍攝時我在鏡子中看到的其實是鏡頭，不是我自己，然後我的手被定位在一個方向，是從鏡頭裡看來能抓住我的臉的方向。而我必須把這些動作做得很自然，就像我真的能從小鏡子中看到我自己，想抓住自己的臉。

然後我就把我的想像、鏡頭、還有手，一切都定好位，再把情緒放出來。那一場拍了三次，第一次是試拍，第二次導演就跟我說，你的動作都到了，但是你要有情緒。然後第三次就好了。那場戲很困難，但我的狀態很好，我覺得很開心。

Ⓠ 那你覺得導演是什麼樣的人？

導演很好笑，他常常跟我們說，「我很壞，我就是心狠手辣的人」。但其實他很仔細在關心每個人的心情。我發覺他不是

只觀察某幾個演員，也不是只看演員的心情，他會觀察劇組所有人的心情。

拍攝的時候，他不想讓我們有壓力，也不想讓別人覺得我們演不好，所以他都走到我們旁邊跟我們講話，他從來不會拿起麥克就直接說你應該怎樣怎樣。他就是觀察比較細微的一個人，他的心其實很柔軟。

Q 你覺得從一開始進劇組到殺青之後，你自己有什麼改變嗎？

開始知道應該要好好去生活，再加上導演平常跟我們溝通時給我的觀念，都讓我發覺我好像很少花時間在自己身上。因為我平常不太會出去，也不太會觀察，但對一個演員來說，觀察其實是很重要的。

而 Nori 的故事，也讓我更愛我自己。

Nori 告訴我的事情是，他在那個年代沒有辦法做他想做的事情，愛他想愛的人。但是我們在這個時代很自由，所以我們都要好好愛自己，做自己想做的事情。

Q 感覺 Nori 這個角色是一步一步走進你心裡？

嗯。以前我的衣服都是黑白灰三色，加上牛仔褲、白鞋、黑鞋，就沒了。但有一次，我買了一件拼接的七彩外套來片場，導演看到就說，你會穿這種衣服？那是我的嘗試。雖然我真的不太會穿這種衣服，但我覺得 Nori 就是會這樣穿。因為他心裡就是一個小公主。導演跟我講戲時也說，「你就是很美，你就是小公主，你要覺得你自己很美。」然後我每天晚上就會看著鏡子練習說，其實你很美。

一開始我也不習慣，但後來真的覺得我就是很美。我的朋友最近也說，我講話的尾音好像有點上揚？可能就是我多愛自己一點了，比較活潑開朗，講話就上揚一點。因為 Nori，讓我有些改變，謝謝 Nori。

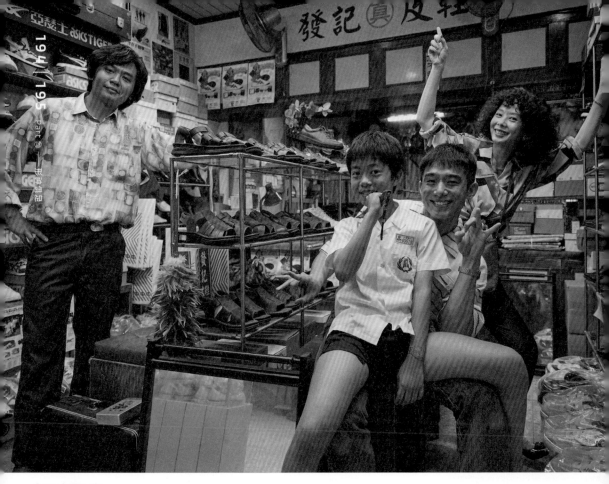

●圖：劇照師／攝

Q 殺青之後，你會跟 Nori 這個角色說再見嗎？

我想過這個問題，一定會留下一部分吧，因為我覺得當 Nori 很開心，當小公主很開心。我嘗試在我平常的生活裡，可愛一點。像是我的朋友覺得，我怎麼變得比較開朗，個性比較好？那對我來說，也是很開心的狀態，會想把它留下來。

Q 所以你會讓 Nori 陪著你？

我捨不得讓他走啊。為了拍戲蓋的中華商場片場都拆掉了。

Q 最後，如果 Nori 今天要用一句話約一個人約會，他會怎麼說？

「我可以幫你綁一個愛心形狀的鞋帶嗎？」💎

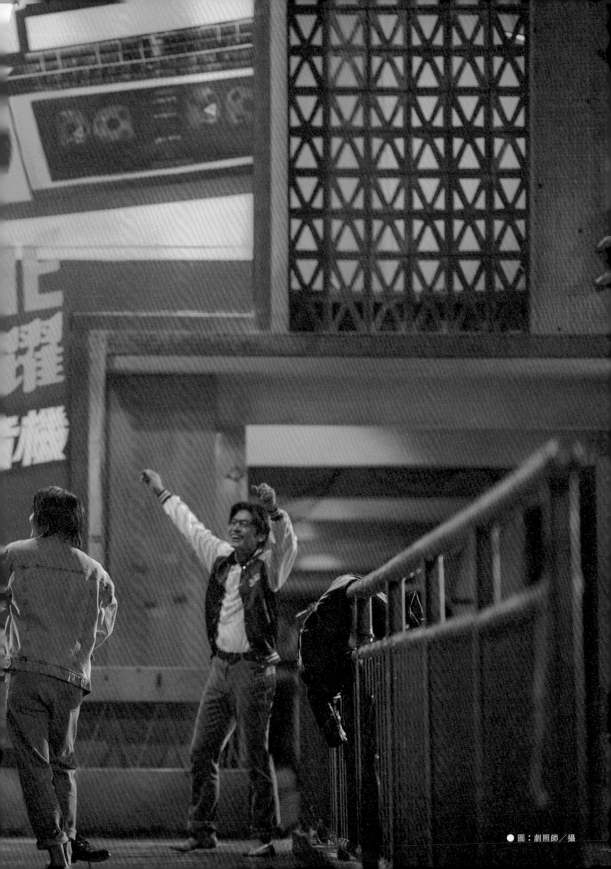

訪談

演員

小不點 李奕樵 飾

阿蓋 羅謙紹 飾

阿卡 曾郁恒 飾

● 圖：劇照師／攝

Q 請介紹自己的角色。

卡 阿卡他很膽小，有時候他會出賣隊
友，就……

蓋 沒錯，遇見什麼不好的事他都第一個
逃走。

點 阿卡是超級膽小鬼。

蓋 阿蓋是一個很奇怪的角色，他數學不
太好，對女生好像有點溫柔。

卡 阿蓋是個和事佬。

點 那小不點就是一個很愛錢，然後好奇
心很強的小孩。

蓋 古靈精怪的小孩。

卡 我覺得小不點有義氣。

Q 在「中華商場」的片場裡，你們有沒有特
別喜歡哪一間店？為什麼？

卡 我想我比較喜歡書店，很希望那是我
家，因為我很喜歡看小說。

點 我喜歡樂器行，因為我很喜歡樂器。

蓋 世界點心！

Q 你們各自最喜歡的戲、或最不喜歡的戲是
哪一場？為什麼？

蓋 我最不喜歡的一場戲，是我們三小男
孩掃學校廁所然後雞雞痛，那場戲原本不
用倒水，只要借位就好。但是後來因為會
拍到一點畫面，所以改成必須真的倒水，
然後我就崩潰了。

而且站定位後，阿蓋不是要喊痛嗎？我
就在那邊拐來拐去，結果撞到了頭，所以
我恨那一場戲，我非常恨那一場戲。

然後我最喜歡哪一場戲……啊，是在商
場找狐狸精那一場。那場戲很好笑，我們
要邊跑邊抓胸罩。導演還特別跟我說，跑
到一半時拖鞋要掉。我心裡還想，導演你

是多喜歡我演戲演到一半掉拖鞋？因為那已經是第二次了。

點　我最不喜歡的一場戲是，有一次我們在學校被罰貼壁報，那場戲設定我們要穿短袖，但是拍戲那天很冷很冷。我最喜歡的戲是打電動，尤其有一場是我自己一個人打，很好玩。

卡　我最喜歡的一場戲是天橋上的大排舞，因為我們練了很久。然後大珮被壞老師打的那一場戲，我不知道為什麼就哭了……

點　你不是說因為她是朋友？

↓　看到朋友被打很捨不得嗎？

卡　嗯，對。

↓　那小不點呢？你看到大珮被打，心裡什麼感覺？

點　怎麼突然問這個……他們還說，如果不哭就不是真男人。

蓋　啊？我什麼時候講的？

卡　誰講的？你講清楚。

點　你們兩個其中一個啦我記得。

↓　那阿蓋你有哭嗎？

蓋　有啊。

↓　為什麼？為什麼？

蓋　因為老師很可怕。但我又不像你們（指其他兩人）哭得那麼慘，比大珮哭得還慘。

點　反正就是心裡真的很難受。感覺心酸啊。

Q　如果今天真的有魔術師，你們在戲裡扮演的角色會跟魔術師許什麼願？

蓋　阿蓋會許願說，給我紅白機！

點　小不點會許願把哥哥變回來。

Q　劇裡面三小男孩想去九十九樓，那你們相信有九十九樓嗎？為什麼？

蓋　我不相信，因為感覺是假的。可能只是巧合……

點　我應該是相信吧。一個好好的人，如果自己想要搞失蹤，為什麼他從九十九樓回來

後會變成瘋瘋癲癲的？是他把自己打癡呆了嗎？應該沒有這麼白癡吧？

↓

那你覺得九十九樓長什麼樣子？

點　就是一個電梯吧，每當有一個人進去，那個人如果是可以去九十九樓的，那個九十九樓的按鍵就可以按下去。

↓

所以九十九樓是一個天堂嗎？還是地獄？還是什麼？

點　天堂和地獄都是。

Q　請分享最喜歡導演跟最不喜歡導演的各一件事？

點　我最喜歡導演的一件事是，有一次我們演到一半，他讓我看我自己演得怎麼樣，然後我就坐在他的大腿上面，他還讓我在他大腿的牛仔褲上面寫「小不點專用椅」，很好笑。

蓋　我嗎？最喜歡導演喊收工。最不喜歡導演喊 action。

卡　action 不是導演喊的。

蓋　對啦，但就當做是導演喊的。

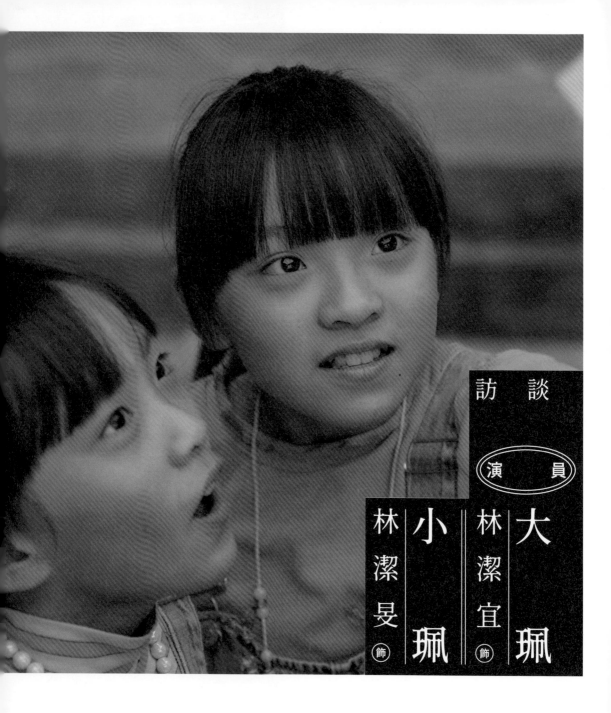

訪談

演員

大珮
林潔宜 飾

小珮
林潔旻 飾

Q 請介紹自己的角色。

大 我覺得大珮是比較內向、不懂表達的人。

小 我覺得小珮比較外向，然後愛出風頭。

Q 你們是怎麼決定誰演大珮、誰演小珮的？

大 因為我們是雙胞胎嘛，姊姊覺得她不太喜歡當姊姊，我就讓她演妹妹；她也說讓我演姊姊，因為我也比較喜歡當姊姊。

小 這次演戲我當了妹妹，我覺得當妹妹好棒！

Q 你們喜歡演戲嗎？

大 我們都喜歡！覺得好玩。因為可以做平常不會做的事啊，就是可以演一個跟你現實世界的個性不太一樣的人。像我這一次在戲中罵人，就是平常不會做的事。平常我是比

較外向、比較愛笑的，但是我演的是一個比較內向不愛說話的人。

小 真實的我比較內向，戲裡面的角色比較外向，有時候笑起來就是很僵。

Q 你們對哪一場戲印象最深？

大 我最不喜歡「切八段」那場戲。為了要演出生氣的感覺，導演給我很多方式，教我怎麼看起來像非常生氣，然後我選擇打她。但打下去後她有一點難過，我也有一點難過，想說平常明明不會這樣，然後兩個人都哭了。

小 因為我們平常感情很好，不常吵架。第一次吵得那麼凶。

大 嗯，吵很大，吵到用打的。

小 我在這場戲裡有點要裝無辜。因為我要搶她的髮圈，要很用力扯；但我其實很不喜歡跟別人搶東西，所以我又不是真心想要拿走。演完後我忘了有沒有跟她說對不起之類

的，但過程就是很緊張。

還有一場戲，是我們兩人在天橋上要分開在不同的世界，演的時候我也覺得很不可思議。因為我們平常都在一起，上學也同班，要分開會覺得有點奇怪。像是平常在家看電視，我如果看到什麼好笑的，就會轉過去跟她說哪裡好笑，結果有一次轉過去然後看沒人，覺得很尷尬。

大　嗯，對啊。如果我們想要找對方，然後看不到對方的時候，會緊張難過，想要趕快找到對方。

小　像拍戲時有一次，我在車上剛睡起來，玩手機，我看到好笑的想給你看，發現你不在旁邊，想說你去哪裡了，結果才發現你已經下車在休息。

Q　大珮被壞老師打的那場戲，三小男孩說他們都哭了，你對那場戲的印象是什麼？

大　在學校裡跟萬芳阿姨對戲的那一場戲，導演跟我說，去想一些難過的事情，假如你

有一個很喜歡的東西突然不見，再也找不到了，你會怎樣？我聽導演說了之後，就沒講話，然後就哭了。我想到的是陪我十一年的一隻熊。它的臉很可愛，肚子是彩色的，肚子有上一條線連著大象。有時候我摸到自己被子旁邊的線，會以為是熊熊的那條線斷掉了，然後就會哭，想說它怎麼壞掉了。媽媽說它很老，而且髒了，但我還是捨不得把它拿去洗，因為怕它洗一洗線就斷了。

↓ 會覺得老師或藤條很可怕嗎？

大　還好，但因為我沒有被打過。我那時候覺得自己可以繼續演，因為這只是假的，不是真的。雖然還是有些陰影感，但是不要回想就好了。

Q　如果大、小珮要跟魔術師許一個願望的話，她們會許什麼願望？

小　如果第一次他們說要分開，那第二次應該會說永遠都不要再分開了。

● 圖1、2：劇照師／攝

大　「把我的家人全部都變回來吧。」

Ｑ　對於「中華商場」片場，你們最喜歡哪一家店？為什麼？

小　我最喜歡的是世界點心。因為每次一走進去，就可以聞到食物的味道。

大　我喜歡唐先生的西裝店。因為外面看起來比較精緻、豪華一點。

Ｑ　拍完這部戲之後，會覺得自己和之前有什麼地方不一樣嗎？

小　我學會表達，因為以前在上課的時候我不敢舉手，可是現在都會舉手、跟老師講話。

大　我變得比較有耐性。我以前寫功課時都覺得很多所以不太想寫，但因為演戲就要學會等待，所以現在我比較有耐心慢慢地寫功課。🔸

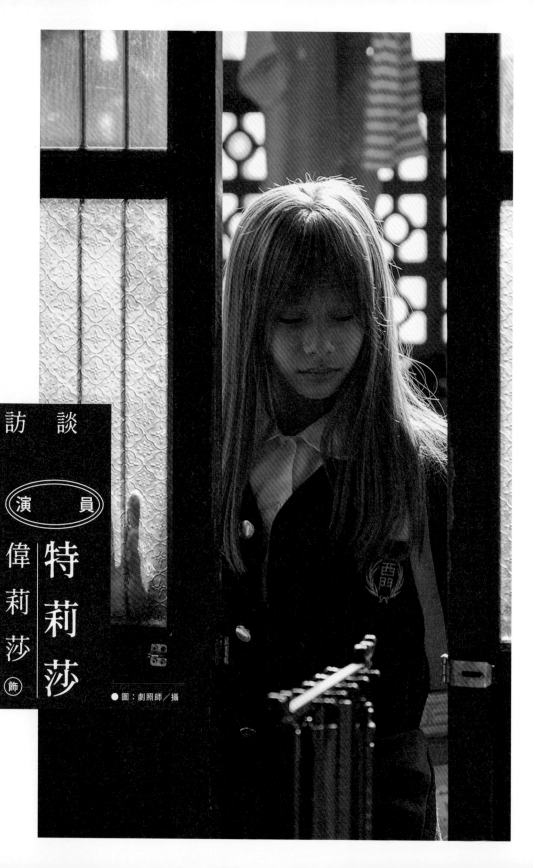

訪談

⟨演員⟩

偉莉莎 飾　特莉莎

● 圖：劇照師／攝

Q 請用三個詞簡單介紹你所飾演的特莉莎。

神祕、憂鬱、鬱悶。特莉莎因為家庭的關係，變得不是很想跟人交流，所以有一點邊緣人的感覺。

↓ 那是誰打破了她這個邊緣人的個性？

小不點。算是她的朋友吧，小不點相信特莉莎，相信她說的事情，讓特莉莎覺得很開心。

↓ 最後特莉莎跟小不點怎麼了？不是約定好要一起離開？

因為小不點還有一個很好的家庭，然後他看起來並不想離開，所以特莉莎就決定讓他留下來，然後自己一個人走。

Q 對於天靈通這個角色，你有什麼樣的感覺？你和演員李明哲對戲時，有什麼印象深刻的嗎？

也是有一點神祕的感覺吧。他在作法的時候，不是會敲敲敲，然後突然大聲吼嗎？有時候太突然，我在旁邊會被嚇到。

Q 我們知道這是你第一次演戲，那你喜歡演戲嗎？

滿喜歡的。

↓ 為什麼？可以說出三個理由嗎？

可以變換不同的人物角色，也可以穿越時空，可以請假。

Q 你有覺得哪一場戲最難演嗎？導演有沒有跟你說什麼，希望你怎麼做？

最難的是和小不點跳舞的那一場。導演就是叫我笑得很開心，然後感覺我們在玩一樣。

↓ 你們那一場戲練習了很多次嗎？大概都做了哪些事？

練習滿多次的。導演先叫我們走過那些路線，然後要做什麼動作，像是要繞幾圈、什麼時候要跌倒之類的。

↓ 能不能講一下你印象深刻的一場戲？

也是跳舞這一場戲。因為我要一直笑，但我就是笑不出來，所以笑得很難過。

↓ 為什麼笑不出來？

不好笑啊。因為你一直演過的東西就是不好笑。

↓ 所以有印象那天演了幾次嗎？

至少有五、六次。

Ⓠ 關於雅喆導演，他給你的感覺是什麼？

他有時候滿好笑、滿幽默。然後就是負責吧，是一個負責的導演。

↓ 為什麼？

他把事情都跟我講得很清楚，要做什麼要幹嘛，讓我知道怎麼做，讓我比較有安全感。

Ⓠ 你第一次到汐止片場，看到很大的中華商場的片場時，心裡的感覺是什麼？

滿酷的吧，因為很多東西都是我沒看過的，都比較久以前的。像是那種小小台的電視機，還有很多舊報紙。

↓ 有沒有你最喜歡的一間店？為什麼？

雜貨店吧。裡面有很多以前的玩具、糖果，我比較沒看過，可以讓我逛很久。像是有一種小本的漫畫書，只有少少幾頁而已，我覺得很奇怪，怎麼會有這種東西在雜貨店裡面賣。

↓ 那特莉莎的家呢？有很多奇奇怪怪的道具，你有什麼印象嗎？

有一條掛在柱子上的，很像頭髮，然後可以從上面握著它，我覺得那滿怪的。

↓ 你有比較喜歡家裡的哪一個角落嗎？

我覺得是樓梯吧。因為我沒有看過那麼斜的樓梯，滿難走的。

Ⓠ 你相信有九十九樓這個地方嗎？

我不相信。但戲裡面的人應該都是相信的。

↓ 那劇裡面的特莉莎覺得九十九樓長什麼樣子？

應該是她的天堂吧，因為她姊姊把她帶去九十九樓，所以她應該很開心，覺得那很棒。

● 圖1、2：劇照師／攝

Q 這次演員們上課、排練、拍戲，花了三個月，經過這段時間，你覺得現在的你有什麼改變嗎？或者說，你有沒有學到什麼先前不會的東西？

有，我學到拍戲是怎麼樣的一件事。我知道了幕後到底是長怎麼樣。

↓ 拍戲對你來說是怎麼樣的一件事？

很酷的一件事。以前完全沒有想過幕後其實是那樣的。不會想到那個攝影機會放在哪裡，或者是演員假裝在吃東西，但根本都沒有在吃。

↓ 現在你知道幕後長什麼樣子，也知道幕後有哪些工作人員了，那之後有沒有最想做的工作？

我在演戲之前沒有想過我想做的事情。現在的話，就是想演戲。🔶

●圖：劇照師／攝

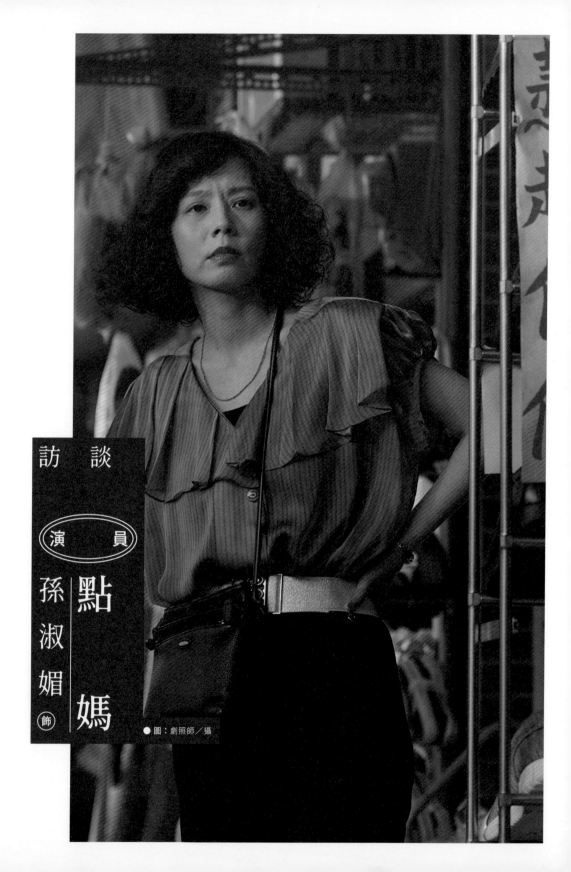

訪談

⬭演員⬭

孫淑媚 飾

點媽

● 圖：劇照師／攝

Q 請簡單介紹點媽是個怎麼樣的人。

點媽是個很基層、本土，很愛小孩的媽媽。在那個傳統的時代，她是滿不傳統的女性。她個性很「khiàng-kha」（能幹），又非常「tshiah」（凶），所以會罵一些三字經到八字經，也許是出自保護自己跟家人的心態，她覺得女人得這樣武裝才能震懾住別人。

Q 點媽跟你本人有什麼相同，或是不同的地方？

完全不同啊！我不太會吵架，一吵我腦袋就暈，會詞窮一直重複講同樣的話；但點媽對吵架是非常的得心應手，還有一套SOP，懂得怎麼吵贏客人。有一場戲是點媽跟客人吵架，試戲時，我已經把所有力氣都釋放出來，導演看了說，OK，等一下正式來就增加五十倍。我當場拿起手

機傳簡訊給經紀人，說「怎麼辦？剛剛已經是我超過一百倍的力氣，等一下導演要我再增加五十倍……」為了演那場戲，我從小到大最氣、最激昂的情緒都在裡面。隔了幾天，我發現我臉上出現瘀青！真的，額頭上的血管爆掉，實在是太激動了。簡直用掉我這一輩子生氣的額度。我不想要那麼生氣，生氣真的很累。

Q 你跟點媽的個性差這麼多，那你做了哪些演員功課，去補強你跟她的差異？

我第二次跟導演見面時，導演說我的眼神有點太溫柔，跟點媽不一樣。因為點媽是比較厲害、堅定的眼神，個性和語調也是。導演也說我講話很小聲很溫柔，所以我去市場觀察阿姨們賣菜的情況，還有她們的眼神，蒐集一些資料。另外，我偶爾也會學我媽媽的口氣，因為我媽媽有點少根筋，這方面跟點媽有一點像。

至於罵髒話這件事，我很多朋友都覺得
我罵起來一定超違和，所以他們就雪片般
寄來一些女生罵髒話罵得很自然的影片給
我看，這些就是我的功課。

Q 你對「中華商場」有什麼印象？
在片場中有特別喜歡的場景嗎？

我是南部小孩，加上它被拆的時候我還
很小，所以沒去過中華商場。但我爸爸媽
媽曾經跟中華商場的店家做過生意，所以
我跟媽媽聊過。但光是聊天還是很難想像
到底是什麼樣子。那天一進到片場時就驚
嘆，「哇」，真的太神奇、太厲害了。我
不曾拍過一部戲是這樣子把場景重現，連
細節都非常仔細地還原了，非常難得。就
好像真的回到那個年代。我印象很深的店
家是唱片行，因為早期的唱片封面不太一

樣，而且唱片行現在幾乎沒有了，所以我
看到唱片行還滿興奮的。

Q 聊聊點媽的家人吧，
她跟兩個兒子、跟點爸的關係如何？

點媽好偏心！對，她真的愛 Nori 比較
多，因為 Nori 太完美了，功課好、長得
好，又孝順又乖巧。但她也不是不愛小不
點，只是她愛小不點的方式比較不一樣。
和點爸的話，他們兩個以前是在那卡西
裡一起工作的同事，我覺得他們的情感可
能在談戀愛的時候是滿轟轟烈烈的。組了
家庭後，來商場創業，點媽變成非常重要
的店員，很懂得招呼客人；點爸或許對這
些事比較無感，他還是有憧憬，有音樂
夢。但做生意這件事確實是可以賺錢養家
的，這是現實。

● 圖：劇照師／攝

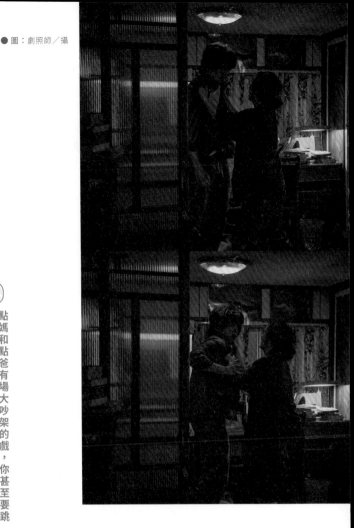

Q 點媽和點爸有場大吵架的戲，你甚至要跳到他身上。能不能聊聊這場戲，拍攝時是怎麼進行的？

大正哥是個滿有想法、非常嚴謹的演員，拍每場戲之前他都會去跟導演聊，聊位置應該怎麼弄，情感要怎麼樣。

像這樣吵架的戲，我覺得它跟其他的戲比較不同，有難度在，因為夫妻吵架不是

吵，而是打，重點還在於怎麼樣表達出他們不同的情緒。他們心裡應該都有點了解孩子大概是什麼樣的性向，但在那個年代發生了這樣的事，所以兩個人是很壓抑地在吵、在打。點爸把孩子東西丟了，想讓點媽清醒過來，但他講了一句話，「你生這個什麼缺角的兒子」，這就刺激到點媽，「你誰都可以罵，就是不可以罵完美的兒子！」

● 圖1：劇照師／攝　● 圖2：公視提供

拍那場戲時每個演員都不怕受傷，不怕給太多情緒，就怕當下有技術面或是自己肢體上無法做到的事。因為我手臂力量不夠加上個子嬌小，一開始失敗好幾次；所以大正哥試著蹲低一點，就上得去了。後來我被摔下來，當然周圍都有防護軟墊，但因為我是整個人直接落地，大家都嚇一跳，擔心我受傷。但是做一個演員，在當下因為很專注，所以完全不會感到任何疼痛；等回去後隔了幾天，才發現有瘀青。那是很奇妙的體驗，在當下你太進入那個狀態和情緒，就會忘記痛覺。

Q 那和兒子們的對手戲或私下互動呢？有什麼事讓你印象比較深刻？

有一場戲是點媽要去找 Nori，在路上遇到十二婆姐。演完那場戲後，我看到孟軒在哭，就問他怎麼了？他說，看到點媽為了找 Nori 這樣，覺得受不了、很難過。

我覺得他的心很柔軟，而且他完全進入了
角色的狀態。

Q 點媽找尋 Nori，到最後看到他在鋼管上跳
舞，你怎麼樣去培養情緒？導演有給你什
麼指令嗎？

Nori 跳鋼管舞的那一幕，對點媽來講是
非常震撼的，看到自己完美的兒子竟然走
上了自己最不想要的方向。有時候，孩子
自己會有很複雜的心情，但媽媽也很難一
下子就理解，她是需要時間的，尤其對不
曾知道跟認知過那個世界的媽媽來說。

演那場戲之前，導演說，最後一個鏡頭
非常難，因為點媽會有很多情緒，有不捨
有生氣，也有驚訝、震驚。導演告訴我，
他希望那個表情是發自內心，不要太多，
不要太誇張，但又要濃厚、有不同的層
次。我覺得好難，沒想到一個指令會有這

「你要自己去消化，這個東西我不能幫你。」

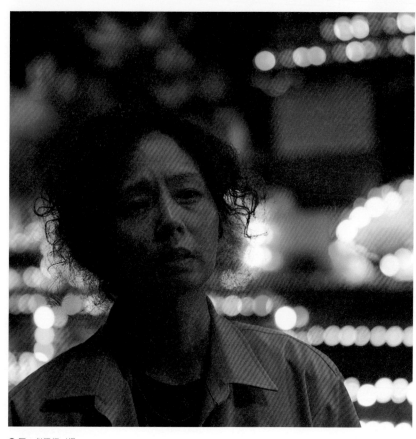

●圖：劇照師／攝

麼複雜的層次。我通常跟導演聊完後，會

先在腦中 run 過一遍，想想自己要怎麼做。

我會不照鏡子，先試表情，感受一下內心

的感覺。因為我覺得心裡想什麼，表情就

會出現什麼，可能沒有那麼明顯，但我相

信觀眾感受得到。後來當我拍完第一個

cut，導演就衝出來說，「你這個可以，我

們再一個。」他希望我做完那個表情後閉

眼睛。我就想像真的看到自己的孩子在台

上，當下真的是從點媽的心情出發。

Q 還有哪一場戲是你比較印象深刻，
覺得真的滿困難，
或者是演完心裡還有感觸的？

每一次導演對我講完戲，我都覺得好困

難啊。但他又給我很多安全感。有場戲是

點媽躺在 Nori 的衣櫥裡，那場沒有對手，

又是在密閉空間裡，我一直想該怎麼樣去

呈現會比較好。導演跟我說，點媽就像是

看到了 Nori 是如何在這個空間裡去想像完成了自己的夢；「這場戲，你以一個媽媽的心情，應該哭還是笑？」導演講戲時聲音有種魔力，他一講話，我就很想哭。那次也是聽他講完後，我就開始掉淚。我照著自己的情緒走，希望是微笑，但不是開心的微笑，而是心酸的笑。就是很心疼兒子、可是又想祝福他的那種心情。

Q 點媽和魔術師也有對手戲，你怎麼理解這個角色？凱勛是個什麼樣的演員？

對點媽一家來說，魔術師是非常虛幻的一個人。或許真有這個人，或許是他們想像出來的人。他像是一個橋梁，要告訴這個家庭或是這個世界，很多事有很多種可能，大家不必排斥，必須了解。凱勛非常專業，我們在對戲時其實不用太多溝通，因為一個眼神一個動作，就知

道彼此在丟東西給對方。我們的對手戲是在天台上魔術師說話刺激點媽，說 Nori 會離家出走，是因為你。導演跟我說，「這應該是你劇本裡最猙獰最生氣的一場戲。」點媽要氣到滿臉漲紅，但罵不出口。我問導演，可以藉助其他動作，譬如拔頭髮，來突顯嗎？但導演說，不要加上其他方式，我只要看你的臉。那時候我壓力好大喔。等到開拍，一聽到魔術師那句話，「砰！」好衝擊，我整個進入那個狀態，我真的講不出話，但非常生氣。當下的情緒完完全全是導演講的那樣。演完後我很想哭，那個情緒就壓在那裡，沒辦法發出來。

Q 拍攝期間，你覺得最痛心、或者最想哭的時候是哪一刻呢？

有好多場戲導演都說，「你不要哭哦，我不要你掉淚哦」。但他越這樣講我越想哭。那是個堆疊跟累積的過程，因為演的時

Q 對你來說，導演是一個怎麼樣的人？

我覺得導演很尊重演員，給演員很多空間。他會引導你，也會告訴你你沒想到的點。然後他會用說故事的方式，讓你進入到情境中。就像我講的，他每一次跟我講故事我都很想哭。我真的很相信雅喆導演，他讓我很有安全感。他就像這部戲的魔術師吧，掌控了所有的情緒，他有能力，也有力量，在魔幻的一瞬間，讓大家能看到奇蹟、驚喜，還有所有的情感。

候雖然是單場戲，但需要有前後情緒的連結。所以有些戲我會先私下哭過，把眼淚擦掉，然後再繼續。譬如孩子不見了，媽媽可能會難過得偷哭，整個人變得憔悴，可是這些不會演出來。所以在演接下來的戲時，為了連結這樣的狀態，我會不讓別人發現、先偷哭一下，把眼睛、心理、表情，整個身心靈的狀態都進入到角色中。

Q 你跟點點媽這個角色相處這麼久，如果要送一句話給她，你會想說什麼？

我想跟點點媽說聲「辛苦了」。因為她要維持一個家庭，我覺得她撐起了這個家，算是這個家的支柱；但是她又遇到孩子有這樣的轉變，她必須要調適、學著接受。她在這樣的狀態裡有一度是迷失自己的，我覺得她的心情會很複雜，然後很多不捨吧。所以我覺得她很辛苦。

Q 最後，如果點媽可以傳達一句話給 Nori，點媽會想跟他說什麼？

「給媽媽一個機會了解你的世界，給媽媽一點時間。然後，媽媽很想你。」🔶

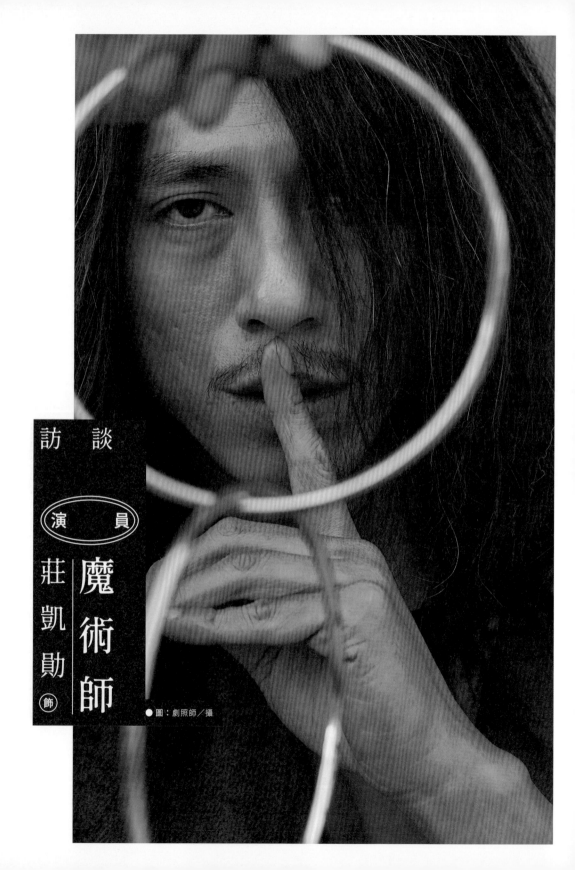

訪談

演員

莊凱勛 飾

魔術師

● 圖：劇照師／攝

Q 這次片場還原了一部分的中華商場，有沒有什麼店鋪、物件，是你很有印象的？

一般拍片只會蓋出畫面中會拍到的布景，換個角度就會穿幫。但這次劇組把整個宇宙都給了我們，蓋出的商場每一個角落都很有味道，真的是每走一步都驚豔。頭哥好厲害！在片場裡我很喜歡看各種細節，水痕、馬賽克磚、電話管線、牆上貼上去又被撕掉的紙條，斑駁的天花板，都有歷史和生活的痕跡在上面。還有樓梯間的花磚，陽光照進來會折射在地上呈現出光影的改變。這些小細節很迷人。

Q 為了詮釋「魔術師」這個角色，這次做了什麼樣的演員功課？

這個角色是我從影以來很特別的一個角色，因為他完全沒有脈絡可循，沒有生命軸線，或者說，沒有一個被觀望的故事。

他在每個人心裡的想像、樣貌是很不一樣的。他是一個人嗎？還是一個精神？一段記憶、還是一種時間？是神？還是魔？其實每個人在看原著，在看這齣戲的時候，都會有不同的解讀。所以我反而得讓自己跳脫以往做角色功課的方式，變成要不斷開啟自己的想像力，來完成這個角色。

Q 你跟導演怎麼討論這個角色？有什麼設定嗎？在詮釋方法上，做了哪些調整？

關於這個角色的設定，一開始是處於搖擺的狀態。前期開會時，劇組同仁中有人覺得他是仙人，有人覺得他是死神，也有人覺得他本身代表時間，甚至是未知的力量，是高於人類文明的存在。

總之他似乎是有神力的。小朋友看得到他那些光彩奪目的魔術；可是在大人眼裡，他似乎就只是個遊民。

後來有一天，導演傳了一篇文章給我，

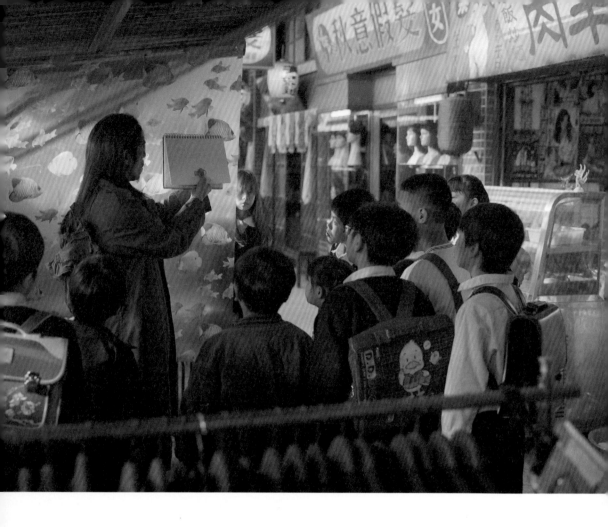

主題是「男相菩薩」，他沒說為什麼，但我看完就懂了。其實，魔術師他就是一個菩薩。菩薩會顯眾生相，他會救苦救難，但他也有修羅相，也會顯出凶惡的一面。魔術師也是，他會因應每個人在生命中遇到的不同事件給予指引，他幫你開一扇窗，但他不會告訴你要往哪邊去。所以我們覺得他像一個千手千眼的菩薩。基本上他是慈悲的，但他會在某些時刻露出修羅的樣子，但都有他的目的。他可能是要讓你受難，然後懂得珍惜眼前；他也可能是要告訴你，人生從來沒有「後悔」這件事，你必須為你的選擇做負責。總之看到那篇文章後，我們就確定了，魔術師是一個會露出眾生相的菩薩。起碼對我作為演員來說，有個依據可以來詮釋這個角色。

所以，我們也設定了魔術師的造型有不同階段，他的外在樣貌會跟著每一集故事的發展，跟著小孩子、年輕人所遭遇的事情，而微妙地有所改變。

● 圖：公視提供

Q 有沒有什麼表演狀態，跟以前比較不一樣，或是你覺得比較有挑戰性的部份？

往常都是莊凱勛進入一個角色，陪著那個角色去經歷每一個未知的明天，因為沒有一個人會知道自己明天將發生什麼事。

但這一次，魔術師必須是全盤皆知、一切了然於心的一個存在。所以我得從一個經歷者，跳出來，變成一個觀察者。但魔術師又不是全然抽離。坦白講，他有一點像小說家，有一點像編劇，有一點像觀眾。

所以在詮釋上，就會和我長期以來的演員習慣不一樣。身為演員，是隨著劇情、角色的喜怒哀樂而波動的，它會體現在你的肌肉、你的情緒裡。但這一次，反而要把情緒藏得很深，不能對周遭角色發生的事情感到快樂或悲傷。必須跳脫出來，不能讓那些情緒的波動，影響到魔術師自身。對我來講，這是這次比較大的挑戰。

因為天橋上的這個魔術師，是整個宇宙的造物者。所以我反而要檢查，觀眾在這場戲裡看到了什麼，那我在這裡能笑嗎？還是哀傷？給出警告？還是冷眼旁觀？這些都有可能。因為沒有對錯，只有精不精彩。他的情感，都要錙銖必較地斟酌。

這是比較困難的地方，你不能按照傳統邏輯來分析這個角色。但我玩得很開心，大概是從影以來最有意思的一個角色。

Q 和導演合作，你有什麼感受？

以前對導演的印象是，他總是在有機會上

● 圖：劇照師／攝

台時，說一些他想說的話，關懷一些社會的議題。跟他合作之後發現，他是一個好溫柔的人，他好疼演員。他會站在表演者的角度出發，去設想在即將開拍的這個當下，你的心理狀態是怎麼樣，會不會有恐懼感，然後他都會很有耐心的，把這些難關克服掉。

他是很溫暖的人，我覺得他有很多想對這個社會說的話。這個作品，如果不是還有話要說的創作者，基本上我覺得沒有辦法更延伸，或是更有熱度。我很喜歡他，因為他是一個非常敏感、敏銳，然後精準的導演，重點是他很疼惜他的創作演員，他非常尊重表演。

Q 這次的對手演員有些是小孩子，你有什麼心得？覺得他們有成長或轉變嗎？

看到這些小孩從很開心、不受控的半獸人狀態，走進拍戲的世界裡，然後被期待變成好操作的樣子，對有些人來說，那是

「變懂事」了，但我會心疼。就技術層面，他們真的是成長了，知道鏡頭在哪裡，聽得懂術語。可是我有時會想，這個年紀的小孩該有的童年生活，應該是怎麼樣。我如果是小學生，走進這世界，不嚇死才怪。所以看著他們願意奉獻出童年時光，我很感謝，也很尊敬。也希望這以後會是他們很珍貴的回憶。

Q 對這次合作的小演員們還有印象嗎？

可能是雅喆選角的眼光，這次的小朋友都有很樸實的感覺。穩定，敏感，真實，不匠氣。我覺得好棒。像是大小珮她們，我完全被圈粉。她們姊妹好像有表演經驗，可是又完全沒有童星那種匠氣的既定印象。她們很有靈性，我只要看著她的眼睛，把情感緩緩地表述給她，她就可以進入狀況。

我作為演員，那麼多年來有一定的技巧和工具可以使用，去 cover 自己內在不足的東西。而這次跟這些小朋友合作，我覺得很榮幸，他們提醒我好多表演的純粹。基本上他們有的就是很真的心，然後把心拿出來給你看。就這點上，我是個受益者。

Q 你比較印象深刻的還有哪場戲呢？

有場戲是魔術師在鐵軌旁邊轉錄音帶，播放陳昇大哥的〈最後一次溫柔〉，讓即將分手的戀人停在那裡。那一場我好喜歡。

觀眾沒看到多撕心裂肺的爭吵，還是多血腥的開槍畫面，它就是透過那一首歌表達，讓魔術師在旁邊的燈光下，慢慢轉錄音帶，只是一個小小的動作，可是那場戲的味道好棒。可能因為我高中也是吉他社的，我也喜歡彈吉他，所以對我來講，它有一種七年級生的情懷在裡頭。

那一場其實在表現上也有挑戰，就是我在現場已經都起雞皮疙瘩了，可是魔術師

還在聽那一首歌，因為魔術師就是戲裡的道具，他是冷冷地看著他們從面前走過。

我心裡頭明明好澎湃，但我不能露餡，因為魔術師是個觀世音，所以我只能很冷靜。等到一喊卡之後，我眼淚就一直流，真的一直流。大家也覺得很好笑，我怎麼哭成這樣。

可能是因為那個歌聲吧？我覺得那一首歌，根本代表了那一代人的青春跟回憶，以及面對情感的方式。

Q 如果要你跟這次的角色說一句話，你會想說什麼？

我會跟他說，「你不要鬧了好不好？」可見我還在紅塵裡。因為我沒有跳脫生死，我還是很主觀地感受著這些悲歡離合。所以看著魔術師在戲裡對人伸出援手，或是帶走誰的生命，我會覺得好無常。你都不知道是明天先來，還是無常先來。

所以我想跟魔術師講的就是，好累啊，真的你不要鬧了。因為我們都希望是 happy ending 嘛，但人生就是不一定。

Q 你覺得有九十九樓嗎？你的九十九樓長什麼樣子？

九十九樓可能是我們超脫了依戀、羈絆、塵緣後，最終精神去到的地方。只有那個地方不會消失。用比較好理解的說法，九十九樓可能是某個極樂世界，或者是一個沒有生老病死，沒有痛苦、恐懼，永遠不會天黑，陽光普照的地方。

對我來說，每一次進劇組，就是進入一個新的九十九樓。因為我可以暫時先放下世俗的羈絆，比方放下我的家庭生活，然後有點自私地進到劇組來。然後在劇組裡，我也不是我自己，我是某個角色。我在進入劇組這個九十九樓的時間內，就是暫時跟莊凱勛的人生請假。

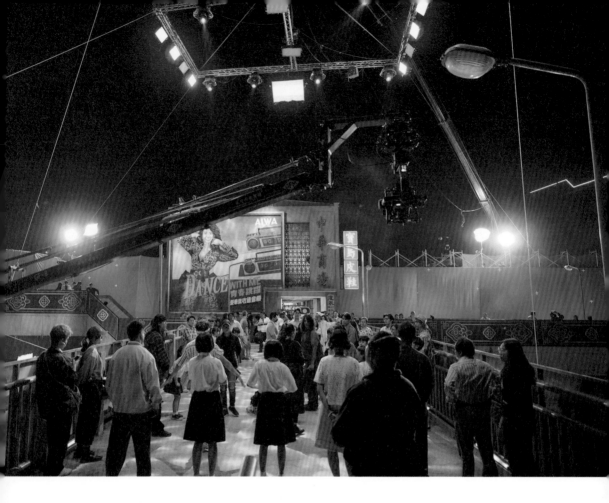

Q
到目前為止，你有過人生中的魔術師嗎？

現階段我的魔術師就是我兒子。他可以很乖，讓你覺得好幸福；然後下一秒他就變撒旦，他挑戰你的耐心，然後就是刺激你的脾氣到斷片為止。

也因為他的到來，讓我看到了很多自己的可能性。他的存在，每天都在幫助我思考我要成為什麼樣的人，我應該要怎麼選擇。什麼才是最重要，什麼是真的，什麼是浮雲？

他一直丟出很多選項給我，所以現階段來說，他是我的魔術師。

Q
最後，請你介紹這部影集是一個怎樣的故事？希望觀眾看完之後，有什麼樣的感受？

對我而言，「眾生相」三個字可以涵括整個戲的核心意義。

一方面，這一個中華商場就像台灣的縮

● 圖1、2：劇照師／攝

影。有各個年齡層、不同的性別，又融合很多族群，有的客家話，有的講國語，也有講閩南語的。希望這部戲能讓觀眾重新感受從前中華商場、老台北的樣貌。

另一方面，戲裡的親情、愛情、意外、分別，也都是我們在生命中會遇到的。每段故事的主人翁，都有他們的後悔跟遺憾，這都是成長的痛。也希望透過這個戲，提醒觀眾，怎麼樣減少遺憾，遠離後悔？我想到後來還是愛吧，就是認真的愛你身邊的人，更珍惜現下自己的生活。◆

PART

五

幻真

亦
亦

視聽特效

專　訪

聲 音 指 導

杜　篤　之
江　宜　真

→　在《天橋上的魔術師》第八集最後，有一段回憶畫面，是小蘭拿著卡帶式收錄音機錄下商場各處的聲音：麵茶的咿咿聲，磨鑰匙的金屬聲，鍋貼蒸騰的水氣，任天堂超級瑪莉的遊戲聲。「你聽得出來，這班火車是要進台北、還是離開台北嗎？」──這一整段，當然要靠聲音團隊造出聽覺的世界，用豐富又寫實的生活聲響，讓阿猴「聽見」中華商場，聽見他和小蘭相遇的地方。

然而戲外的中華商場，已經消失三十年了。小蘭搭造了一座聽覺的鏡像，那個鏡像對應的「真實」，卻早已不在。

而這，還不是整部劇中，聲音團隊面臨最大的挑戰。

● 採訪、撰文：張硯拓　● 圖：汪正翔／攝

為《天橋上的魔術師》設計聲音的，是杜篤之和他的「聲色盒子」團隊。

杜哥本人負責大方向的規畫和指導，資深混音師江宜真則在第一線執行，以及和導演溝通。一如楊雅喆，杜哥是少數擁有商場記憶的幕後成員：從小住東園，去商場逛街，訂做中學制服，工作後去買電子零件——他形容商場是「找聲音」的重要去處，因為有火車「哐哐哐」開過去，平交道一升起就車群「轟～」地穿越，「後棟更是精彩，還有各種廚房、煮食物的聲音」。

那是童年，更是他出道早期的主場。第十集致敬的電影《戀戀風塵》正是杜哥的作品——當我們以為他一定老神在在，卻其實不然：「那時候錄的素材幾乎都找不到了。而且《戀戀風塵》只有 optical（光學）的音質，現在根本不能用。」

回憶只能是回憶，要「聽見」中華商場和當年的老台北，只能全部重來。杜哥甚至訂下最完整的規格：從最高級的杜比全景聲❶到最新的 Ambidio❷ 技術，全套都要。加上這是聲色盒子第一次接下電視影集……杜哥和江宜真，儼然得成為混音台上的魔術師。

● 挑戰電視影集：
「我們每一集都極度認真」

過去只接電影和短片的聲色盒子，這次踏上天橋，包辦收音和混音。「之前一直不敢接電視影集，因為量真的太大，而且這次不只有十集，還是搭景，表示所有聲音都要事後一片一片建構起來。我們每一集都極度認真，宜真忙了半年才製作完

成！」杜哥笑裡藏著驕傲。「還好這次他們搭景很紮實，不會看起來是水泥地，走上去卻有木板的嘰喳聲，幫我們少掉一大半困擾。」

這整趟任務，有賴團隊的配合：錄音混音相互照看，首尾呼應。「現場弟兄錄的對白很乾淨，後製就可以隨意擺放。」例如第七集，點爸點媽吵架，楊大正憤怒的罵聲和收獎盃的塑膠袋聲交雜，氣弱的孫淑媚對白就要單獨收音，才能在後期剪接等等「看得見」的面向，很少會意識到聲音的存在。更不會知道在對白之外，「自入，讓觀眾都聽清楚。

二〇二〇年七月，江宜真率領團隊開始一週一集的聲音剪接大作戰，楊雅喆則是九月加入，進行後續的調整與重新配音、加上 V.O.（旁白）、音效討論⋯⋯

「可能製作溝通時間橫跨兩個多月，導演好像⋯⋯比較親和？」說起楊雅喆，三年前合作過《血觀音》的江宜真覺得這次合作較不緊張，即使導演來工作室常是十

萬火急──早上配音，下午討論，晚上還得去看特效──但十足信賴他們。她也回以百倍的效率：「有時候他去吃便當，或抽根菸回來，我已經把音效補上去了，他就會說：『你是在 magic 嗎！』」（笑）

● 拆解一切、再精密重組

這一切 magic 背後，是紮實的基本功。多數觀眾，比起攝影、演員、美術、剪接等等「看得見」的面向，很少會意識到聲音的存在。更不會知道在對白之外，「自然而然」存在的風聲、車聲、腳步聲，都是混音師事後一層層組裝上去的。聲音在戲劇的暗面，不被鎂光燈照耀，卻是暗示的力量，是牽引的力量。

說起後期作業，杜哥切換到導師口吻：「一般戲劇裡的聲音都不是現場的原況，而是經過精密計算、拆解之後再組合的。比如一場戲三個人講話，錄音師要先拆成很

多個聲道──對白、背景……經過消除雜音，才能在後期混音重組的時候，有focus（焦點），還可以調動位置。」戲劇裡的虛構世界仍是個立體空間，所有聲音元素都該有它的來源方位、遠近距離，而調配這些位置，就是混音師的工作。

江宜真繼續說：「不管是全景聲還是Ambidio，這次特別著重surround（環繞）的效果，我們就可以放東西在外圍聲道，讓音場更豐富。比如配角出到鏡外，他的腳步聲也會跟著pan（移動）到環繞聲道，只留下主角在中間，不互相干擾。樂器配樂也會被我們放在天空聲道和環繞喇叭，讓整個音域更廣。」說起這些無形的調度，她的口氣真的像個魔法師。

「時間也有影響，像第七集點媽等Nori回家吃飯，從接電話、準備晚餐、一直到最後還是沒人，到跟鄰居抱怨，這五個階段從下午一點到晚上十點、十一點，環境音也要符合影像上的時間變化，一段段

跟著改變，好為戲劇層次加分。」

但因應故事主軸，與導演討論後，有時聲音的呈現也須適度收斂。「比如中央樓梯和天台，有比較多小孩的戲，background（背景）就不能太吵。」商場理應要有火車一直經過，「但為了把聽覺空間留給『戲』本身，就要在不同區域做出區隔。」最後中央樓梯只有一點沖馬桶的聲音，或有人在洗澡、洗手，而且放在環繞聲道。「熱鬧都留在天橋，有很多叫賣聲，還有火車過了平交道打開，汽機車開過去『轟』的一聲。對比之下，其他地方就比較安靜，讓觀眾更集中在故事及演員的表演上。」

● 重現年代的聲音：從張艾嘉說起

全劇設定在一九八五到八八年，冬、夏皆有，如何重現那個年代的聲音？「我們前置做了一個月，畢竟沒有人經歷過那個時空，只能去問我們的爸媽，或是杜老師。」杜哥

● 圖1：工作室建置的聲音資料庫，收藏了三十年累積下來、達十一萬筆的素材，儘管全已數位化，杜哥仍習慣在混音台上擺放著好幾本目錄，工作時一想到有什麼素材可用就隨手翻閱，憑著記憶找出，有時更省時快速。（汪正翔／攝）

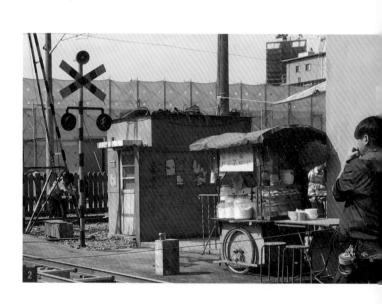

說起平交道的噹噹聲：「一九八五年，張艾嘉的唱片《忙與盲》裡，李宗盛盛用音效描寫一個職業女性的一天，其中〈愛情有什麼道理〉用了一段我錄的中華商場火車過平交道，那個有留下來。」

那時候的噹噹聲不像現在用喇叭放，是真的有人住在上面，有個鈴要敲。「但現在台北市連喇叭都沒有了，因為鐵路全部地下化了。」杜哥說，當年的車聲也跟現在不一樣：「那時候開車比較慢，騎摩托車也不會一直加油，步調比較緩一點，沒那麼急躁。」

都市的演進、生活的改變，都在「雜音」裡留下印記。新世代的江宜真，則從科技去分析：「那時候路邊差不太有改造車，把消音器拔掉那種；我們也避開現在的公車聲，因為以前開關門沒有氣閥聲；機車則是偉士牌，或是舊型的野狼，不是現在引擎很好聽那種。總之科技發達、比較先進的聲音都盡量避免。」

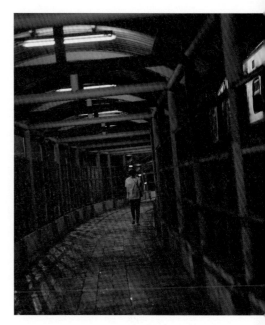

比起機械，一個年代的氣質更來自「生活」。商場處處都是庶民的聲響：「我們（聲色盒子）有很多接近那個年代的素材，可以一層一層疊上去，對白之外有路人聲、叭噗（冰淇淋車）聲，或是賣麵茶（mī-tê）的聲音。」──江宜真說，她這次才知道麵茶有個「咿咿咿」的叫聲，杜哥笑著補充：「麵茶有種特殊的叫法，印象很深刻，我就在錄音室叫給他們聽！」

晚上還有餐車推過，有燒肉粽叫賣，家裡則是清脆的壁虎聲。要怎麼讓小不點以為外面有鬼，不敢出去尿尿？江宜真解密：「我們想像冷風在吹，一吹有鐵片輕輕搖，木片搖曳，可能還有很慢的、載貨不是載客的火車經過，就是一種詭異氣氛，讓他不敢出去，硬要媽媽陪。」

再說回人身上：「聽說那時候真的，可能有講四川話、粵語、客語、台語，各種口音全部參雜，而且據說大家都聽得懂！不一定會講但是聽得懂。」這呼應了全劇多元

的族群文化：「杜老師還說，以前學校廣播會放愛國歌曲，這別說我們了，連導演都不知道！我們就放一首在打掃的時候。」

還有一項元素特別搶「耳」，是江宜真斤斤計較時的電玩聲：「資深電玩迷一定知道當時的聲音。」但考量到版權，為了重現經典成人遊戲《麻雀學園》，團隊央請在日本的前同事越洋連線、錄下其中的少女對白：「她還一直說好害羞，怎麼叫我講這個！」江宜真笑道。

● 用聲音變魔術

有了年代，終於可以如楊雅喆所說，「在寫實裡生出魔幻」了。江宜真還記得，最初只看到前三集初剪，那時已經發現風格落差很大，導演還特別擔心後面某一集，因為疫情影響拍攝，要靠後期聲音來救。「他那時候每天都很焦慮，說怎麼辦怎麼辦，要

我們用聲音變魔術，我還不懂他在說什麼，只知道他說那是最恐怖的『大魔王』。」

楊雅喆說的大魔王，就是第九集特莉莎的金魚泡泡。這部分的音效設計，確實讓江宜真煩惱許久，要如何只用聲音，就做出兩個孩子在泡泡裡的空間感？而且得讓觀眾漸漸、合理地融入故事，又要符合導演想要的效果。「他對泡泡的要求很細膩，從水中深度『三十公尺』、『五十公尺』，到泡泡微微破掉的差異，我們反覆溝通，去改出他要的感覺。」當孩子們「潛入」不同深度的泡泡，兩人內心世界的對話，一路上不同角色和他們的對話，還有背景音的抽離，就有各種比例。「其實泡泡的效果分很多段、很多層次，也要跟音樂做適當的比例調整，所以要拿捏整集泡泡在各段的比重，漸進式地將觀眾帶入戲中。」

有趣的是，導演整個身體力行：「他會晚上洗澡的時候自己玩水，想像劃水波是什麼聲音，馬上叫製片傳一段他在浴室錄

● 圖:江宜真在擬音室內示範怎麼配上人物的腳步聲,要先知道人物的心境並加以揣摩,不是原地踏步,利用前後、左右踩踏,搭配人物心情做出來的聲音表情才會自然。(汪正翔/攝)

的音檔說『你們聽聽看,這個像不像?』或他自己去游泳,跳到水裡面錄,過幾天又傳給我們聽。」最後的逃亡,兩個孩子一邊對話,還有同伴、老師、父親的聲音「穿透」進泡泡中,整個音場不斷變動。「聲音最怕的就是『一樣』,大概只要維持兩三秒,觀眾就會開始覺得單調,必須做一點變化。」最後泡泡做了五個版本,導演才說「OK,過!」

大魔王之外,石獅子也是一大難題。「小說裡的文字形容,石獅子走路是靜悄悄的,但影像上直接呈現的是『石頭』做的獅子,且特效畫面中它走的路徑還很長,不可能讓它沒聲音,會非常尷尬。」她放上石頭的重量感,但又為了凸顯夜裡商場很安靜:「我把石獅子的腳步加上回音,讓你覺得石獅子是自然且真實地存在那個空間中,也相對做出暗示:這個商場的夜晚安靜到連一點回音都聽得到。」

至於小黑人,江宜真試過人聲,楊雅喆

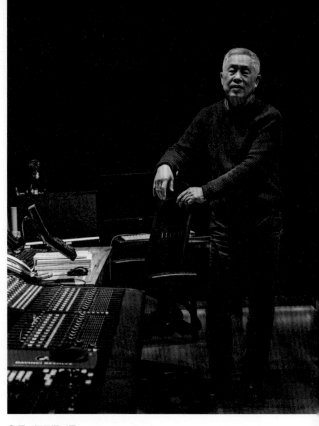

● 圖：汪正翔／攝

則屬意《魔法公主》裡木靈（コダマ）「喀喀喀」的聲音，結果都不適合。「我請組員再去試試看：鐵的摩擦、氣球摩擦、玻璃摩擦……最後是用紙的聲音跟塑膠摩擦相結合，導演聽了也ＯＫ！」她說「擬音」（Foley）的第一課是：常常你畫面上看到的東西，並不會發出你想像中的聲音

——反之亦然，有些道具的聲音是你想都想不到的。「你知道磨橘子皮是什麼聲音嗎？一定不會知道吧！所以各種材質都要去試，盡量玩！」

最後是魔術師，莊凱勛施法時發出的咕嚕聲，是參考蒙古的呼麥（khoomei），「像第一集魔術師在呼嚨人，我們就搞怪一點；第五集魔術師對大小珮施展魔術，是從內心或現場感的音場，進入魔術空間的變化；至於第六集魔術師跟 Nori 在天台上講話，勸他不要放棄夢想，我們就讓魔術師的聲音展現出餘音環繞的效果，有種一直在耳邊告誡他的感覺。」

＊＊＊

回想整趟參與《天橋上的魔術師》，江宜真覺得好玩又刺激。「要說玩的話，其實我們每一集都在玩。最怕導演來跟我們說：除了第九集，其他集應該沒什麼吧？

●圖：汪正翔／攝

我們會說：沒有，每一集都有什麼，其實每一集都有它困難的地方。」正是因為這些困難，團隊有了共同的記憶。參與這部戲的所有人，都在建造時光機的一部分，如今他們不只夢見一九八六年前後的台北，也不會忘記二〇二〇年，一起變魔術的時光。

一般來說，混音師不用在拍攝期間去現場，但這次復刻的中華商場聲色盒子很近，杜哥就要所有後期人員都找一天去跟錄音，「我要他們去幫忙拿 mic、收拾、寫報表都行，了解同事怎麼工作，會碰到什麼問題；我也很鼓勵現場錄音師來看後期怎麼對待他們錄的聲音。」

江宜真還記得，她去朝聖那天是二〇一九年聖誕節，導演當天還戴著聖誕帽在現場穿梭。除了壯觀，也有助於想像劇的模樣。那顆奇幻種籽埋在心底半年，到了後期工作終於發芽，如今再以各種日與夜、生活與幻夢的聲音頻率，和觀眾相會。當大家站在天橋上，別忘了注意「聽」他們的魔法。🜚

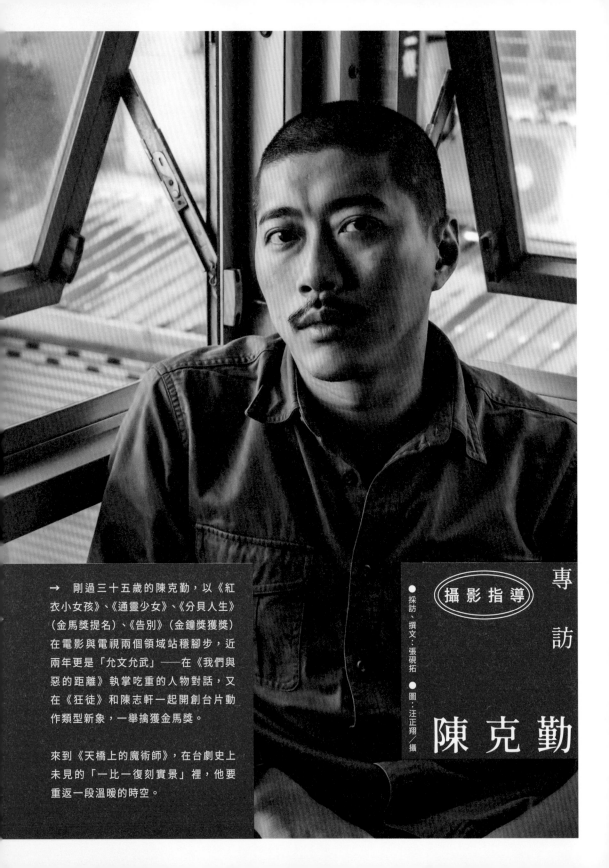

● 採訪、撰文：張硯拓
● 圖：汪正翔／攝

專訪

攝影指導

陳克勤

→ 　剛過三十五歲的陳克勤，以《紅衣小女孩》、《通靈少女》、《分貝人生》（金馬獎提名）、《告別》（金鐘獎獲獎）在電影與電視兩個領域站穩腳步，近兩年更是「允文允武」──在《我們與惡的距離》執掌吃重的人物對話，又在《狂徒》和陳志軒一起開創台片動作類型新象，一舉擒獲金馬獎。

來到《天橋上的魔術師》，在台劇史上未見的「一比一復刻實景」裡，他要重返一段溫暖的時空。

陳

克勤是個熱愛計畫的人。但《天橋上的魔術師》是他第一次在台劇開

觀眾「怎麼看」故事，要「看向哪裡」。

「《天橋上的魔術師》的主角是這座商場裡的眾生相。」執掌鏡頭的陳克勤如此定調。在吳明益的原著裡，各單篇的主角不一定認識彼此，卻共享一個特殊時空的記憶。來到影集版，整座復刻商場是又一個特殊時空，劇組要在這個時光膠囊裡，把有限的時間跟資源發揮到最大，用十集篇幅讓觀眾看見另一片「眾生相」。

這在陳克勤身上化作三大任務：如何呈現場景、創造魔幻寫實，以及找到說故事的距離。

拍之前，有充足的時間可以把分鏡圖畫完。整整六個月的前置期，一千六百一十多個分鏡，戲劇曲線（flow）和敘事觀點都盡量事先規畫，加上勘景、跟視效和美術來回討論⋯⋯「大家都說韓劇、美劇拍得多好，但不能只看人家拍多好，要想想看自己的東西怎麼改變。」

改變就從這次開始。從這趟在期間限定的時光機裡，必須看盡一切的任務開始。

陳克勤手上的攝影機，就是故事的眼睛。在美術組搭好的場景裡，演員們根據導演的指揮詮釋角色，而攝影師不只要「看見」那些表演，還要決定光線怎麼灑？色澤與質感為何，事後要怎麼加上特效？

在這一切美學判斷背後，更重要的是決定

● 掌握當年色調 × 精準掌控預算

在汐止的片場裡，王誌成帶領的美術組搭建了五十個店鋪，每一間從賣的商品到

生活痕跡都栩栩如生，而陳克勤得讓觀眾「看見」它們。「為了還原那個年代，除了搭景沒有其他選擇。而這會延伸出技術上的各種優點和缺點：優點是所有東西都可以控制，缺點是所有東西『都必須』自己控制！（笑）」

譬如，光線是第一門學問。為了情節所需的晴天／陰天，每天得花一兩個小時擺好一整排燈才能開拍；為了重現三十年前的夜晚，劇組特地找來老舊燈管，「以前日光燈不像現在都是LED顏色很準，都比較綠綠、髒髒的。」主角們家裡的夜晚就有了時代的色偏。譬如，商場每間店外都有遮陽棚，透過棚布顏色的選擇和材質透光，「我可以改變陽光的質感，比如偏藍一點，敘事上要講某些情緒就會有幫助。」

最讓他頭痛的，則是天台上的戲。因為背景要倚賴合成，拍攝當下得去「想像」那後面是什麼，比如國際牌的霓虹燈會多高？紅光怎麼打過來？怎麼樣輪流閃動？

即使是旗艦大戲，預算也不是無窮疊加上去。相對耗成本的特效、後製的鏡頭數量，攝影師得放在心上。「有些場景比如天台跟天橋，就一定要靠後期，那在室內跟走廊就透過演員跟攝影機調度，減少拍到窗外（中華路背景）的鏡頭，而且不太能用手持攝影，要把預算留給一定得做的場次。」

克服種種技術和限制後，第二門學問是：要決定顏色的呈現。

「我記得小時候，台北的顏色比較深，很多深藍色、深紅色招牌，都比較紮實，現在則是比較鮮豔、亮麗。」由此出發，陳克勤跟調光師花了不少時間尋找顏色的氣味，「雅喆導演並不喜歡某些時代片直接加一層黃黃的、懷舊的質感，剛好我也不喜歡。」最後他們找到的解方是：直接調整亮度與彩度的分布。

「現在的數位技術會讓黑很紮實，那個紮實會讓所有東西看起來都變成新的。但

● 圖：劇照師／攝

是以前底片的感光沒那麼好，所以黑中會帶一點灰。」

他們的「懷舊方程式」說來簡單：把最暗部的黑色拉上來，變成一點點灰，再把整個亮度下壓，然後拿掉一點飽和度──

「但是呀，你知道嗎，我們對過去的印象，就算真的生活過，很多時候還是模糊的。所以你對過去時代的回憶通常來自影像，來自照片或是電視、電影。記憶其實是會被自己騙的。」

最後這句補充，洩露了「重現歷史」本身，仍然是一種創作。

● 畢竟那是一段、像夢一樣的記憶

從原作到劇集，《天橋上的魔術師》是台灣文學／戲劇一次「魔幻寫實」的嘗試。這當中的魔幻，當然許多要靠特效，但是在拍攝現場，陳克勤與整個劇組靠著「手工」變出的魔術創意，一點也不輸電腦。

例如第一集結尾，「斑馬現身」的重頭戲，為了製造「九十九樓電梯按鈕」的光澤，他們選用夜店常見的黑燈管讓廁所牆上、門口上的立可白塗鴉閃現螢光色；第二集天橋上的群舞，也打上迪斯可舞廳一般的超現實燈光；第七集點媽到廟口找兒子，更是用上投影機光線，製造出彷彿地獄、或「另一個世界」的奇想。

拍下這一幕幕靈光，靠的不是創意乍現，而是萬全的準備。「這些都是在畫分鏡與構圖的階段，就設想周全了，而且一定要測試過。否則到了現場才有的 idea，根本沒有辦法臨時生出那些設備。」

當點媽在 Nori 的衣櫃裡，看見兒子內心的櫻花雨，那是真實的櫻花瓣與投影光線結合耀光；當小不點跟特莉莎在天台上說話，為了呼應那集的金魚元素，孩子們臉上漾著一層不合理的、根本不該出現的水波光；第十集最後，當小不點與大家告別，鏡頭前還有一層模糊的人像在閃動。

陳克勤多年前讀過原著，他最好奇的情節是「石獅子遊商場」，那是無人知曉的孤獨夜晚。來到劇中，楊雅喆希望這場戲能有「魔幻感」，但究竟如何呈現？「其實想了很久。曾經想過很過分的飛簷走壁，或商場轉過來、《奇異博士》的效果，但又不是這本書的味道。後來就回到『眾生相』的概念——我們讓商場裡店都開著，可是沒有任何人，透過鏡頭可以看到每間賣的東西都不一樣，有不同的生活。」

此外還有阿蓋的駕駛艙：「我們想到八、九〇年代很流行日本機器人卡通，這裡他其實是在夢遊，所以駕駛艙裡的科技感都是小孩想像中的科技，而不是真的東西。」

● 目光退後一點、往新電影靠近一點點

在吳明益的原作裡，各篇的主角是一個個中年後的目光，在回憶商場裡的童年生

活，是懷舊又唏噓、感嘆的。到了影集版，敘事被改成這些孩子們——不論是小學生，或他們的哥哥姊姊——「現在進行式」的生活。而我們這些「未來」的觀眾，又是用一種回望的眼神，在看這部戲。那麼陳克勤的鏡頭，又是以什麼觀點和距離，在看這個故事呢？

他沉吟了一會兒，一層一層回答：「其實，每個觀眾因為生命經驗不同，可能得到不一樣的東西。如果是年輕人，沒有商場的記憶，就會經歷那個時空，為他們感動，得到他們的感受；但如果是經歷過的觀眾，應該會有更多自己小時候、年輕時候的代入感；就我自己而言，攝影機的觀點一定是『當下』的，是在那個年代、拍那時候的故事。」

時空座標落定了，再來談人物觀點。比起電影，影集的優勢是篇幅夠長，觀眾的注意力可以在不同角色間流動，關注他們的生命課題。然而，比起小說是九個人物

獨立、主題也都不同的單元故事，戲劇還是需要某種連貫性。「我們的主角大約每兩集就會換人，但上一個主角還是會在，觀眾持續認識他們，就更容易融入。」劇本也巧妙安排：譬如第三集的主角是阿派，到了第二集後半他的鏡頭就漸漸增加，讓觀眾的心思不知不覺被帶過去。觀點的流轉、遞移，像是華爾滋。

有了時空跟觀點，最後落實在現場的是：攝影機怎麼擺？陳克勤最喜歡的場景是鑰匙店（阿蓋家）閣樓，這一家有兩個男孩，美術組放了一座雙層床舖，「中華商場的天花板很矮，睡上舖的小朋友只能坐不能站，站著就頂到頭，日光燈就會在眼前，那種壓迫、侷促的感受，就是那時代會有的記憶。」

那是越被框限、越是萌發的生命力。

「所以搭景當時，頭哥問我要不要做大一點，讓攝影機比較好擺？但我覺得如果把它做大就失去侷促感，失去那個時代的感

● 圖1：汪正翔／攝　● 圖2—4：劇照師／攝

覺了。」陳克勤用攝影機運轉的自由度，換來每一個店家的縱深：「雖然空間窄窄的，但是鏡頭從外面看進去，層次變得很豐富。」

在這些縱深裡穿梭的，則是被陳克勤戲稱「惡魔」——他馬上補充說「開玩笑的！」——的小孩演員。《天橋上的魔術師》影集多數的劇情，是跟著小朋友的觀點走，而拍攝童星原本就要「保持距離」，給他們自在的空間。加上實景本身的限制，在拍片當下，雙機攝影幾乎都有一機得擺外面，另一機才能在裡面。

不過，這限制剛好契合陳克勤的另一項私心：「其實八、九〇年代是台灣新電影的時期，我一直覺得要拍那時候的故事，而且偏向寫實的戲，敘事上就想往新電影靠近一點點（讀作「一顛顛」），讓鏡頭有些距離，不像現在的戲那麼近，那麼drama。」

● 圖：陳克勤工作時習慣為每一場戲作筆記，《天橋》影集的筆記就有好幾本。（汪正翔／攝）

● 好食材，不需加油添醋

這樣帶一點距離，又沒有完全退到遠處的眼光，是陳克勤心目中「更靠近原作」的氣質。他曾經這樣形容吳明益的文字：

「很像天上浮雲在飄，你看得到但是抓不到，只能去感覺。」小說是「輕」的，很多場景是寫氛圍，來到影集，當然要比較落實在敘事上。「不過，因為場景已經在那裡了，人的表演也已經完備，所以鏡頭不用太用力。」

陳克勤想了一下，闡述他的藝術哲學：

「就像做一道料理，煎一塊牛排，食材已經好吃的時候，就不需要灑胡椒、加醬。當然如果食材不好就作成鐵板牛柳，蔥啊蒜啊加下去，讓香味出來，但如果把很好的牛肉拿來做鐵板牛柳，那就浪費了。」

從攝影師的角度，原料（故事／表演／場景）不夠好的時候才需要攝影加油添醋，或是碰到像動作片、恐怖片等等類型，鏡

頭語言要非常有力，「但是這部片──包括小說──的味道都不是那樣子。」有了絕佳的食材，自帶甘甜風味，攝影的一切本領終究是退回到求「真」，求「情」。

「欸，我真的是少女（笑）。」回想整個拍攝過程，陳克勤笑說自己有一顆少女心，一再被現場的戲弄哭。「拍雙胞胎互相道別的時候覺得『好難過喔！』小不點最後對鏡頭說『はくらい』（hakurai，舶來品）那天也是，還有阿猴追著小蘭……。因為我都在現場看 monitor（監視器），當氛圍跟表演到的時候，如果我的感受進去了，那東西就會打動人。我知道如果連我都感動了，觀眾一定會被感動。」

整部《天橋上的魔術師》拍攝計畫，對陳克勤而言是一趟漫長的旅程──在採訪當下他已經加入團隊一年半了，最後的調

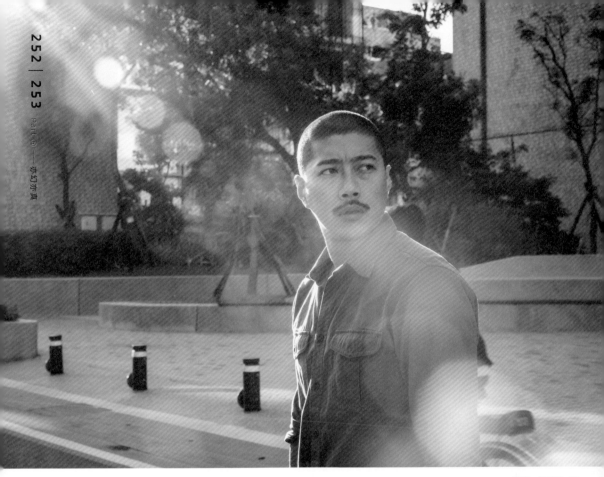

●圖：汪正翔／攝

光工作還在進行。但一如文初所說，這是他第一次可以好好設計、發想、深思一部劇的每一場戲。

「其實計畫跟現場有某種曖昧的關係：事前計畫再多，到現場不要被它們綁死，就放旁邊，去看現場的演員、環境、調度，再去改計畫，不要想讓那些人來服務你的計畫。」

回望這次經驗，陳克勤以準備萬全、再適時放開自我的創作觀，為它作結：「你在想的時候都是自己想，可是去到現場，每個人都有自己的靈魂，每個演員也有覺得那是他們的角色該做的事。這麼多人在想一個東西，絕對比你一個人在想全部的事情，更有生命力。」

原來鏡頭所拍下的，也是三十多年後，《天橋上的魔術師》劇組的眾生相。🦋

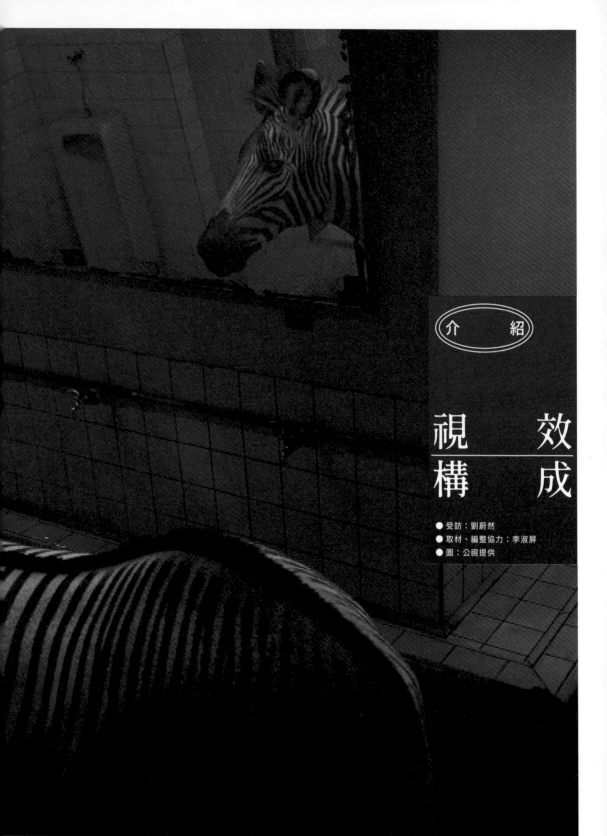

視　　效
構　　成

● 受訪：劉蔚然
● 取材、編整協力：李淑屏
● 圖：公視提供

● 幻象的孵育

造 夢的開端是這樣的：導演楊雅喆在做電影《血觀音》時跟製片劉蔚然提到，他看了吳明益的《天橋上的魔術師》小說，很喜歡，希望有機會能拍這個故事。劉蔚然當時已經知道公視買下原著的改編權，就告訴他沒希望了。但在二〇一八年的農曆春節前，轉機出現了。公視公告徵求《天橋》影集的製作團隊。劉蔚然立刻打電話問楊雅喆：你還有興趣嗎？

「當然，要要要，我要做。」

經歷數個月的備案、提案、評審，最後原子映象收到得標通知。這意味著，他們必須重現曾真實矗立於西門町的中華商場，乃至八〇年代商場的周遭街景；原著書封上的斑馬也得邁開步伐，從商場公廁走出，為觀眾帶來超現實的魔幻瞬間。於是，劉蔚然扛起了影集總製作人兼視效總舵手的魔鬼任務，組成台韓跨國視效團隊──包含韓國的 4th Creative Party、M83，以及台灣的賞霖創藝、台北影業和轅年，以總計超過一千一百顆視效鏡頭，構築出影集的基調：「寫實‧魔幻」。

提及「視效」，觀眾的既定印象或許是創造奇幻的想像世界；不過，如今許多影視作品更常藉由視效來輔助畫面完成度、解決執行面上的困難，讓場景得以「無中生有」。具體談回《天橋》影集的視效作業，主要分為概念截然不同的兩大類：環

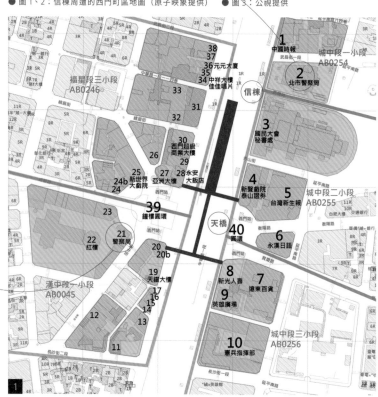

● 圖1、2：信棟周遭的西門町區地圖（原子映象提供）　● 圖3：公視提供

境合成與生物特效。環境合成的視效，不僅要還原八連棟的中華商場，更含括周邊大西門町區，工程浩大艱難。而生物特效的需求，則源自原著裡記憶度高的亮點：斑馬、小黑人、石獅子等，這些「角色」帶有魔幻感和奇異魅力，但同時必須讓人相信它們是真實的存在。

那麼，視效團隊從何時進場？「以前大家會認為視效是片子殺青、拍攝結束後才開始；現在是從前期籌備，美術跟視效就要連動，一同創造出所有的畫面。」劉蔚然說。一切仍從中華商場這座舞台出發，劉蔚然帶著美術和視效，依劇情安排和最終完成畫面，一次次拆解精算：要分配多少比例實搭景？多少比例做視效？關鍵是哪一種配置的預算CP值最高。

這個方程式，解出《天橋》在汐止片場實際搭景的規模——近三分之二棟的中華商場第五棟「信棟」，以及串連起信、義兩棟的天橋。除了這實景舞台，此外便是

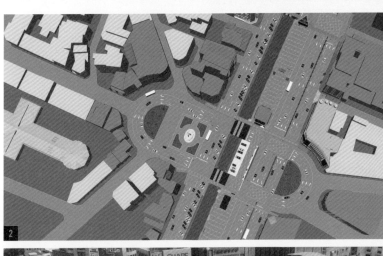

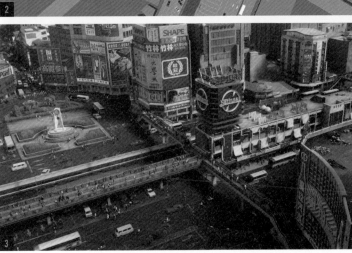

視效的幻象世界：要重構出整棟商場的立體外觀，並填滿以此為核心、上下左右三百六十度向外輻射的一切景觀。

● **看見的不只是中華商場**

　　浩大工程由此展開：第一步，攤開影集中的最大畫布，描繪出一張想讓觀眾看見的八〇年代西門町地圖。以影集中小不點和魔術師相遇之處——鄰近圓環的信、義棟連接天橋為中心點，輻射出的視覺地圖，包括從北到南的八連棟中華商場、由東到西的街廓建物與馬路鐵道。

　　力求考究的劇組，自二〇一八年起在公視協助下，想方設法取得當年的圖址，以及周邊建築的建物圖等相關資料，最終做出了周遭的四十棟建築。把汐止片場中的實際搭景規模安在這張圖上後，就能清楚知道，視效需要延伸和創造的戲劇世界，範圍有多大。

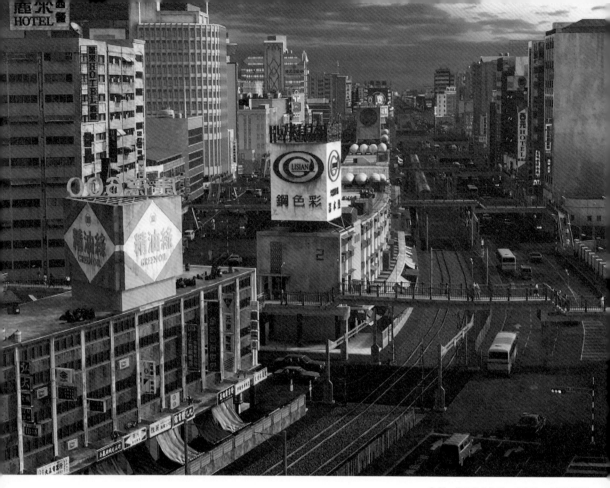

● 圖：第八集中的日、夜空景。（公視提供）

接下來，周遭建物在多方協作下，開始在畫面上慢慢成形：

① 先由洪大為建築師事務所在電腦設計圖上蓋出四十棟建物的初模；

② 美術組針對初模，進行細部設定的調整；

③ 交給視效團隊拆解，將每棟建物做成視效可用的初步規格；

④ 返回給美術跟導演做戲劇執行上的確認；

⑤ 等每棟建物都確定了，最後將這套資產共享給所有製作視效鏡頭的合作公司。

每家視效公司各有分配主責的集數，他們都會拿到同一套地圖上的建物資產，再各自製作出該集鏡頭上所需的背景合成。

如此一來，既可將一千多顆特效鏡頭的製作壓力交由個別單位分擔；又能確保源頭素材的統一性。

● **細膩紮實的全景**

這項鉅細彌遺、繁瑣浩大的基礎工程，

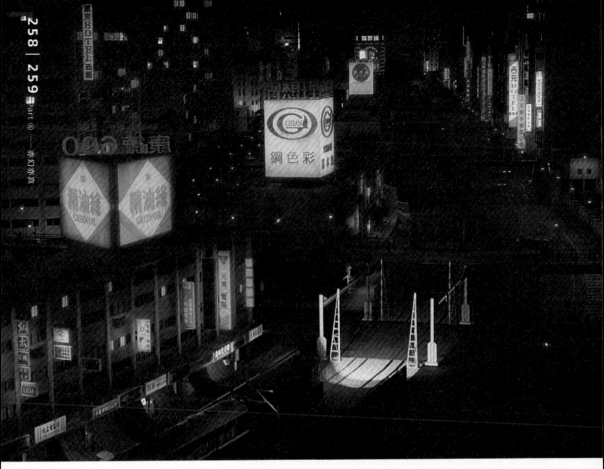

大多時候散在各顆鏡頭的環境合成中，自然無痕。而在全景視效（Full CG）鏡頭中，仍可一窺究竟。

在劇本裡，Full CG 鏡頭可能僅是八個字：「中華商場白天空景」，但這些「空景」仍有角度、朝向、日夜跟氛圍的不同。

而且，除了建物，還需大量放入其他「資產」。劉蔚然給了一個很容易理解的比喻：「不妨這樣想像吧，視效團隊有好多樂高玩具，主要是拼建築，但也有好多小配件，像是一輛輛公車、摩托車、自行車、還有一個個行人，這些都拼上去，才能打造出一個完整的場景。」

不僅如此，「沒有一顆鏡頭與光無關，視效最難的，就是光。」光線是最後畫面呈現自然與否的關鍵，同時還承載了呈現導演美學的任務。短短幾秒鐘的空景，容納了巨大的視效工程量。

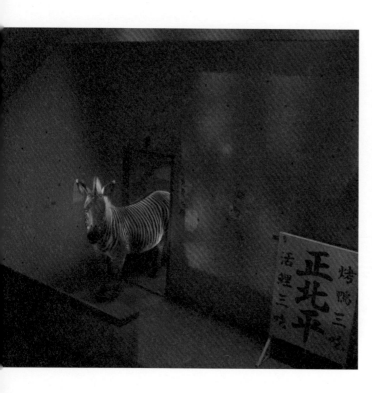

● 斑馬出場

斑馬,是原著封面的招牌,也是影集中率先現身的生物視效角色。

從二〇一九年六月起,視效團隊便開始透過大量的概念圖、參考圖,和導演展開討論。斑馬的出現是全身還是局部?在哪裡出現?高矮胖瘦,品種條紋,甚至是鬃毛的疏密,各個環節都不輕忽。

歷經一年多的來回討論後,導演想呈現在畫面上的那隻斑馬終於誕生:是斑馬種類中體型最大、條紋最密集的「細紋斑馬」。身上的毛平一點、刺一點,整體樣貌力求真實;而它的特殊性,是身上流轉耀動的彩虹炫光。

● 小黑人動起來了

小黑人這個角色,對孩童們而言充滿了魔幻魅力。而導演希望,小黑人要像是活

● 圖 1—4：公視提供

生生的存在，不帶卡通感。

一開始導演、美術和視效三方開會時，針對小黑人的造型，視效做了動態呈現上的評估：若只是一張紙片，側面看來就成了單薄平面，動態恐怕不夠鮮活。

而且，也建議需設置幾個節點，才好做出導演想要的動作表情。最終，美術利用摺紙方式打造出小黑人的造型，強化了它的立體感。

小黑人得「演出」開心、俏皮、挑釁、誘惑等情緒和狀態，但這一切全靠肢體語言呈現。視效希望有人能先做出動作，錄下來做為參考，好讓小黑人照著「演」一遍。

本來導演考慮讓小不點來演，因為小黑人的四肢比例與小孩接近，但這樣得再指導演員去演出動作，仍是隔了一層。最後，導演決定：乾脆自己來演吧。於是，導演雙手各拿了一把扇子，模擬小黑人扇形的手，親自為小黑人「示範」了怎麼演戲。

● 石獅子的漫步姿態

和小黑人一樣，導演不希望石獅子的演出顯得卡通化。但石獅子到底該怎麼動？試了好幾種方式，終究覺得它不應該像貓那樣柔軟靈活，畢竟就材質上來說它仍是塊石頭。

最後，導演從廣東醒獅的表演方式得到了靈感，找到了合宜的活動方式：強調頭部動作來做演出。

石獅子深夜漫遊商場的畫面，就視效而言，除了賦予動態之外，還有一個不能輕

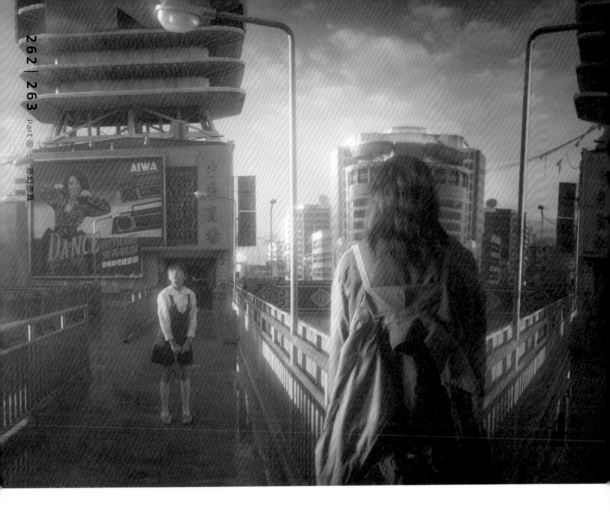

存在與消失，是一體兩面

忽的基礎工作：必須留意石獅子身上的光影是否和背景的光相融合。雖然這項工作很基礎，不過一旦少做，就會影響到最終畫面的真實感與可信度。

其一是魔術師為雙胞胎所施展的魔術。原著裡已提及這個情節：「變不見又變回來，但仍在同一空間裡。」

對於這樣的描述，導演一直希望能做出「兩個世界」的直觀畫面，呈現強烈的視覺印象。從前期規畫拍攝方案起，就持續討論著最終畫面所呈現的各種可能性。最後，決定以左右對應的鏡像世界呈現，讓天橋一分為二，色調上則一暖一冷，讓存在與消失的二元性並存。

除了環境合成、生物視效兩大類，影集中還有幾處魔幻畫面，是為了劇情與人物情緒而鋪展開來。

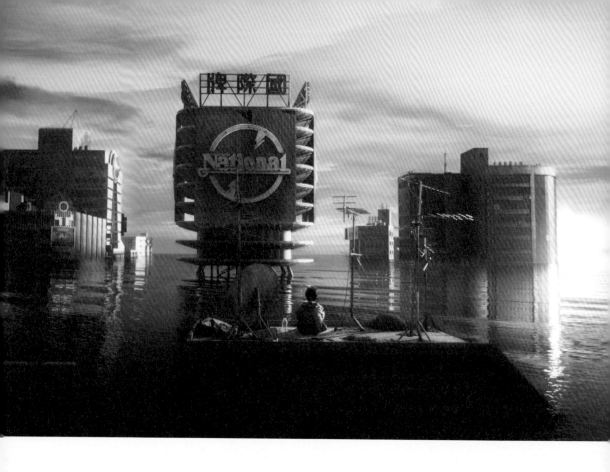

● 大海中的天台孤島

第九集最末的畫面，令人留戀不捨，充滿餘韻。

這是原著裡未見的魔幻時刻，源自導演對於角色的溫柔：希望透過畫面呈現出小不點當時的心境。沒去海邊的人留在天台上，黃昏時分，眼前的整座城市成了汪洋。

視效團隊出了各種參考和氛圍圖與導演討論，在確認了最終畫面是什麼概念、應如何呈現、有哪些期望的效果後，才進行片場的實際拍攝，視效團隊也同時在現場取材，最後才做出畫面的合成。

● 走入電影世界

要怎麼讓一個真實的小孩走入銀幕內，現身在過往拍攝的電影裡，又不令人感到違和？

為了打造影集中情節所需的幻象，劇組

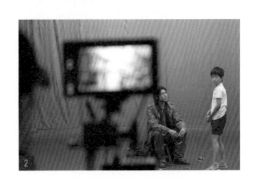

● 圖1、2：公視提供 ● 圖3：劇照師／攝

與一間專門做虛擬攝影棚的公司合作，借重他們模擬矩陣光源的技術。

做法大致如此：先就《戀戀風塵》那幕畫面中找出要合成的背景位置，並透過矩陣光源的技術，模擬出原本電影中的燈光設置與攝影機參數，然後將得到的參數設定回需要拍攝的每顆鏡頭裡，這樣一來，拍攝時就能較接近原本畫面中的光源。

實際拍攝時，虛擬攝影棚則以小規模的方式搭建，僅大概架設出需要拍攝的空間，棚裡只有演員、機車等物件，因為現場就可看到合成起來的畫面，所以這些物件可以直接擺在最終預計完成的正確位置上。之後，再將完成的鏡頭與原本電影進行細緻的合成，以求完美地融合在一起。

由此可知，視效絕不僅關乎不曾存在於真實世界的場景。有時觀眾未必感覺得到視效的存在，但那些自然無痕的畫面，背後可都做足了細膩工夫。🦋

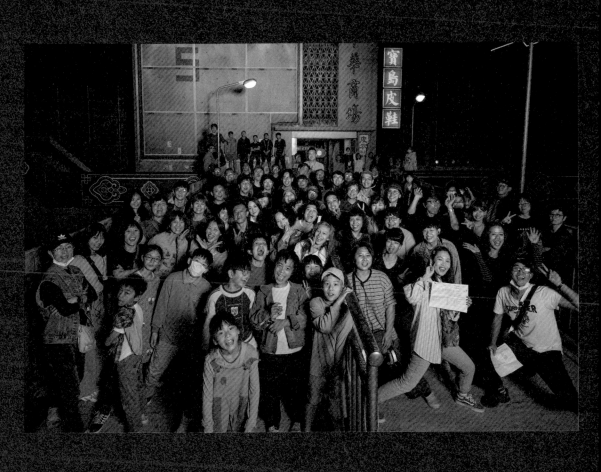

● 圖：劇照師／攝

一把不明的鑰匙
——當我進入
《天橋上的魔術師》

吳明益

二○二○年的三月，我第三度到《天橋上的魔術師》影集位於汐止的片場，彼時幾乎已經決定它將不可避免地會拆除了，而劇組再過幾天也將殺青。

往前推幾個月，當我第一次到片場時，場景尚未完成，由公視製作人李淑屏為我與家人導覽，也見到了美術指導頭哥王誌成和許多仍在工作的美術人員，正在進行商店住家的陳設。我保持平靜地向他們道謝，只有少數的作者有機會看到自己筆下那個已消逝世界重建的過程，無疑的，我就是那個幸運的人。

這中間第二次到現場時，是帶著我八十七歲的母親，以及舅舅與姊姊們。他們都曾在中華商場營生，度過人生裡最關鍵的三十年，那次為他們導覽的是我。已不良於行的母親無法上片場裡的天台，年過八十的舅舅則努力跟著我的腳步，上去那個我們都擁有許多回憶的「三樓」（事實上在片場是二樓），拉開小門上天台時，他轉頭對我說：「我親

像母捌起來遮。」那一刻我知道他已經**不在現場了**，他回到那個十幾歲被姊姊從中部的小漁村帶到商場借錢開店，最終在商場養大眾多子女的青春時光。

而當我介紹片場裡與我家的鞋店並不全然相似場景時，我站在裡頭，看著冬陽投射進來的光影，想起它更像是侯孝賢在電影《戀戀風塵》裡在**真正的**中華商場所拍攝的，我過世阿姨的鞋店。剎那間我回到一個小說作者的身分，而不是與他們共生活過的中華商場，而是我無意間寫下的一部小說，因緣際會交到一群造夢者手上，透過資金、技術以及人類複雜的腦，去接近的某種物事。那是許多人共同打造出的一把鑰匙，想要接近生命為何存在的本質的一把鑰匙。縱使我們都知道，它很有可能是打不開任何東西的。

* * *

我第三度來到片場時，除了幫我開門的工作人員

外，片場空無一人。那天我走在樓梯間，陽光一如恆常地透過磚縫，讓我幾乎看到童年時在那堵鏤空磚牆上藏彈珠的自己，我想像如果當時用膠卷拍下來，光是讓機器停在那裡拍攝商場人們來來回回，上上下下的身影，日升日落，一個孩子珍重地把自己的什麼藏在其中，或許就能剪成一部如阿巴斯所說的「如詩的電影」(poetic film)。

《天橋》從成書、談影視版權到進入正式拍攝的十年間，正好也是《複眼人》、《單車失竊記》陸續發行各種國外譯本的過程。在這過程中我與許多優秀的國外譯者、活動單位合作，參與了十幾個不同領域的國外文學節、藝術節，漸漸體認到過去寫作者，在文字藝術依然是主流的時代，那種自身感受到的孤獨是帶著封閉性的。而那就是文字藝術最根源性的美學本質——一種關於個體的訴說（雖然最後的聲腔與內容可能是群體的）。

電影藝術（這裡我泛稱所有形態的影視作品）卻不是這樣。它從一開始就是合作的藝術，同樣的心

靈在創作影像作品時，都不得不與另一群人接觸，不管是演員、攝影師、錄音師、編劇或是其他。電影藝術發展出的電影節、影展、電影獎模式也和文學大相逕庭，這使得這兩種藝術不是只在媒材上有差異，它們就像是土象星座與風象星座（做為一種隱喻上的），在現代社會的運作，與它們的讀者（觀眾）相遇時，保存著與生俱來的性格差異。

即使是我鍾愛的導演如奇士勞斯基、安哲羅普洛斯、阿巴斯、荷索……他們或許都是能堅忍寂寞、同時也是具有孤獨靈魂的人，但為了表現出「心底的那個位於日常生活之上的風景」，也勢必與其他人合作。而無論這個創作主體多麼橫徵暴斂，我們都會漸漸隨著觀影經驗的深入，而結識那些環繞他們周邊，協助他們接近那個風景的合作者。

因此，在《天橋》確定由公視、原子映象和楊雅喆導演帶領的團隊進行改編之後，我與導演僅僅談

過一次話，而就是在那短短又長長的幾個小時談話裡，我確認了自己對這個團隊的信任。因為我見識過他們的作品，知道雅喆導演就是一個優秀且有自己獨立語言的導演，而淑屏則是一個不放鬆任何細節的人，伴隨而來的將會是一群帶著夢的團隊……而這些年來，我也已經從一個斤斤計較自己作品如何被詮釋的作者，成為一個相信不同領域的人，可以共同孵育一個新世界的作者了。

之後每當淑屏傳來影片拍攝的進度、後製的進度，包括攝影師陳克勤、參與後製的音效師杜篤之、以及後來跨台韓的 CG 製作、Funique 攝製的 VR 體驗，都一再翻新我對「細緻」與「技術」的想像，一個只是著迷於文字，相信寫作可以接近人存在本質的人，最終能得到一群具有才華的人認真對待，我的心中充滿感激。

第三次到片場時，現場並沒有進行任何拍攝活

動，我請求能讓我自行漫步取景。因此，我與家人在雨中有一刻，只是坐在那裡，看著沒有列車，僅有十幾公尺的平交道，它的兩端隱沒在「現實」的空地裡。

攝影（我指的是拿相機拍照）與文學一樣，有一段時間都被視為是「追憶」的藝術，因為照片快門一按時間已逝，照片裡的一切在時間之箭下，讓我們觀看時總像回眸。但電影從來不是。它會真的「建造」什麼，然後把它們留在膠卷（現在則是記憶體了）裡，再讓那個被建造出來的一切，隨著影片的完成被拆除、風化，或者改頭換面，甚至有時會成為這新的世界的一部分。

我一直認為，人類是一種動物，而且是一種特殊的文化性動物，我們受到文化的影響和動物性的影響一樣深，且糾纏不可分割。因此，不同的靈魂提供了另一群不同的靈魂去找到自己的節奏、信仰的美學。美的多元性，在的理由便是，不同的靈魂提供了另一群不同的靈魂去找到自己的節奏、信仰的美學。美的多元性，正是它能和「真」所強調的生命本質、「善」所暗

示的倫理結構並存的重要理由。它因此在當代社會裡不再是一種價值，而是一種通向各種途徑的追求——我們會在登上高山、與情人接吻、回顧自己即將逝去的生命，甚至描述人生殘酷與未知的徬徨時用到它。對我來說，改編不同形態藝術作品最大的意義，便是發現一條新的探詢美的途徑。

影集接近完工之時，我已經預期會有人問我是否滿意。此刻我已經準備好答案了。在一部作品面前，我沒有把它的精神與美據為己有的意圖。如今我也只是公視《天橋上的魔術師》影集裡的一個人，一個觀眾。和你們一樣，在觀看時，我手中慢慢地出現了一把新的鑰匙。由於這把鑰匙經過多人之手，我也不明白它存在的意義，正因如此，在未來，我們才會帶著它去打開任何值得嘗試的門。我只希望，透過這部新的作品，觀眾能看見什麼、聽見什麼。因為那一刻，是我們彼此最為接近的一刻。🪭

天橋上的魔術師
──影集創作全紀錄

感謝各方人士鼎力協助本書製作：

李淑屏（企畫協力、諮詢、資料提供）
王萱儀（視效資料提供）
賴盈伶、蔡辰書（演員採訪執行）
陳曉荷（圖檔整理）
許品詩（主視覺海報設計師）
李逸文（企畫提案協力）
張翠硯（台語文顧問）

國家圖書館出版品預行編目（CIP）資料

天橋上的魔術師 影集創作全紀錄
公共電視、原子映象著。
──初版。── 新北市：
木馬文化事業股份有限公司出版：
遠足文化事業有限公司發行，2021.03
272 面；17×23 公分。──
ISBN 978-986-359-868-8（平裝）

1. 電視劇
989.2　　110001219

作者　　公共電視、原子映象

企畫　　木馬文化

撰文　　張硯拓、黃以曦、木馬文化編輯部

圖片提供　李思敬（劇照師）、陳敬超（劇照師）、汪正翔、
　　　　　王誌成、美術組、王佳惠（人物造型定裝）

美術設計　Dot SRT 蔡尚儒

社長　　陳蕙慧

副總編輯　戴偉傑

主編　　李佩璇

行銷企畫　陳雅雯、尹子麟、余一霞、張宜倩、黃毓純

讀書共和國出版集團社長　郭重興

發行人兼出版總監　曾大福

出版　　木馬文化事業股份有限公司

發行　　遠足文化事業股份有限公司

地址　　231 新北市新店區民權路 108-3 號 8 樓

電話　　(02) 2218-1417

傳真　　(02) 2218-0727

Email　service@bookrep.com.tw

郵撥帳號　19588272 木馬文化事業股份有限公司

客服專線　0800-221-029

法律顧問　華洋國際專利商標事務所　蘇文生律師

印刷　　通南彩色印刷有限公司

初版　　2021 年 3 月
定價　　500 元